海峡两岸民间工艺口述史丛书

海峡两岸彩绘艺术

口述史

李豫闽 \ 主编

刘映廷 \ 著

海峡出版发行集团 | 福建教育出版社
THE STRAITS PUBLISHING & DISTRIBUTING GROUP

图书在版编目（CIP）数据

海峡两岸彩绘艺术口述史/刘映廷著. 一福州：
福建教育出版社，2022.4
（海峡两岸民间工艺口述史丛书/李豫闽主编）
ISBN 978-7-5334-9112-3

Ⅰ.①海… Ⅱ.①刘… Ⅲ.①海峡两岸－彩绘－工艺
美术史 Ⅳ.①J528

中国版本图书馆 CIP 数据核字（2021）第 278056 号

海峡两岸民间工艺口述史丛书

李豫闽　主编

Haixia Liang'an Caihui Yishu Koushu Shi

海峡两岸彩绘艺术口述史

刘映廷　著

出版发行　福建教育出版社
　　　　　　（福州市梦山路 27 号　邮编：350025　网址：www.fep.com.cn
　　　　　　编辑部电话：0591-83786691
　　　　　　发行部电话：0591-83721876　87115073　010-62024258）
出 版 人　江金辉
印　　刷　福建新华联合印务集团有限公司
　　　　　　（福州市晋安区后屿路 6 号　邮编：350014）
开　　本　787 毫米×1092 毫米　1/12
印　　张　15.25
字　　数　256 千字
插　　页　2
版　　次　2022 年 4 月第 1 版　2022 年 4 月第 1 次印刷
书　　号　ISBN 978-7-5334-9112-3
定　　价　199.00 元

如发现本书印装质量问题，请向本社出版科（电话：0591-83726019）调换。

总　序

为何要用口述历史的方式做民间工艺研究？

在文字出现之前，口述和记忆是人类文化传播的途径。游吟诗人与部落祭司可能是最早的历史学家，他们通过鲜活的语言与生动的叙述，将记忆、思想与意志诚恳地传递给下一代。渐渐地，人类又发明了图画、音乐与戏剧，但当它们尚在雏形之时，其他一切的交流媒介都仅仅作为口头语言的辅助工具——为了更好地讲述，也为了更好地聆听。

文字比语言更系统，更易于辨识，也更便于理解。文字系统的逐渐成形促使人们放弃了口头传授，口头语言成为了可视文字的辅助，开始被冷落。然而，口述在人类的文明中从未消逝，它们只是借用了其他媒介的外壳，悄然发生作用。它们演化成了宗教仪式与节庆祭典，化身为民间歌谣与方言戏剧，甚至是工匠授徒时的秘传心诀，以及祖母说给儿孙听的睡前故事。

18世纪至19世纪的欧洲，殖民活动盛行，社会科学迅速发展，学者们在面对完全陌生的文明时，重新认识到口述历史的重要性。由此，口述历史重新回到主流学术界的视野中，但仅仅作为人类学和社会学等学科的辅助研究方法，仍处于比较次要的地位。

20世纪初，欧洲史学界掀起了一股"新史学"风潮，反对政治、哲学和意识形态对历史研究的干扰，提倡从人的角度理解历史。在这样的大背景下，口述史研究迅速地流行开来，在美国和欧洲形成了两种不同的研究模式：以哥伦比亚大学与加州大学伯克利分校为学术核心的美国口述史项目，大多倾向"自上而下"的研究模式，从社会精英的个人经历着手，以小见大；英国则以"自下而上"的方式审视历史，扎根于本土文化与人文传统，力求摆脱"官方叙事"的主观影响。

长久以来，口述史处在一种较为尴尬的处境：不可或缺，却又不受重视。传统史学家认为，口头语言相较于书面文字与历史文物，具有随意性、主观性和不确定性等特点，进行信息传递时容易出现遗漏和曲解，因此口述史的材料长期被排除在正式史料之外。

随着时间的推移，口述史的诸多"先天缺陷"在"二战"后主流史学的转向过程中，逐步演化为"后天优势"。在传统史学宏大史观的作用下，个人视角与情感表达往往被忽略，志怪传说与稗官野史在保守派学者眼中不足为信，而这些宝贵的历史资源，正是民族与国家生命力之所在：脑海中的私人记忆，不会为暴政强权所篡改；工匠师徒间的口传心授，在一代又一代的传承与实践中历久弥新；目击者与亲历者的现身说法，常常比一切文字资料更具有说服力。

口述史最适于研究的对象有三：一是重大历史事件的个人视角；二是私密性较强的领域与行业；三是个人经历与历史进程之间的交融与影响。当我们将以上三点作为标准衡量我们的研究对象——海峡两岸民间工艺美术时，就能发现口述史作为方法论的重要意义。

首先，以口述史的方式来研究民间工艺，必然凸显其民间性，即"自下而上"的视角。本质上说，是将历史研究关注的对象从精英阶层转为普通人民大众；确切地说，是关注一批既普通又特别的人群——一批掌握家族式技艺传承或由师徒私授培养出的身怀绝技之人，把他们的愿望、情感和心态等精神交往活动当作口述历史的主题，使这些人的经历、行为和记忆有了进入历史的机会，并因此成为历史的一部分。甚至它能帮助那些从未拥有过特权的人，尤其是老年手工艺从业者，逐渐地获得关注、尊严和自信。由此，口述史成为一座桥梁，让大众了解民间工艺，也让处于社会边缘的匠师回到主流视野。

其次，由于技艺传承的私密性和家族式内部传衍等特点，民间工艺的口述史往往反映出匠师个人的主观视角，即"个人性"的特质。而记录由个人亲述的生活、工作和经验，重视从个人的角度来体现历史事件，则如亲历某一工程的承揽、施工、验收、分红等。尤其是访谈一些有丰富实践经验的年长匠师时，他们谈到某一个构思或题材的出现过程，常常会钩沉出一段历史，透过一个事件、一场风波，就能看出社会转型期的价值观变革，甚至工业技术和审美趣味上的改变。一个亲历者讲述对重大事件的私人记忆，由此发掘出更多被忽略的史料——有可能是最真实、最生动的史料，这便是对主流历史观的补充、修正或改写。

民间艺人朴实无华的语言，最能直接表达出他们的审美趣味和价值追求。漳浦百岁剪纸花姆林桃，一辈子命运坎坷。

她三岁到夫家当童养媳，十三岁与丈夫成亲，新婚第二天丈夫出海不归，她守了一辈子寡。可问她是否觉得自己一生不幸时，她说："我总不能天天哭给大家看，剪纸可以让我不去想那些凄惨和苦痛。"有学生拿着当地其他花姆十分细腻的剪纸作品给她看，她先是客气地夸赞几句，接着又说道："细致显得杂，粗犷的比较大方！"这就是林桃的美学思想。林桃多次谈到，她所剪的动物形象，如猪、牛、羊，都是她早年熟悉但后来不再接触的，是凭借记忆剪出形态的，而猴子、大象、乌龟等她没见过的动物，则是凭想象，以剪纸表现出想象的"真实"。

最后，口述史让社会记忆成为可能。纯粹的历史学研究，提出要对历史进行多层次、多方面的综合考察，力图从整体上去把握它，这仅凭借传统式的文献和治史的方法很难做到，口述史却有其得天独厚的优势。例如，采访海峡两岸非物质文化遗产代表性传承人，通过他们的口述，往往能够获得许多在官修典籍、艺文志中难以寻见的珍贵材料，诸如家族的移民史、亲属与家族内部关系、技艺传承谱系、个人生命史，抑或是行业内部运作机制与生产方式等。这些珍贵资料，可以对主流的宏大叙事史学研究提供必不可少的史料补充。

从某种意义上说，民间工艺口述史的采集，还具有抢救性研究与保护的性质。因为许多门类工艺属于稀缺资源，传承不易，往往代表性传承人去世，该项技艺就消失了，所谓"人绝艺亡"正是这个道理。2002年，我与助手赴厦门市思明区采访陈郑煊老人，当时他已九十多岁高龄。几年后，陈

老去世，福建再无皮（纸）影戏传承人。2003 年，我采访了东山县铜陵镇剪瓷雕传承人孙齐家，他是东山关帝庙山川殿剪瓷雕制作者（关帝庙 1982 年大修时，他与林少丹对场剪粘）。2007 年，孙先生去世，该技艺家族中仅有其子传承。2003 年至 2005 年，福建师范大学美术学院师生数次采访泉州提线木偶表演艺术家黄奕缺，后来黄奕缺与海峡对岸的布袋戏大家黄海岱同年先后仙逝，成为海峡两岸民间艺术界的一大憾事。

福建文化是中原汉文化南迁的一个分支，是中华文化的重要组成部分。历史上，漳、泉不少汉人移居台湾，并将传统工艺的种类、样式带到台湾。随着汉人社会逐步形成，匠师因业务繁多而定居台湾，成为闽地传统民间工艺传入台湾的第一代传人。历经几代传承，这些工艺种类的技艺和行规被继承下来。我们欣喜地看到，鹿港小木花匠团锦森兴木雕行会每年仍在过会（行业庆典），这个清代中期传入台湾的专门从事建筑装饰和佛像雕刻的行会仍在传承。由早期的行业自救演化为行业自律的习俗，正是对文化传统的尊崇和坚守。

清代以降，在台湾开佛具店的以福州人居多；木雕流派众多，单就闽南便分为永春、泉州、同安、漳州等不同地域班组；剪瓷雕、交趾陶认平和人叶王为祖，又有同安潮汕人从业；金银饰品打造既有福州人，亦有闽南人、潮汕人；织绣业则以福州人居多。可以说，海峡两岸民间工艺的传承与发展，充分说明了闽台同根同源，同属于中华文化的重要组成部分，福建是台湾民间工艺的原乡，台湾是福建民间工艺

的传播地。我们还应该认识到，中原文化传至福建，极大地推动了当地的生产和建设，在漫长的融合发展过程中，逐渐产生了文化在地性的特征。同样，福建民间工艺传播到台湾，有其明确的特点，但亦演变出个性化的特征，题材、内容、手法上均有所变化。尤其新近二十年，台湾在文化创意产业发展浪潮的推动下，有了许多民间工艺的创造，并在"深耕在地文化"方面进行了许多有意义的实践，使得当地百姓充分认识到传统文化是祖先留给后人取之不尽用之不竭的财富和资源，珍惜和保护文化遗产是每个人的职责。这点值得我们学习借鉴。

如此看来，海峡两岸民间工艺口述史的研究目的不能仅局限在对往事的简单再现，而应深入到大众历史意识的重建上来，延长民族文化记忆的"保质期"，使得社会大众尤其是年轻一代，能够理解、接纳，甚至喜爱传统文化。诚如当代口述史学家威廉姆斯（T.Harry Williams）所说："我越来越相信口述史的价值，它不仅是编纂近代史必不可少的工具，而且还可以为研究过去提供一个不同寻常的视角，即它可以使人们从内心深处审视过去。""海峡两岸民间工艺口述史丛书"能够在揭示历史深层结构方面做出自己独特的贡献，而且还能对"文化台独"予以反驳。

福建师范大学美术学院对海峡两岸民间工艺的田野调查，始于 20 世纪 50 年代。1950 年，吴启瑶先生曾沿着福建沿海各县市，搜集福鼎饼花和闽中、闽南木版年画资料进行研究。1990 年，我与浙江美术学院版画系大一在读学生邱志

杰，以及漳州电视台对台部副主任李庄生、慕克明，在漳州中山公园美术展览馆二楼对漳州木版年画传承人颜文华兄弟及三位后人进行采访拍摄；1995年，我作为福建青年学者代表团成员访问台湾，开启对海峡两岸民间工艺的田野调查。

2005年大年初五，我与硕士生黄忠杰、王毅霖等从漳州出发，考察漳浦、云霄、东山、诏安等县的剪瓷雕、金漆画、木雕、彩绘等，对德化和永安的陶瓷、漆篮、制香工艺，以及泉州古建筑建造技艺进行走访和拍摄，等等。2006年8月，我与硕士生黄忠杰应台湾成功大学邀请，对台湾本岛各县市进行为期一个月的田野调查，走访了高雄、台南、屏东、嘉义、台东、彰化、台中、台北的二十多位"传统艺术薪传奖"获奖者，考察了木雕、石雕、彩绘、木偶头雕刻、交趾陶、剪瓷雕、陶瓷、捏面、纸扎等项目。2007年5月，福建师范大学建校一百周年之际，在仓山校区邵逸夫科学楼举办了"漳州木雕年画展览"。2007年夏，福建师范大学美术学专业师生与台湾成功大学艺术研究所师生组成"闽台民间美术联合考察队"，对泉州、厦门、漳州三地市的传统工艺、样式及土楼建造工艺进行考察。近年来，学院先后承担了《中国设计全集·民俗篇》(商务印书馆2013年出版)、《中国木版年画集成·漳州卷》(中华书局2013年出版)、《中国剪纸集成·福建卷》(在编)、《中国少数民族设计全集·畲族卷》(在编)、《中国少数民族设计全集·高山族卷》(在编)的撰写任务，成为南方"非遗"研究与保护，以及民间工艺研究的重要基地。这些工作都为本套丛书的编写奠定了坚实的基础。

编辑出版本套丛书的构想，得到了福建教育出版社原社长黄旭先生的鼎力支持，双方单位可以说是一拍即合。黄旭先生高瞻远瞩，清醒地意识到海峡两岸民间工艺口述史作为"新史学"研究的价值和意义，同时因为涉及海峡两岸，更显出意义非同凡响；林彦女士作为丛书的策划编辑，承担了大量繁重的项目组织和协调工作，使丛书编写和出版工作有序地推进。另外还有许多出版社同仁为此付出了辛苦劳动，一并致谢！

李豫闽

2017年7月10日

目　录

前　　言

中国彩绘源远流长，仰韶先民的彩绘遗迹、殷商故址的漆器残片和丹红木刻品，都足以证明彩绘的历史相当久远。《左传·庄公二十三年》记载的"丹桓宫之楹"及《论语·公冶长》的"山节藻棁"之说，都说明在春秋时代就有使用颜色来装饰宫殿的做法。秦汉时期墓葬所遗留的彩绘痕迹及其题材丰富的彩绘残片，说明彩绘已有一定程度的发展。南北朝时期吸收佛教艺术元素而产生新的图案，让中国建筑装饰融合了外来文化。到了唐代，建筑彩绘形式和艺术已有较高水平，如敦煌石窟鲜艳精致的描绘、有华丽彩绘装饰的建筑遗存等。宋代以后，彩绘已成为宫殿建筑非常重要的装饰艺术之一，此时还制定了彩绘之设色及工法等原则。元朝时，传统彩绘更是增添了中亚的风格。到了明清时期，彩绘的运用已有严格的明文制度，除了体现彩绘工艺已臻成熟之外，更形成了一套重要的指标。

彩绘最初的功用乃是保护木构件和美化建筑体。"彩绘"一词包含两种工艺："彩"是指在木构件上的油作工艺；而"绘"则包含工艺美术及书画创作。然因古代封建社会等级制度分明，彩绘演变成阶级制度的表征。《春秋穀梁传·庄公二十三年》记载："丹桓宫楹。礼，天子、诸侯黝（黑）垩，大夫苍（青），士黈（黄）。"可见，春秋时代王室贵族，就以色彩为身份的象征。现在的彩绘早已突破旧有藩篱，在用色及彩绘类型上已经较少设限。

闽粤台地区的"彩绘"一词大都与"彩画"通用，是一种结合工艺与画艺的艺术形式，为了文字用词的统一性，以下就通称为"彩绘"。彩绘的使用范围非常广泛，其艺术性也很高，是传统建筑装饰中不可或缺的重要工艺之一，也是中国传统工艺美术中最具文化价值的民族技艺。现今我们得以一窥气势雄伟的历史古建筑，还能发现很多传统艺术文化的遗迹，很大程度上要归功于彩绘对木结构的保护，其遗留下来的丰富文化内涵也增添了建筑遗迹的价值。尤其在漫长的历史长河中，彩绘不仅承载着历代传统艺术的特征，而且还能彰显出各个地域的文化特色。

海峡两岸彩绘艺术涵盖范围非常广泛，其中各地区因地域性特色及各家各派的彩绘技法不同等因素而有所差别。本书只针对闽粤台三地的彩绘艺术来写，并以具有家传或师承彩绘艺术者为访谈对象。其中，"闽"以闽南的泉州、漳州、厦门地区为主；"粤"则以潮州、汕头等地为主；"台"则涵盖台湾北部、中部、南部地区。

之所以将这些地区作为田野调查的主要对象有三个方面的原因。第一，由于唐朝景云二年（711年），立闽州都督府，领有闽、建、泉、漳、潮五州。因此本书以闽粤台三地为探讨范围，最主要是就其在历史渊源、地理、气候、语言和血缘上的关联性极为密切，其宗教、文化与风俗习惯等也有许多相似之处。尤其是闽南地区的漳、泉与粤的潮州的传统彩绘工艺和手法颇为相似。而台湾早期传统彩绘的工匠，大多来自闽粤两地，有些匠师落籍台湾还促进了台湾匠师的诞生，

因此，台湾的建筑形式和彩绘工法都深受闽粤影响。第二，闽粤台三地的传统彩绘工艺虽各具地域特色，然其工艺本质却是同样根植于中国传统文化而各有发展，彩绘类型、题材内涵等都充分展现出中国传统文化的内涵与意义。第三，本书设定专访对象为具有家传或师承之彩绘传承人资格者，经田野调查发现，其数量鲜少，而且海峡两岸现在所呈现的现象大体一致，目前大多是由一些美术相关科系人员或对彩绘有兴趣者在从事彩绘工作，而真正具有家传或师承的彩绘传承人大多转行、没继承或不想学。这些为数较多的非专业出身的匠师，欠缺传统彩绘基本功的养成，因此不列入本书考察对象。

笔者认为彩绘是所有建筑装饰艺术中最难以保存的。因为气候、地理环境或人为因素等原因，造成彩绘常常需要重新粉刷及绘制；而优秀匠师的日益衰老及现代化的影响，成为古建筑彩绘修复的一大隐忧。近年来，更因有很多优秀彩绘匠师的后代怕苦不肯学，或因经济等种种原因，使得彩绘传承陆续断层。再加上非专业出身匠师的大量投入，在没有完整的传统彩绘技法训练之下，形成了劣币驱逐良币、彩绘技法日渐消失的危机。因此，如何继续传承彩绘技艺，如何通过匠师们的口述与传承，将其实作经验保留下来，是当前最重要的课题。

这次访谈的对象，全部都是有家传或师承者，闽粤地区有许跃森（泉州）、周晋加（漳州）、方良居（厦门）、沈海鹏（厦门）、辜才栩（潮州）、林洋金（潮州）；台湾方面，则以台南潘氏第三代彩绘传承人潘岳雄、台中北式彩绘元老吕文三、台北彩绘大师刘家正为主。本书希望通过田野调查的方式，实际访谈海峡两岸的彩绘师和彩绘画师，从匠师习艺背景、工作经验及其工艺技法等方面进行访谈与记录，以期能更深入地了解闽粤台等地区的彩绘特点及其发展现状，并对闽粤台地区的传统彩绘做一系统的整理与分析。

第一章　两岸彩绘艺术源流

中国历史悠久、地大物博，彩绘极具时代性和区域性，因此在探讨两岸彩绘艺术的议题上，为避免涉及的范围过于深广，本书的探讨范围就以闽粤台的彩绘为主。

根据史料记载，在春秋时代已有使用红色涂料施作于梁间短柱上，并加以彩画水藻纹样。[1]秦汉时期，除了宫殿柱子涂上丹色之外，还在天花、梁架与斗拱等处施作彩绘，此时的装饰图案不只已采用龙、云纹图样，还添加了更多的纹样。[2]南北朝时期因受佛教影响，引进的纹样如飞天、卍字、卷草、璎珞、宝珠等被大量应用在宫殿、寺庙、宅院的装饰上，这些丰富的彩绘图案与纹样形成了融合外来文化的新风貌。汉唐时期彩绘技法已臻成熟，此时最大的亮点就是精致的壁画。宋代以后，彩绘已成为宫殿建筑不可缺少的装饰艺术，因而产生了彩绘的施工规则与制度。元代在宫殿建筑上承袭了唐宋之风，装饰纹样与色彩的应用更为精湛秀丽。明代彩绘较为素雅，梁枋多以青绿为地，并以少许朱金加以点缀，只在线纹布局及花朵大小的疏密度上有较多自由的变化。清朝时期，彩绘发展已臻高峰，彩绘工艺更加完善精致，风格复杂绚丽，金碧辉煌；同时对建筑彩绘装饰也有严格的明文规定，而这制度便成为一种等级划分的重要标准。[3]

西晋末年史称"衣冠南渡"的"八姓入闽"，中原人口由浙江、江西一带大量进入福建，这些南迁的人口不仅为闽地引进了中原文化，同时也带来大量有生产技术的劳动力。到了唐朝，由于唐初政令合宜、国家安定，促进了福建自闽北山区逐渐向沿海和闽南地区的开发，于是福州便成为经济建设的重心。唐景云二年（711年），立闽州都督府，领有闽、

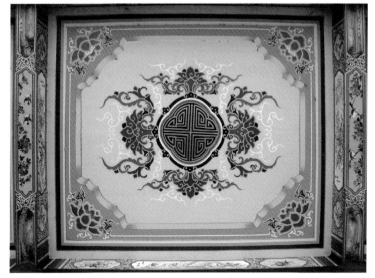

卷草天花彩绘，拍摄于台中代天宫

建、泉、漳、潮五州。当时闽地佛教大兴，遍修庙宇，促进了闽地民间工艺石雕、陶瓷、木雕等的迅速发展。更由于外来文化的传入，如印度、古埃及、古希腊及阿拉伯文明，融合了福建本土文化的发展，因而使得闽文化产生了崭新的风貌，尤其是福建的民间美术，题材、内容或材料、技术都衍变成一种以汉文化为主体，而又中西兼并的特殊风格。[4]宋元时期，中国的民间工艺更趋向专业化和精致化，宋《营造法式》卷十四对彩绘的配色原则、工序技法等都做出详细的规定，此书的记载是一项非常重要的建筑工法，也是后代建筑彩绘的重要指标与准则。明、清时期，彩绘工艺在官方的统一制定下，更趋于完备与明确，清代《工程做法则例》一书，对闽粤台传统建筑彩绘的影响直到今日依然很大。

①马瑞田.中国古建彩画艺术[M].北京：中国大百科全书出版社，2002.
②吴山.中国工艺美术辞典[M].台北：雄狮图书股份有限公司，1995.
③楼庆西.中国传统建筑装饰[M].北京：中国建筑工业出版社，1999.
④李豫闽.闽台民间美术[M].福州：福建人民出版社，2009.

飞天彩绘

第一节　两岸彩绘概况

闽地将北方的中原文化融合了本土文化，加上海外贸易所带来的外来文化，形成了闽地多元文化的体系。从文化之特殊性与兼容性来看，闽地风物都蕴含着丰富的元素，包括生活习俗、语言文字、思想观念、道德规范、宗教信仰、文学艺术、饮食服饰、建筑民居等，传统建筑彩绘也是如此。本文所谓的粤是指原属闽州都督府管辖的潮汕地区，现在隶属于粤。潮汕地区，在长期的交流与融合之下，引进了中原文化，建造了许多典型的中原式建筑，尤其从乾隆年间开始，潮汕寺庙的建筑装饰开始出现了精致的雕梁画栋，这些传统的建筑特色深受中原文化的影响。闽地尤其是闽南地区之厦、漳、泉与潮汕地区的传统建筑彩绘工艺，在工法、表现形式上都有非常密切的关联。而台湾早期传统建筑彩绘工匠大多来自闽、粤两地，尤其以漳、泉与潮汕地区的工匠最多。由此可知，闽粤台三地传统彩绘工艺，虽各具特色，然其工艺本质却都根植于中国传统文化，相互之间也有诸多相同之处。

影响传统建筑彩绘艺术最大的有两部典籍。一部是宋代李诫所著的《营造法式》，这是中国最早记录建筑彩绘的文献，书中"彩画作"详细介绍衬地、贴金、调色、衬色、淘取石色、炼桐油等诸项工艺；将彩绘工法区分为画、装銮与刷染三种，其卷二中记载："施之于缣素之类者，谓之画；布彩于梁栋、枓栱或素象什物之类者，俗谓之装銮；以粉朱丹三色为屋宇门窗之饰者，谓之刷染。"《营造法式》卷十四还对彩绘的内容、种类、设色原则、工法等制度做了详细记录，并将当时存在已久的彩绘类别归纳为六大类：五彩遍装、碾玉装、青绿叠晕棱间装、解绿装饰、丹粉刷饰、杂间装。《营造法式》对后代建筑彩绘之影响极为深远，是最佳的规范与原则。[1]另一部是由清代官方制定的《工程做法则例》一书，将中国彩绘归纳为和玺彩绘、旋子彩绘、苏式彩绘三种类型，并给彩绘的题材、种类、用色、技巧等内容都制定了一套严格的制度。和玺彩绘多用于宫殿建筑，故又称为殿式彩绘，其题材以龙凤为主，色调浓重华丽，象征权威并充分显示帝王之家的气派；旋子彩绘运用于次要的建筑装饰上，其装饰重点系以变形牡丹花的旋子花纹为藻头；苏式彩绘大都使用于园林建筑之上，民居、士绅大宅之建筑彩绘一般采用较为丰富活泼的苏式彩绘，并喜用锦纹，有较自由的发挥空间。[2]

闽粤台各地虽各有在地化的风格与特色，然其彩绘的工

① 杜仙洲. 大师导读：中国古代建筑 [M]. 台北：龙图腾文化有限公司，2011.
② 梁思成. 清工部《工程做法则例》图解 [M]. 北京：清华大学出版社，2006.

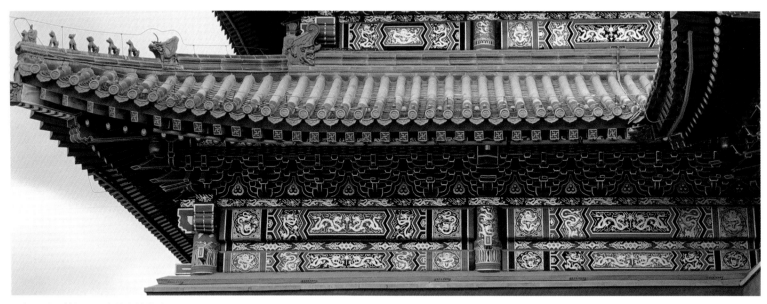

和玺彩绘，拍摄于北京故宫博物院

法、类型、题材与图案，却也深受宋《营造法式》及清工部《工程做法则例》的影响。经过漫长的历史发展，传统建筑彩绘逐渐形成南北风格相互融合的现象，其中苏式彩绘最早出现融合现象，其融合的层面也最广、最大。源自江南的苏式彩绘传入北方宫廷之后，在有所规范的秩序中求新、求变，历经不断的衍化与发展之后逐渐形成了较北方官式彩绘更为生动活泼的"官式苏画"。这种由皇家建筑彩绘演变而成的独特形式，在图案、布局、设色和题材上都产生了重大的变化而形成了新风格，与原江南苏式彩绘之风貌有很大的差异。这种南北式彩绘融合的现象，对当代闽粤台的彩绘艺术，产生了很大的影响。①

一、彩绘的类型

闽粤台地区的传统彩绘类型，虽各有其在地化特色与风格，然就其整体形式而言，大体即是清代《工程做法则例》中所记载的三种类型：和玺彩绘、旋子彩绘、苏式彩绘。现略述如下。

（一）和玺彩绘

在闽粤台地区的寺庙、宫殿中，最常使用的是和玺彩绘，这是北方宫廷彩绘的代表，也是清代最高级的彩绘样式。其图案内容以龙凤为主，构图严谨、讲究对称，工法中大量使用沥粉、贴金的技法，并以青、绿、红三种底色衬托金色，

①张明军，杨吉南.中国古建彩绘艺术南北差异性浅析[J].中国包装工业，2013（14）.

龙凤和玺彩绘，拍摄于台中圣寿宫

龙草和玺彩绘，拍摄于台中圣寿宫

金凤和玺彩绘，拍摄于台南玉莲寺

① 马瑞田.中国古建彩画 [M].北京：文物出版社，1996.

色彩鲜丽华贵，充分展现出金碧辉煌的气势，以彰显至尊的高贵与神圣。和玺彩绘大致可区分为五种等级：金龙和玺、龙凤和玺、龙草和玺、金凤和玺、苏画和玺等，其中以金龙和玺为最上等。①

金龙和玺以龙为主要内容，最常见的样式是双龙，或绘制双龙再搭配云气、火焰等图案，其主题名称有"双龙戏珠""翻天覆地"等，让整体画面呈现非常强烈的神圣和威严。级别第二等的是龙凤和玺，主要内容是由龙、凤两种图案组成，图案中亦有绘制双龙或双凤，一般都绘制在枋心、藻头、盒子等主要部位，其主题名称有"龙凤呈祥""双凤昭富"等。龙草和玺的级别又低于龙凤和玺，主要内容是由龙和大草组合而成，一般在绿地画龙，在红地画草，如在大草图案中配以法轮，则称之为"法轮吉祥草"，简称"轱辘草"。金凤和玺的主要内容是以凤凰图案为主要题材，一般是在枋心、藻头及盒子上，统画沥粉片金作凤凰图案，其图案又分为升、降、团（立）三种姿态，形式大都是在青地藻头画升（起）凤图，在绿地藻头画降（落）凤图，当藻头部位比较长时，可再加画一只凤凰，形成一幅双凤戏牡丹图。苏画和玺是清代晚期的一种做法，融合了园林风格彩绘类型，一般施用于皇宫游览场所的建筑上。苏画和玺的做法与其他和玺最大不同之处，是在箍头、藻头和中央枋心图案中没有龙和凤，其藻头部位，无论是青地或绿地，一律绘制法轮卷草，青绿攒退图案。而青地卷草大都以绿紫二色为主调，绿地卷草则以青黄二色为主调，相间对调，平涂攒退，此种工艺是延续宋代"碾玉装"的做法。

（二）旋子彩绘

旋子彩绘是所有建筑彩绘种类中形成时间最早，使用时间

旋子彩绘，拍摄于北京故宫博物院

最长，运用范围也最广的彩绘种类。在明清官式建筑中，常见于宫殿、府第、牌楼、寺观、坛庙、园林等各类建筑。旋子彩绘的特点主要是体现在藻头上，其特征是外形呈旋涡状，依其工法及表现形式又可区分为八种，整体表现形式既可素雅，又可华贵。其等级仅次于和玺彩绘，也是清代较有代表性的彩绘类别之一。①

旋子彩绘也有明显的等级区分，主要是依据用金量的多少和花色的繁简程度，等级从高到低依次是金琢墨石碾玉、烟琢墨石碾玉、金线大点金、墨线大点金、金线小点金、墨线小点金、雅伍墨、雄黄玉等。金琢墨石碾玉是指所有线条包括主轮廓线和纹饰全部都沥粉贴金，并在枋心绘有龙和锦

纹。烟琢墨石碾玉是在旋花边线画墨线同时加晕，但不贴金，只在旋眼、栀花心、菱角地、宝剑头四处贴金，在枋心绘有龙、锦。金线大点金是旋子彩绘中属于中上等级，且最常被使用的一种，整体设计在退晕、贴金和枋心、盒子等部位，都运用得恰到好处，其特点是在枋心线、箍头线、盒子线、皮条线、岔口线这五大线全部沥粉贴金。墨线大点金也是最常用的一种，属中级作法，其特点是所有的线条全部都是墨线，无一线条贴金或退晕。金线小点金的效果接近金线大点金，但在菱角地和宝剑头两处不贴金。墨线小点金是用金量最少的旋子彩绘，仅在旋眼与栀花心两处贴金，所有线条全部以墨线勾勒。雅伍墨是所有的旋子彩绘中最素雅的一种，所有线条都为墨线，全部不沥粉也不用金，整体只有青、绿、黑、白四色。雄黄玉是另一种调子的旋子彩绘，其特点是以雄黄色为底色，但在调子和退晕层次上，却有别于一般的旋子彩绘。

（三）苏式彩绘

苏式彩绘起源于江南苏杭地区的私家住宅与园林，从风格上可区分为两种：北方苏式彩绘（又称官式苏画）与南方

① 边精一. 中国古建筑油漆彩画 [M]. 北京：中国建材工业出版社，2007.

苏式彩绘（江南彩画）。北方苏式彩绘多用于亭、台、廊、榭、垂花门及平台建筑的挂担等小型建筑上，其形式大都依建筑群的等级而加以划分搭配，只是在规章制度上，没有和玺彩绘和旋子彩绘那样严格。南方苏式彩绘就是原南方苏画，其应用层面较为广泛，除了最常被运用于园林建筑之外，也常运用于民间各类建筑上。一般而言，苏式彩绘题材丰富多样，色调鲜明，喜用锦纹，绘画技法生动灵活，广受人们喜爱，同时因充满丰富的文化内涵，而使得苏式彩绘蕴含了更多美学、民俗学和历史学等元素。①

苏式彩绘，刘家正供图

苏式彩绘因工法的不同，又可区分为四种：金琢墨苏画、金线苏画、墨线苏画、海墁苏画。金琢墨苏画是苏式彩绘中的高等做法，在整个图案的整体规划上，与金线苏画、墨线苏画是一致的，都是由箍头、卡子、藻头、聚锦及当心包袱图案组成，但金琢墨苏画色彩比较丰富，贴金部分比较多。金线苏画是一种最常用的苏式彩绘，属于中等做法，其用金方式有多种，但在箍头线、包袱线、聚金壳、池子线及柁头边框线上，都需沥粉贴金。墨线苏画是一种无沥粉、无金锦，整体比较清淡素雅的一种苏式彩绘，其彩绘线条一律采用墨线施作。海墁苏画一般绘制于小式园林的建筑上，是苏式彩绘中最简单的一种做法，其最大特点是无沥粉、无贴金，三退晕青绿死箍头连珠锦带，并采用横向（单体）通长构图法，当心不设包袱与枋心图案。②

二、彩绘的题材

传统彩绘的题材，可以说是我国几千年历史文化的缩影，蕴含了传统文化方方面面的元素，依照题材的不同，其装饰图案可分为人物、花鸟、山水、祥禽瑞兽、纹样、器物、文字等。早在商周时期，人们就开始在瓦当上刻画各种吉祥图案，以表达祈求趋吉避凶的愿望，图案与纹样的运用，显得古朴大方。秦汉时期的装饰所使用的吉祥图案逐渐增多，已经出现了龙纹、云纹及火焰。魏晋南北朝时期，受佛教影响，在文化与艺术的发展上呈现南北交融与中西兼容的局面，在彩绘装饰上出现了狮子、飞天、璎珞、卷草、石榴等前所未有的题材。③隋唐时期，再次发展出各式各样的纹样和图案，并以吉祥为各种纹样图案的主题，形成了我国特有的风格。北宋时期，更加注重吉祥图案的应用，使整体的建筑装饰风格呈现活泼亮丽喜庆的特点。到了明清时期，人们还把山水花鸟、祥禽瑞兽、虫鱼树石、神话传说、历史典故、忠孝节义、四维八德、戏曲人物，甚至器物文字等融入彩绘图案中，此时吉祥图案的题材更加多元丰富，达到了前所未有的地步。④

①张明军，杨吉南.中国古建彩绘艺术南北差异性浅析[J].中国包装工业，2013（14）.
②马瑞田.中国古建彩画艺术[M].北京：中国大百科全书出版社，2002.
③楼庆西.中国传统建筑装饰[M].北京：中国建筑工业出版社，1999.
④刘许鹏.中国传统建筑装饰百问百答[M].合肥：黄山书社，2014.

传统的彩绘题材，主要涵盖了纹样和图案两大要素。题材的主要内容，人们通常运用寓意、借喻、谐音、比拟、双关、象征等表现手法，传达出具有多种含义的吉祥主题，以及驱邪避凶、迎祥祈福的思想与愿望。并且通过彩绘装饰题材的图案、色彩及线条的多元变化，让单调无华的建筑体充满了生动活泼的生命力。①彩绘题材的内涵大多包含有"富、贵、寿、喜、吉祥、平安"六个含义。富代表禄，是蕴含财富丰收的意义；贵代表功名权力；寿具有祈求延年益寿之意；喜则与婚姻、子息、享乐、所求如愿等紧密相关；吉祥代表身心安乐、生活康宁、福气盈门等；平安则代表国泰民安、合家安康之意。融合了这些内涵的题材就形成了所谓的吉祥图案，它是中国民间美术创作者的艺术创造的展现，是传统建筑装饰风格的重要元素之一。②此外，在建筑彩绘之中，我们处处可见其题材内容又蕴含着社会教化的功用。例如：在门楼、墙壁、梁枋、柱子等部位，将贤哲之古训、古今之名言、宗教偈语、格言、处世之学问等一些充满浓郁文化气息的内容，通过彩绘或书画等方式表现出来，以达到品德教育的功用。③

传统彩绘纹样之秀丽，线条之流畅，在不规则的建筑部件上表现出自在洒脱、多彩多姿的样貌，举凡现实中存在的事物都可以化作彩绘的题材，形成内容丰富的图案纹样，它们反映了人们的期盼与祈愿，富有浓郁的民间美术气息，在民间美术中占有重要地位。中国民间美术与中国文人士大夫及职业艺术家的作品，就其哲学体系而言，与中华民族"天人合一、物我合一"的认识论、阴阳观与生生观合一的宇宙本体论是同一哲学体系，中国艺术家常常通过这种哲学观来表达个人的情感。④因此，传统建筑彩绘的题材不仅集中国绘画、书法和工艺美术于一身，极具观赏价值和艺术价值，而且其象征意义、主题内涵，处处表现了我国传统文化思想，成为传统建筑装饰的特征，也正是我国特有的建筑装饰特色之一。⑤

现将彩绘题材归纳为七大类，略述如下。

（一）人物类

人物类题材大多取自中国历史典故、古典文学、神话故事、戏曲故事、宗教经典或民间传说等，用以表达忠孝节义、四维八德、宗教思想等内涵，同时也表现人们对福德、利禄、长寿、喜庆、吉祥、平安、富贵等的祈求与愿望。其中最受欢迎的题材有以下几种：一是以八仙为主的题材，如"八仙过海""八仙祝寿""八仙庆寿"及"八仙集庆"等。八仙是指铁拐李、汉钟离、张果老、何仙姑、蓝采和、吕洞宾、韩湘子、曹国舅，为民间神话中的神仙，是喜庆的象征。八仙图案一般都会绘制在传统建筑的门楣、梁枋、墙壁等处。二是以天官为主的题材，其图案有"三官大帝""天官赐福""受天福禄""福禄寿喜""指日高升"等。天官是指"上元一品赐福天官紫微帝君"，为道教三官天、地、水中地位最高、身份最为尊贵者，民间称之为"福星"，与禄星、寿星并列

①何培夫.台湾古迹与文物[M].台中：台湾省新闻处，1997.
②刘许鹏.中国传统建筑装饰百问百答[M].合肥：黄山书社，2014.
③刘文三.台湾宗教艺术[M].台北：雄狮图书股份有限公司，2003.
④靳之林.中国民间美术[M].北京：五洲传播出版社，2010.
⑤刘许鹏.中国传统建筑装饰百问百答[M].合肥：黄山书社，2014.

八仙彩绘，拍摄于诏安安济王公庙

为福、禄、寿三星或称财、子、寿三仙。在民间传说中，福星能给人们带来吉祥与福气，禄星掌管着功名利禄，寿星通常是指南极仙翁或寿翁，能够给人们带来长寿。一般福、禄、寿三星大都绘制在门窗、墙壁、梁枋等处，寓意着幸福吉祥、获取功名利禄、多福多子多寿，这表达了人们对福、禄、寿的期盼与渴望。三是象征长寿的人物形象，最常见的图案是"南极仙翁""百寿图""麻姑献寿"等。"南极仙翁"即是福、禄、寿三星中的寿星，在建筑装饰中有时也与八仙相配，喜庆常用的"八仙彩"即是这类造型。"百寿图"则是以文字书写一百个不同字体的"寿"组成一个大"寿"；"麻姑献寿"图大都绘制一位麻姑仙女，手捧寿酒或仙桃，作为人们祈求长寿的象征。[1]四是以宗教人物为主的题材，此类题材包含道教、佛教、民间信仰，主要有神佛成仙、成道的典故，及其教化众生、乘愿再来、倒驾慈航等慈悲救世的故事，例如："佛本生故事""神仙传""观音传""天上圣母传"等。五是象征喜庆吉祥的人物形象，包括"五福临门""和合二仙""刘海戏蟾图""单婴戏牡丹""双婴戏梅"等，举凡象征福、禄、

寿、喜、子等五项题材者，在传统建筑装饰中都是最为常见的。[2]此外，常见的题材内容还有"三国演义""隋唐演义""封神榜""二十四孝""西游记""忠孝节义""水浒传""竹林七贤""四爱图""牛郎织女""嫦娥奔月"等。这些彩绘题材内容相当丰富，各有其象征意义，具有浓厚的美德教化功用，富有民俗化和生活化特色。这些彩绘的题材内涵，是我国几千年历史文化的缩影，是我国传统建筑的重要特征之一。

（二）祥禽瑞兽类

祥禽瑞兽类的题材除了表达对生活富足安乐的期望之外，在宗教思想影响下有的还成为宗教信仰的图腾，被认为具有迎祥纳福、趋吉避凶的功用。在传统建筑的装饰中，这类题材以"四灵"的运用等级较高，一般用在宫殿或庙宇建筑上。"四灵"的崇拜早在秦汉时期就已流行，一直延续至今。"四灵"即四个神灵之物，指龙、凤、麟、龟四种瑞兽，引申为神圣、太平、文明、长寿的象征。[3]

龙的形象是传统建筑吉祥图案中常用的题材之一，最常见的图案有"双龙戏珠""龙凤呈祥""蟠龙""团龙""坐龙""行

① 刘许鹏.中国传统建筑装饰百问百答[M].合肥：黄山书社，2014.
② 刘文三.台湾宗教艺术[M].台北：雄狮图书股份有限公司，2003.
③ 吴山.中国工艺美术辞典[M].台北：雄狮图书股份有限公司，1995.

龙""夔龙"等。龙造型在传统建筑装饰中，最常出现之处有九龙壁、蟠龙金檐柱、望柱、华表、御路石雕、雕龙宝座、雕龙屏风、和玺彩画和藻井等。①

凤为百鸟之王，是神话传说中的瑞鸟，原始社会中人们所想象出来的保护神，象征着美好、和平和吉祥。凤凰也是传统建筑装饰中常用的吉祥图案题材，最常见的有"百鸟朝凤""凤戏牡丹""丹凤

吉祥图案——凤

朝阳""凤凰来仪""凤栖梧桐"等，主要体现于宫殿建筑、皇家园林、寺庙装饰。凤常与龙搭配，形成了中国的龙凤文化，常见图案有"龙凤呈祥""龙飞凤舞""龙蟠凤逸"等。此外，凤也常和麒麟组合，形成"凤麟呈祥"图案，还有表示珍贵的"麟凤一毛"，或譬喻俊秀之子的"麟子凤雏"。②

麒麟是神话传说中的仁兽，性情温和，象征着太平盛世、祥和贵气、吉祥如意。麒麟图案，无论是在宫殿建筑装饰上，还是在民间建筑装饰中，都十分常见，使用非常广泛，最常体现在建筑贴面、墙面、额枋、天花、外檐等处。常见的麒

麟造型是头上有一只角，角上有肉，身似麋鹿，鱼鳞皮，牛尾，马蹄。③以麒麟为主的图案有"麒麟送子""麟吐玉书"等等，用来表示有贵气、有学问的吉祥征兆。

龟是四灵中唯一自然界存在的动物。在殷商时期，人们就常使用神龟占卜吉凶，将龟作为神与人之间的媒介，并以龟来象征长寿、富贵之意。通常在传统建筑彩绘装饰中最常见到的纹饰有罗地龟纹、六出龟纹和交脚龟纹等。④

最常见的祥禽瑞兽类吉祥图题材还有以狮子为主的，其图样大都具有驱邪避凶、迎祥纳福之意；寓意官运亨通、子

①刘许鹏.中国传统建筑装饰百问百答[M].合肥：黄山书社，2014.
②吕变庭."营造法式"五彩遍装祥瑞意象研究[M].北京：中国社会科学出版社，2011.
③刘许鹏.中国传统建筑装饰百问百答[M].合肥：黄山书社，2014.
④吕变庭."营造法式"五彩遍装祥瑞意象研究[M].北京：中国社会科学出版社，2011.

蝙蝠天花彩绘，拍摄于漳州南山寺

承父业、世袭爵位者，大都画一只大狮和一只小狮，用以象征"太师少师"的官位。以马和猴为主题的大都绘制马匹上有蜂、猴，象征"马上封侯"，来表示加官晋爵。以鹿为题材者则取其谐音为"禄"，代表钱财之意。以羊为主题者，则是取羊通"祥"，有吉祥之意，最常见的图案是"三阳开泰"。以鸡为题材者，则取鸡与吉谐音，又与闽南语"家"同音，因此以鸡喻兴家之意。以鹤为题材者，取仙鹤为长寿仙禽，"鹤"的闽南语发音与"好"为谐音，故也象征美好之意；同时仙鹤又是寿翁（南极仙翁）的坐骑，因此也象征长寿之意。以蝙蝠为题材的，取蝠与福同音，"蝙蝠"有"遍福"之意，如以四只蝙蝠谐音"赐福"，以五只蝙蝠寓意"五福"，代表"五福临门"之意；或画蝙蝠在钱眼中，寓意"福在眼前"；或以蝙蝠（或佛手）、桃、石榴组成吉祥图案，取蝙蝠的"蝠"或佛手的"佛"与"福"谐音，寓意多福，仙桃寓意多寿，石榴寓意多子，象征多福、多寿、多子的三多吉祥图案。[1]

（三）花鸟植物类

在传统建筑彩绘装饰中，最常见的花纹图案有牡丹、莲花、宝相花、梅花、兰花、竹、菊花等等。牡丹在我国的栽培已有一千多年的历史，是唐朝国花。牡丹花雍容华贵、富

丽堂皇，素有"花中之王""富贵花""国色天香"的美称，寓意着富贵吉祥，唐宋以来便成为人们所喜爱的装饰图案，被广泛使用。莲花因为出淤泥而不染，表现了高贵的品质和洁身自好、高风亮节的情操，因此象征圣洁，寓意吉祥。据史料记载，春秋战国时代已有莲花图案，并非佛教传入中国才开始使用，然随着佛教的传入而盛行于东晋、南朝时期，才被广泛地应用在建筑装饰上，尤其是佛教寺庙，更是处处得见莲花图案。[2]

宝相花又称"宝仙花"，是传统建筑装饰中最常见的吉祥图案之一，也是最常运用于传统建筑装饰的题材之一。常见的宝相花图案以牡丹、荷花、菊花为变相题材，并在花蕊部位装饰小圆圈，在花朵边沿附加小花、小叶，代表着庄重、富贵、高洁和吉祥如意，主要用于壁画、宫殿彩画、佛教建筑、园林建筑之中。梅花在寒冬傲雪凌霜，具有坚忍不拔、品行高洁的寓意，因此在建筑装饰中也是常用的一种花卉。兰花代表高洁君子，被赋予君子的品德，深受人们喜爱，也

宝相花天花彩绘，拍摄于台中圣寿宫

①何培夫.台湾古迹与文物 [M].台中：台湾省新闻处，1997.
②楼庆西.中国传统建筑装饰 [M].北京：中国建筑工业出版社，1999.

花鸟彩绘，拍摄于台南开元寺

是常见的题材之一。竹代表高风亮节的气度，象征高尚的品德。菊花是我国传统名花，深秋开放、不畏寒霜，象征坚贞不屈的精神。灵芝、兰花和寿石组合成的图案，寓意"君子之交"。以玉兰花、海棠和牡丹组成，取玉兰花中的"玉"、海棠中的"棠"，与"玉堂"谐音，加上象征富贵的牡丹，构成一幅玉堂富贵的图案，寓意着富丽堂皇、荣华富贵，在传统建筑装饰上也是常见的吉祥图案，多用于装饰门窗、墙壁、梁枋等处。[1]此外，石榴、梅花、荷花、芙蓉、桃花、卷草及其他各式各样的花草，也都是传统建筑彩绘装饰中非常重要的绘画题材。

以花鸟组合作为彩绘题材的有：以牡丹和白头翁鸟组合，寓意富贵到白头。绘制代表和平的鸽子和象征富贵的牡丹花，象征和平富贵之意。喜鹊被视为喜鸟、吉鸟，用于表现"喜"的场面，借此象征吉祥、功名和幸福。以一对喜鹊代表双喜；喜鹊报喜，飞到梅花树梢，引申为"喜上眉梢"；以喜鹊飞上结有三颗圆果的枝头，寓意"喜中三元"。画有代表杏林春宴的燕子和象征春天的长春花的图案，象征功成名就、进士及第和春风得意。以鹌鹑与菊花代表"安居乐业"。以猫蝶象征"耄耋"富贵。以鸳鸯象征和合恩爱之意。孔雀象征富贵荣华，还代表消除毒害、病苦，护国息灾等。以象征喜庆的禽鸟及海棠花组成图案，象征福满人间、富贵满堂。[2]

（四）瓜果植物类

瓜果植物类题材最常见的有以桃为题材者，桃供祝寿之用，有祈求长寿之意。此桃大都指神话传说中为王母娘娘献寿的仙桃，相传产于昆仑山，三千年才开花，再等三千年才结果，又要再等三千年才成熟，有幸得此桃者，必能长生不老，因此引申为祈求长寿之意。以灵芝为题材者，因灵芝之稀有珍贵，具有药效，人们相信食灵芝可青春永驻、长命百岁，故代表灵气与吉祥之意。以柿子为题材者，取柿子象征事事如意。以桔子表示吉祥顺利。以桂圆寓意富贵圆满。以枇杷表示子孙众多、金玉满堂。以竹笋表示子孙出头。以石榴象征多子多孙。以落花生代表长命百岁。以萝卜又称莱菔，

①刘许鹏.中国传统建筑装饰百问百答[M].合肥：黄山书社，2014.
②何培夫.台湾古迹与文物[M].台中：台湾省新闻处，1997.

瓜果植物类彩绘

代表招来福气。①

同时，这些瓜果常常相互搭配，常见的组合图案有：以灵芝、芝兰组合，灵芝是瑞草的代表，与兰齐名，借以譬喻君子之交。以松树配上柏树，象征长寿之意。以柏树配上柿子、如意而构成"百事如意"图案。以松、竹、梅组成"岁寒三友"，寓意不畏严寒的品格、气度。佛手柑、仙桃、石榴组合代表多福、多寿、多子孙三多。以石榴、葡萄、瓜类组合在一起，取石榴多种子，代表多子多福，葡萄、瓜类属爬藤类，象征绵延流长、生生不息。芍药、葫芦、荔枝、核桃等，也都是传统建筑彩绘装饰中非常重要的绘画题材。另外，最常被使用的图案还有象征绵延不息的卷草图案及象征晋禄之兆与多子之颂的萱草等。②

（五）祥物、器物类

祥物、器物类纹饰图案的运用非常广泛，它利用多种器物，结合植物等构成丰富的图案，寓意吉祥、喜庆、富贵、平安等主题，是传统建筑彩绘中不可或缺的一项重要装饰。常见的样式是博古图，象征博古通今、儒雅高古、荣华富贵、非凡不俗的意义，其题材内容繁多。尤其是明清时期的博古题材，不仅题材丰富多样、主次分明，还富有艺术性，构图比例均衡协调，线条有力，用色高雅，更呈现意境深远的美学价值。③常见的博古题材有：以古钱、宝珠、奇石、瓷器、玉器、铜器、如意、琴棋书画等，搭配各种花草树木，寓意气节高雅、超凡脱俗；以琴、棋、书、画四种物品组成四艺，又称"文房四宝"，象征多才多艺、博学多闻；以笔、钱锭、笙、冠四种物品组成，象征必定升官；以铜钱与喜鹊、蝙蝠等组合而成的吉祥图案，象征着富贵吉祥；以花瓶、如意组合的吉祥图案，寓意平安如意；以花瓶、如意搭配灵芝或祥云，象征吉祥、顺意、平安。④这些图案大都使用于门窗、墙壁、梁枋上。

在佛教庙宇中，最常见的佛教祥物题材是八吉祥。佛教的八吉祥是指法螺、法轮、宝伞、幢盖、莲花、宝瓶、金鱼、盘长，作为八种祥瑞的象

吉祥博古彩绘，拍摄于台南大仙寺

①何培夫.台湾古迹与文物 [M].台中：台湾省新闻处，1997.
②刘许鹏.中国传统建筑装饰百问百答 [M].合肥：黄山书社，2014.
③宋国晓.中国古建筑吉祥装饰 [M].北京：中国水利水电出版社，2008.
④刘许鹏.中国传统建筑装饰百问百答 [M].合肥：黄山书社，2014.

征。佛教器物最初是运用于佛教寺庙建筑的装饰上，后来被引入宫廷建筑的装饰中，随着佛教普及化的影响，民间的建筑装饰也开始使用。

另外，在道教或民间信仰中，也将八仙所持的八种器物作为"八宝"，称为"暗八仙"，后来一些佛教寺庙的建筑装饰也有使用"八宝"的情况。"八宝"是指蒲扇或芭蕉扇（代表汉钟离）、葫芦（代表铁拐李）、花篮（代表蓝采和）、荷花（代表何仙姑）、宝剑（代表吕洞宾）、竹笛（代表韩湘子）、渔鼓（代表张果老）、阴阳板（代表曹国舅）。"八宝"的纹饰图样只将八仙所执的器物表现出来，图案中不绘制八仙形象，"八宝"的象征寓意是八仙降临带来好运吉祥，也蕴含着迎祥纳福、喜庆吉祥、期盼长生不老的祈愿。除了八仙所持器物的题材之外，在传统建筑装饰中常见的器物图案还有：旗（祈）、球（求）、戟（吉）、磬（庆）；蝙蝠（福）、炉（禄）；官帽（加冠）、爵器（晋爵）；四大金刚的手持物剑（风）、琵琶（调）、伞（雨）、小蛇（顺）；……

（六）山水类

一般以山水为题材者，大都是表达山高水长、恬淡致远、悠然自得、胸怀大志等意义。在闽粤台地区的传统建筑彩绘中，山水画题材广受当地人们喜爱，因此常可见到与山水有关的装饰图案，运用范围也非常广泛。以山水为主形成的吉祥图案，常见的搭配有蝙蝠、太阳等，寓意福大长久之意。由江河海水搭配蝙蝠，则象征福如东海。或绘制一只大鹏鸟翱翔于群山峻岭之间，象征着鹏程万里。或在清澈的江河水上绘制展翅飞翔的双燕，则象征着太平盛世、河清海晏的含

义。[1]此外，山水题材往往蕴含儒家的道德规范和人格精神，是绘画技法的最佳展现之处。这是由于受到中国传统绘画的影响，彩绘画师大都借由中国山水画的水墨技法融入传统彩绘中，以表现精湛的绘画功力。这种彩绘形式，与中国传统绘画中的写意山水相似，尤其是绘制在墙壁上或梁枋上，更能彰显出传统思想文化内涵。[2]

（七）文字、纹样类

文字作为装饰内容，除了文字本身所表达的意义之外，还特别注重其所组成的形式，如此才能达到意形结合的装饰作用。[3]文字的象形特质，也为传统彩绘的装饰增添了许多图案纹样，如常用的"福"字文、"寿"字文、"喜"字文。还有佛寺常见的卍字纹，卍字即由"万"变化而来，象征吉祥、福气、福寿连绵不断，凡佛教寺庙的瓦当、围墙、梁枋、门窗、墙壁，甚至铺地等，都常常出现，其运用范围最为广泛。

纹样类的形式不胜枚举。在佛教寺院中，常见的吉祥纹饰有卍字纹、回字纹、如意纹、卷云纹、方胜纹等。回字纹形如"回"字，象征吉祥富贵之意，其使用范围也很广，除了图案边框的装饰外，最常用于门窗上的装饰。如意纹因形似如意而得名，有心形、云纹形、灵芝形等不同的形式，象征吉祥如意，最常用于门、窗、屏风等的装饰中。卷云纹，状似云朵，又称"祥云纹"或"云纹"，其应用范围也非常之广，可说是建筑装饰中不可或缺的祥瑞图案，寓意神圣吉祥。方胜纹是由两个菱形相叠组合而成的纹饰，象征吉祥如意，最常运用于园林铺地、漏窗、门的雕刻上。此外还有水纹、花纹、火焰纹、锦纹、卷草纹、几何纹等纹样图案。这些图案

①刘许鹏.中国传统建筑装饰百问百答[M].合肥：黄山书社，2014.
②刘文三.台湾宗教艺术[M].台北：雄狮图书股份有限公司，2003.
③楼庆西.中国传统建筑装饰[M].北京：中国建筑工业出版社，1999.

文字彩绘

纹样不仅线条流畅、生动活泼，其所蕴含的吉祥寓意，表达着人们对健康长寿、富贵吉祥等的祈愿和追求。[①]

三、彩绘的用色

色彩的运用，是中国古代建筑装饰最为突出的特点之一。在古代封建社会里，建筑上的色彩使用有严格的限制，油饰色彩的使用具有贵贱等级之分。依文献记载和现存遗物来看，西周时期就有"明贵贱，辨等级"的规定，以青、黄、白、红、黑为正色，淡红、紫、青白、淡黄、黑红为间色，在宫廷建筑中不用间色而用正色，王公贵族居住的大门大多采用明亮鲜艳的紫朱油或朱红油进行装饰，而民间建筑则只能使用低等级的间色，不能使用正色。我们从中国传统的用色制度，不仅能观察出色彩等级的差别，也能觉察到古人善用色彩

的智慧，这种正色为尊的礼制和思想，对后世的影响非常深远。[②]

受风俗习惯和审美观念的影响，历代的用色也表现出极为显著的时代风尚。例如：魏晋南北朝至隋代期间，宫殿、庙宇的建筑大多是白墙、红柱，或在柱、枋、斗拱上施作各种彩绘，而屋顶部分则覆以黑色及少数绿色琉璃瓦。唐朝时期，除了将黄色作为皇室特用的色彩之外，还开始大量使用色彩作为装饰，此时的特点是皇宫寺院大都采用黄、红色调，王府和官宦宅第大都使用红、青、蓝等色，至于民居则只能用黑、灰、白等色。宋代时期，色彩多为稳重、清淡、高雅的色调，但也规定"凡庶人家，不得施五色文彩为饰"。唐宋以后，建筑装饰即开始迈向精致华丽的风格，此时色彩的种类大幅增加，对建筑工法也越加重视，因而制定了一套严密的配色原则，以供匠师们遵守。[③]

① 刘许鹏.中国传统建筑装饰百问百答[M].合肥：黄山书社，2014.
② 王定理.中国画颜色的运用与制作[M].台北：艺术家出版社，1993.
③ 杜仙洲.大师导读：中国古代建筑[M].台北：龙图腾文化有限公司，2011.

宋、金时期的用色，喜用白石台基，红色的墙、柱、门、窗，黄、绿两色琉璃瓦顶，檐下的斗拱、坊额等则喜用朱红或白粉衬地，并绘制青绿彩画，间装金色。元代的大内宫殿用色风格秀丽绚烂。然而在一般寺院、官廨之中，青绿叠晕棱间装和解绿装饰却广泛流行起来。明代时期，宫殿、坛庙和府第建筑，用色对比鲜明，色彩明亮醒目，金碧辉煌的色彩显示出皇权的至高无上。其特点是：白石台基、黄绿色琉璃瓦顶、朱红色的门窗墙柱，和以青绿冷色为主调的梁枋彩绘，整体图案和设色方面也形成了这一时代的典型风格。然而，此时的民居住宅，因受等级制度和经济条件的限制，大多使用白墙、灰瓦和栗、黑、墨绿等色的梁、柱作装饰，整体形式呈现出秀丽淡雅的格调，在色调处理上反而产生出很好的艺术效果。①到了清代，色彩的运用更趋制度化，色彩越加浓厚、细腻、华丽，彩绘工艺到达最高峰。

传统建筑彩绘的用色，源自我国尊崇"五方正色"的色彩文化传统，将青、白、红、黑、黄五种颜色与中国人的空间观念——东、西、南、北、中五个方位对应搭配，形成东方主青色、西方主白色、南方主赤色、北方主黑色、中央主黄色的五方色彩组合。又与五行中的金、木、水、火、土联系在一起，形成了木为青、金为白、

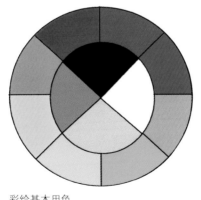

彩绘基本用色

火为红、水为黑、土为黄的五方色彩组合。同时，它又与中国人的时间观念春、夏、秋、冬四季周而复始的运行相配合，形成了青色属春、红色属夏、黄色属长夏、白色属秋、黑色属冬的色彩组合。这些组合代表了中国人的宇宙时空观念。此宇宙时空观念与传统建筑之方位设计关系非常密切，形成了中国传统建筑的一大特征。②

黄色，属中央方位，这主要源于五行学说以黄色象征土，在我国古代一直被视为最尊贵的色彩。如唐代时期，黄色就被规定为皇室色彩；明清时期，更是只有皇帝的宫室、陵墓及敕建的坛庙等建筑才准许使用黄色。由此可见，皇室将黄色视为专用色，用以象征皇权的神圣性与高贵性。红色，象征南方，代表五行中的火，在建筑中通常使用在宫殿建筑的宫墙、门窗、柱子、额枋、斗拱、天花等建筑构件中，民居的大门也常使用红色，是象征着吉祥、喜庆、美满的色彩。青色，象征东方，代表五行中的木，一般屋顶上的吻兽、瓦当和建筑彩绘中都常使用青色，如北京天坛祈年殿和皇穹宇的屋顶即为青色。白色，象征西方，代表五行中的金，在传统建筑装饰中一般都使用在墙壁上，最常使用于佛教建筑的喇嘛塔和徽州民居等。黑色，象征北方，代表五行中的水，古代人崇尚黑色，以黑为贵，常用于楼阁、民居、园林等建筑的屋顶，以黑色的瓦当即"黛瓦"进行装饰，象征着以水灭火的作用，而在彩绘当中，黑色的墨线更是有着非常关键的作用。③

①杜仙洲.大师导读：中国古代建筑[M].台北：龙图腾文化有限公司，2011.
②楼庆西.中国传统建筑装饰[M].北京：中国建筑工业出版社，1999.
③刘许鹏.中国传统建筑装饰百问百答[M].合肥：黄山书社，2014.

第二节　两岸彩绘的施作

一、彩绘的装饰部位

传统彩绘因装饰对象不同而有不同的名称，如因建筑体不同而有宫殿彩绘、园林彩绘、祠堂彩绘、民居彩绘之称，其中以宫殿彩绘最为华丽庄严，彩绘等级也最高。传统彩绘根据装饰部位的不同，又有不同的称谓，如绘制在天花板上称之为天花（天花板）彩绘，绘制在梁枋上称之为梁枋彩绘，绘制在斗拱上称之为斗拱彩绘，绘制在门上称之为门神彩绘等。以下略述闽粤台常见的彩绘装饰部位，包括藻井（天井）、天花、脊桁（檩）、梁枋、斗拱、雀替、柱、门、墙壁等。

（一）藻井

藻井一般置于宫殿、庙宇、佛堂室内上方的中心位置，是古建筑室内屋顶上的一种高级木构造。据史料记载，汉代时期就有藻井，在张衡所著《西京赋》中就有记载："蒂倒茄于藻井，披红葩之狎猎。"今日我们所见的藻井实例，大都是宋、辽、金时期的建筑遗存，在宋代《营造法式》中也有专门记载"斗八藻井"和"小斗八藻井"的部分，具体列出了

这两种藻井的做法与尺寸。[1] 明清时期的藻井更为华丽，这个时期的藻井造型，顶部呈穹隆状，形如井状，而其外边框和内底通常雕镂精细，并施以绚丽的彩绘，让整个室内显得富丽堂皇，彰显出建筑物之高贵神圣。藻井整体结构大都是由上、中、下三层组成，最下层为方井，中层为八角井，上部为圆井。[2] 一般藻井是以方木层层套叠而成，各层之间通常使用斗拱支撑，层层相叠，做工精致。也有不用斗拱，而以木板层层叠架，整体造型较为简洁美观。[3]

藻井的形式有多样，其结构变化无穷，装饰性很强，依其形式的不同，大致可分为：方形藻井、圆形藻井、八角藻井、斗八藻井、莲花藻井等。方形藻井又称斗四藻井，其外框呈四方形，而内部多为圆形，这种藻井形式较为简单。圆形藻井外框形状为圆形，呈穹隆状，层层环绕，逐渐向上凹陷、缩进，是比较常见的藻井形式。八角藻井是一种由八个角相交并向上隆起形成穹隆顶的藻井。斗八藻井是一种由八个面相交并向上隆起形成穹隆顶的藻井。莲花藻井是一种莲花状的藻井，其造型为一朵盛开的莲花，中心有凸起的莲蓬，莲蓬之外有莲瓣，莲瓣外围为忍冬纹组成的圆盘，

① 楼庆西. 雕梁画栋 [M]. 台北：龙图腾文化有限公司，2012.
② 刘许鹏. 中国传统建筑装饰百问百答 [M]. 合肥：黄山书社，2014.
③ 马瑞田. 中国古建彩画 [M]. 北京：文物出版社，1996.

藻井彩绘，拍摄于台南玉莲寺

雕工精美。①

（二）天花

天花又称顶棚，是建筑物屋内用以遮蔽梁以上部分的构件。天花彩绘就是指在屋内天花上以色彩涂绘的装饰纹样。天花在结构上有木条和天花板两部分，天花的装饰一般采用彩绘。天花彩绘一般可分为硬天花、软天花两大类。宋代时期，将天花分为平棋、平暗、海墁三种。平棋、平暗都属于等级较高的硬天花，海墁则属于等级相对较低的软天花。清代时期则将天花分为井口天花和海墁天花两种，清代的井口天花基本上相当于宋代的平暗和平棋两种天花。井口天花的基本形式是由纵横的木条构成井字形方格，大方格为平棋，小方格或斜方格是平暗，在井字形方格上面铺板，木板表面再加以雕刻或彩绘，其中心部分主要绘制有龙、凤、鹤等图案，各种彩绘装饰非常精美，是天花板最为醒目之处。而支条部位，于十字交叉之处，大多绘制圆形的"轱辘"图案，其四周延长的木条上，则大都绘制"燕尾"图案，一般以如意、云头等为主，其余部位大都涂上绿色地或描绘几何纹样。至于海墁天花则属于软天花，表面平整不分格子，内部有木顶格、吊杆等骨架构件，表层铺板、糊麻布或糊纸，可在其上染色或自由描绘图案。②

天花板的体量较大，其图案与纹样有多种变化，但基本格式是固定不变的。其基本格式是天花板由外至内，分别由大边、岔角和鼓子心组成，这三部分是由方鼓子线和圆鼓子线分别划分出来的，方鼓子线内的部分称为方光，圆鼓子线

天花彩绘，拍摄于泉州开元寺

内的部分称为圆光。通常大边不画图案。岔角的图样则有多种，如莲草、宝杵和云等。至于圆光部分，则是天花板主题的重要体现之处，其内容有龙、凤、鹤、云草、"寿"字等，图案非常丰富。③

（三）脊桁

脊桁又称脊檩、中脊桁，是指位于正脊处的桁（檩）。在中国古建筑木结构房屋中，在柱子上架设梁枋，然后在梁枋上再横向架设桁（檩）木，从屋脊至檐口，等距离地排列放置，脊桁（檩）是指位于屋顶框架最顶端的桁（檩）木。这根脊桁（檩）的安设很重要，关系着房屋整体的坚固与安全。因为脊桁（檩）是否安置得好，会关系到每一副梁枋是否垂直，也会关系到屋顶的重量是否能均匀地经过立柱传递到地面，这攸关着房屋的整体结构安全。因此，在城乡各地，对安设脊桁（檩）都非常重视。④

在古代建筑中，桁（檩）大都不做装饰，但在有些宗祠

①刘许鹏.中国传统建筑装饰百问百答[M].合肥：黄山书社，2014.
②刘许鹏.中国传统建筑装饰百问百答[M].合肥：黄山书社，2014.
③边精一.中国古建筑油漆彩画[M].北京：中国建材工业出版社，2007.
④楼庆西.雕梁画栋[M].台北：龙图腾文化有限公司，2012.

脊桁彩绘

木构架中承载重量的重要构件。枋是指安装在两柱之间或两柱上端的扁方形木构件。梁枋的最大作用就是固定屋顶框架，使其扎实牢固。

梁因安装位置的不同，又可区分为月梁、角梁、挑尖梁、抱头梁、顺梁、扒梁、抹角梁等。月梁有两种意义：一种是指位于屋顶最高处的顶梁；另一种是指南方屋内不吊顶棚，所露出的梁架做法，其形式呈微拱形，犹如弯月，故名月梁。角梁是指屋顶正面坡与侧面坡相交之处，所悬挑探出的木构件。角梁一般采用双层结构，位于下层的称"大角梁"或"老角梁"，位于上层的称"仔角梁"。挑尖梁和抱头梁都是用于檐柱或金柱之间的短梁，一头放在檐柱顶上，另一头有榫与廊金柱相交。顺梁是位于金枋之下的方木，设置时是沿着房

重要的厅堂中，却也有在每一根桁（檩）上都彩绘与梁枋同样图案的装饰，或在一些厅堂檐廊、民宅围廊的梁架上，因其位置显要、高度较低，大都或绘或雕以卷草、回纹等图案，以作为相互对应的装饰。又在比较大型的殿堂里，为了使架设在开间梁枋上的檩木不致弯曲变形，而组成檩、垫、枋的复式桁（檩），在这些桁（檩）上，大都以五彩缤纷的彩绘加以装饰，使整体空间呈现十分华丽的气象。[①]在闽粤台地区的寺庙、祠堂或古民厝中，有些挑檐桁和拜殿双桁，也会绘制一些彩绘图案，但脊桁（檩）部分则一般都绘制太极、八卦、双龙或双凤等图案，使其具有压煞镇邪的功能。

（四）梁枋

梁枋彩绘是指在梁、枋等处所绘制的彩绘。梁枋是传统建筑彩绘最主要的施作之处。梁，又称"栿"，设置在前后檐柱或前后金柱上，是屋顶

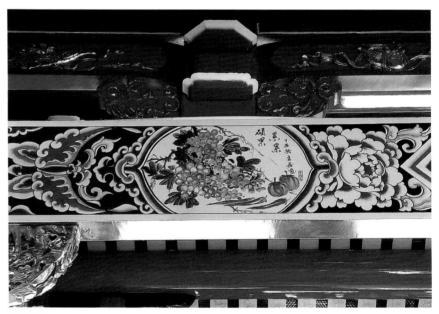

梁枋彩绘

① 楼庆西. 雕梁画栋 [M]. 台北：龙图腾文化有限公司，2012.

屋开间方向，故名"顺梁"。扒梁又称"趴梁"，其做法有二：一是外端交于檩上，内端做榫插入正身梁的瓜柱或柁墩上；二是用长扒梁和短扒梁组成四方形框架，在其上设置瓜柱，瓜柱上安置檩枋，再用扒梁叠架构成六边形、八边形或圆形构架。抹角梁是在建筑面阔与进深呈45°角处放置的梁，其形式如抹去屋角，故名抹角梁，是传统建筑内檐转角处常用的梁架形式，起加强屋角承载重量的作用。[1]

枋也有不同的名称，因其安装的位置不同，可区分为脊枋、金枋、随梁枋、大小额枋、坐斗枋和穿插枋等。脊枋是脊柱下的方木，其上是脊檩，脊枋的作用是承托脊檩，并加强脊檩的承重能力。金枋是指金柱之间的方形木材，通过榫卯将金柱上端连在一起，使其框架坚固牢靠。随梁枋是位于梁下的枋木，用榫安装在柱内，能加强梁的承重能力。大小额枋是指檐柱之间的方形木材，通常位于上方较大的称"大额枋"；下面较小的称"小额枋"。坐斗枋是指位于大额枋之上的一条方木，用于承托斗拱。穿插枋则位于抱头梁或挑尖梁的下面，其作用是加强抱头梁或挑尖梁的承重能力。[2]

在梁枋上施作彩绘工艺，是中国古建筑中彩绘装饰的最重要表现之处。梁枋彩绘包含三个部位：一是在梁枋左右两段的外极端称为箍头；二是在箍头与枋心间部分称为藻头；三是在梁枋的中心部分称为枋心。梁枋上的彩绘施作非常多元化，包括许多传统彩绘的类型，如和玺彩绘、旋子彩绘和苏式彩绘，以及各地所衍生出来的区域特色的彩绘都有。[3]其彩绘题材内容也非常多样化，有山水花鸟、虫鱼走兽、历史故事、神话传说等。梁枋上所绘制的各种精美的图案，既可展现精美华丽的装饰作用，又可防止梁枋受虫蚁潮湿之害。

（五）斗拱

斗拱的使用在汉代已经很普遍了，唐代的斗拱气势雄伟，已是木结构的重要支撑。宋代的《营造法式》中斗拱已分为八等，并进一步规范化。到了明清时期，斗拱攒数增多，但尺寸已渐渐由大变小，然其装饰作用却逐渐增强。斗拱主要是由斗和拱两种构件组成，其造型都是方木，并以"斗"形方木为支点，以"拱"形横木为杠杆，一组斗拱又可与另一组斗拱组合，层层叠叠，进而形成庞大的建筑构架，是中国古建筑中非常显著的特点之一。[4]

斗拱彩绘是指绘于斗拱和垫拱板两部分的彩绘，垫拱板是每组斗拱间的板壁。斗拱装饰在色彩固定的前提下，由于用金量的多寡、用金方式和退晕层次的不同，而有四个不同等级的做法，分别是：混金斗拱、金琢墨斗拱、金线斗拱（又名平金斗拱）与墨线斗拱。

混金斗拱：是最高等的做法，在所有斗拱构件上都满贴金，不做任何颜料色，可说是集辉煌与高雅于一身，与之相配的大木也多为混金做法，多用于室内的藻井部位。金琢墨斗拱：是最华丽的做法之一，这种斗拱工艺较繁琐，操作较为困难，其做法是在构件各面，沿各构件的外轮廓（不包括瓜拱、万拱侧面的分瓣线及升头腰线等本身的折线）沥粉贴金，设青或绿的彩绘基色，并按青绿色彩分别退晕，齐白粉

①刘许鹏.中国传统建筑装饰百问百答[M].合肥：黄山书社，2014.
②刘许鹏.中国传统建筑装饰百问百答[M].合肥：黄山书社，2014.
③楼庆西.雕梁画栋[M].台北：龙图腾文化有限公司，2012.
④庄裕光，胡石.中国古代建筑装饰·彩画[M].南京：江苏美术出版社，2007.

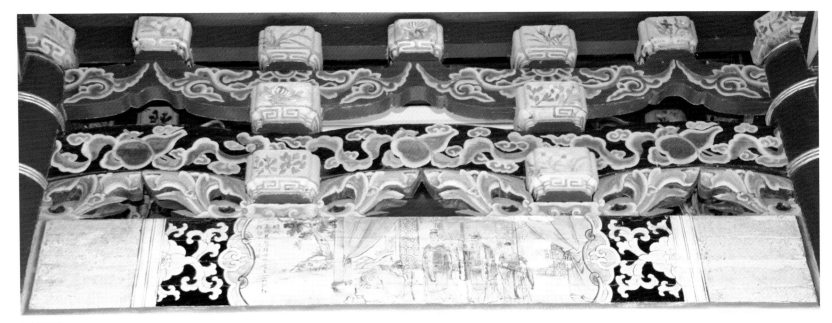

斗拱彩绘

线（靠金），青绿色彩的中部画黑墨线（黑老），其轮廓边框为黑色。金琢墨斗拱仅搭配高等级的龙凤和玺与金琢墨石碾玉彩绘，至于普通的和玺彩绘、旋子彩绘和苏式彩绘都不使用。不过有些地方的做法与烟琢墨斗拱类似，只是底色和边框的颜色各有不同。金线斗拱：这是一种最普遍的斗拱彩绘做法，其做法是不沥粉、不加晕，只沿各构件的外轮廓贴金线，其宽度一般在1厘米左右，靠金线处为白线，各构件青绿色彩中间，以约0.3厘米的细黑线作区隔，其运用范围很广，各种和玺彩绘、金线大点金等级以上的旋子彩绘和金线苏画等大多搭配此种斗拱。墨线斗拱：是指用墨勾边或靠墨线画白线，并在各青绿色中间，绘制细墨线作区隔。墨线斗拱大多与墨线大点金、墨线小点金、雅伍墨旋子彩绘相搭配。

此外，在苏式彩绘中大多用黄线斗拱而少用墨线斗拱，这种做法只是将黑轮廓线改成黄色轮廓线，等级同墨线斗拱，不贴金，其他做法同墨线斗拱，适合搭配各种无金的大木彩画。[1]

（六）雀替

雀替是指位于梁额与柱交接处的构件，又称"角替""替木"，因其所处位置的不同，而有各种类型和风格，最常见的有大雀替、龙门雀替、小雀替、通雀替、骑马雀替和花牙子等。大雀替是指左右连为一体的雀替，通常放在柱头之上。龙门雀替装饰极其华丽，大多属观瞻性的装饰构件。小雀替尺寸小，制作简单，多用于屋内。通雀替是指夹在柱顶之中，横向连通的两个雀替。骑马雀替是指在两柱相距狭窄之处，

①边精一.中国古建筑油漆彩画 [M].北京：中国建材工业出版社，2007.

连在一起的两个雀替。花牙子是指一种装饰性的构件，但却具有雀替的外形。[1]

雀替彩绘又分为承托雀替的翘升、雀替大边、池子、大草和底面几个部分，在施作时都需分别采用不同的方法处理。雀替彩绘用色原则是：如果雀替的翘升以蓝色为主，则其出翘必为绿色，荷包为红色，其底部各段由青、绿两色间差调换。雀替大边的做法依等级的不同，而有金大边、黄大边及使用于小体量的墨大边。而雀替的池子和大草如果下方均有山石，则山石为蓝色，大草由青、绿、香、紫、红搭配使用。雀替彩绘一般根据大木彩绘的等级而有四种不同的做法：金琢墨雀替、金大边攒退活雀替、金大边纠粉雀替、黄大边纠粉雀替。[2]

金琢墨雀替等级较高，效果极为华丽，大都是在大木梁枋做各种和玺彩绘、金琢墨石碾玉或金琢墨苏画时施作使

撑拱彩绘，拍摄于台南开元寺

用。其做法是：雀替大边贴金但不沥粉，雀替内所有的花纹轮廓均沥粉、贴金。池子和大草以青、绿、香、紫或加红色搭配使用，大草以青绿为主色，香色相间配衬。翘升和大边底面各段都有沥粉、贴金。金大边攒退活雀替是第二等做法，雀替大边不沥粉、平贴金，翘升和大边底面各段均与金琢墨雀替相同，大草部分不沥粉、不贴金，以青、绿、香、紫四色搭配，每色都做退晕，该做法运用范围较广，一般与金线大点金、烟琢墨石碾玉或金线苏画搭配。金大边纠粉雀替，做法是大边满贴平金，立面卷草图案以青绿色为主，偶加香色、紫色，纠粉做法，其用途很广，是最常见的一种。黄大边纠粉雀替，其做法是雀替大边为黄色，立面卷草图案由青绿两色组合配换，纠粉做法，层次简单，色调素雅，该做法一般搭配各种不贴金的彩绘类型。

此外，由民间建筑中发展出来的经由雀替演变而来的撑拱，俗称"牛腿"，外形与雀替有所差异，但其作用同样具

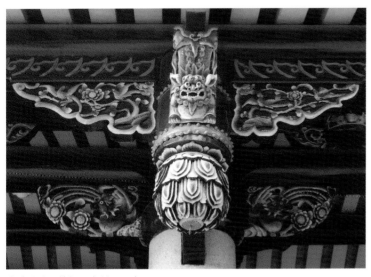

雀替彩绘，拍摄于泉州开元寺

①刘许鹏.中国传统建筑装饰百问百答 [M].合肥：黄山书社，2014.
②边精一.中国古建筑油漆彩画 [M].北京：中国建材工业出版社，2007.

有承担屋檐重量的功能。其形式呈直角三角形，一头连接梁额，另一头撑在柱身上，大致可区分成三种类型。一是纺锤型撑拱，是一种饰有花纹呈上细下粗的纺锤状。二是图案型撑拱，其外形多呈卷草形或"S"形等。三是全雕型撑拱，其内容多种多样，常运用浮雕、镂空雕、半圆雕等技法，雕饰着人物、花鸟、走兽等，其中最常见的是狮子和梅花鹿。①撑拱通常具有很强的装饰性，神形兼备的雕饰或彩绘，都能让整体建筑增添很多艺术美感。

（七）柱

中国传统建筑中的柱是承载重量的主要构件之一。柱因所在位置的不同而有不同的名称，可分为檐柱、擎檐柱、金柱、山柱和通柱等。檐柱是指立于檐下的柱子，因设置的方位不同，而有前檐柱、后檐柱、山檐柱和角柱之分。擎檐柱是指位于房屋四个屋角的屋檐下方的柱子。金柱是指檐柱次排，非房屋横中线上的柱子，因位置不同而有前檐金柱与后檐金柱之分。山柱又称排山柱，是指位于山墙之处的柱子。通柱又称永定柱，是指位于楼阁建筑中贯通上下两层的柱子。柱身的形状有多样，有圆柱、方柱、八角柱、蒜瓣柱（瓜棱柱）等多种，其中又以圆柱最为常见。柱身的装饰，主要运用彩绘和浮雕工艺，图案内容大都是龙凤、花卉、云纹、水纹、吉祥鸟兽等。②

柱的彩绘装饰也很多样，最早的柱身采用单色涂刷法，颜色因等级尊卑而异，有涂刷朱红、黑、青、黄等。从汉代开始，柱的装饰已发展出雕、绘并用的手法，其工法随着时代的发展而日益精湛，图案内容也日益丰富，但后世柱子大都以红色为主。③在闽粤台地区，寺庙的山门或正殿的檐柱多为龙柱、龙凤柱或花鸟柱，有些是雕刻之后再施作彩绘，有些则直接在柱身绘制龙图案。

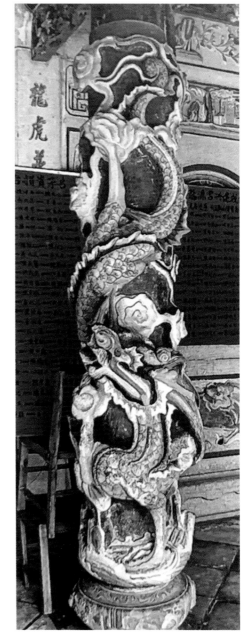

石柱彩绘

①刘许鹏．中国传统建筑装饰百问百答 [M]．合肥：黄山书社，2014.
②刘许鹏．中国传统建筑装饰百问百答 [M]．合肥：黄山书社，2014.
③高阳．中国传统建筑装饰 [M]．天津：百花文艺出版社，2009.

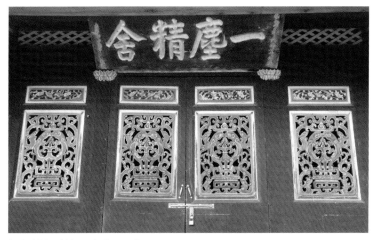

门扇彩绘，拍摄于台南开元寺

（八）门

门的种类很多，如宫殿门、寺庙门、祠堂门、住宅门等，它兼具防卫安全及显示社会阶级地位的作用，尤其是门面的装饰更是最引人注目之所在，因而自古多将"门面"加以装饰美化。为了突显门的特质与气势，逐渐发展出在门上施作绘画或雕塑等的装饰。汉代郑玄在《周礼》的注中说："虎门，路寝门也。王日视朝于路寝，门外画虎焉，以明勇猛，于守宜也。"说明周朝时已有在天子处理政事的殿堂门上画虎的情况。而将门神人格化的具体记载最早见于《山海经》，文中提到东海度朔山有大桃树，其东北枝处为鬼门，系百鬼出入之地，有神荼、郁垒二神捕捉害人之鬼用苇索捆绑以饲虎，后世遂于门户上画神荼、郁垒及虎的形象用以御鬼。由此可知，画神荼、郁垒于门上，可算是最早的门神画。①

又《汉书·景十三王传》中描写广川王刘去的宫殿"其殿门有成庆画，短衣大绔长剑"，记载着门神成庆的造型，

这些都是关于门神画的早期文献资料。秦汉以后，从地下遗存文物看，出现了形象更为丰富的门庭建筑和守门侍卫，在墓室的墓门两侧亦绘有负责守卫的门亭长和守门卒，其造型有表现威武气概、执戈拿盾及双目圆睁、须发怒张之态，亦有庄严肃穆、恭顺侍立守护着门的形象。魏晋以后，门神形象有了天王护法的造型，常绘制于佛殿或山门两侧。宋代时期，由于雕版印刷的发展，也促进了门神画的普及化。到了明清两代，可说是门神画最鼎盛的时期，当时朝野上下都流行过年贴门神画的风俗，宫廷门神还有画工专门绘制，也有相当数量的实物被保存下来。②

门神画的功用最主要是用来驱灾辟邪或招福纳祥，在古代门神画不是一般平民百姓可以张贴的，但随着时代的变迁，门神画不仅种类越来越多样，而且越来越普及，就连一般民居的大门上也普遍使用起门神画。门神在传承蜕变中，其类型、内容和形式繁多，大致可区分

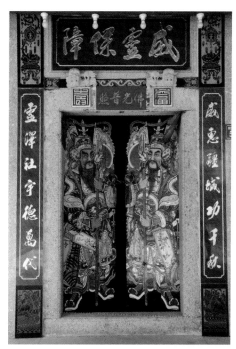

门神彩绘，拍摄于诏安安济王公庙

①楼庆西.中国传统建筑装饰[M].北京：中国建筑工业出版社，1999.
②薄松年.中国民间美术[M].台北：三民书局股份有限公司，2011.

为驱邪避凶门神和迎祥祈福门神两大类。驱邪避凶门神大都为武门神，包括神荼、郁垒、秦琼、尉迟恭、关羽、赵云、萧何、韩信等；迎祥祈福门神大都为文门神，包括福寿禄三星、富贵平安、招财进宝、加冠晋禄等。其形象男女老少皆有，其中最常见的是秦琼和尉迟恭。[1]随着时代潮流的变迁，门神画虽然已不再像明清时期那么兴盛，但闽粤台地区的寺庙、祠堂的大门一般都有绘制门神画。

（九）墙壁

将图画绘制于建筑物的墙壁，就称之为壁画。在春秋时期，就有在宫殿和宗庙的墙面上以历史人物为题材的壁画，《孔子家语》云："孔子观乎明堂，睹四门墉，见尧舜之容、桀纣之像，各有善恶之状。"[2]秦汉以后，在宫廷殿阁的墙壁上，多以功臣烈士的人物肖像作为壁画的装饰题材。汉代以后，绘画技术日趋成熟，技艺精湛、气势雄伟，壁画的施作范围，除了宫殿之外，还扩展到寺庙及墓室等建筑上，其内容形式已呈现出典型的民族特色，并充分反映出封建时代的社会文化与意识形态。到了魏晋南北朝时，壁画更是建筑中的重要装饰，此时的壁画增添了异国风采，吸收了古印度、大月氏和西域等宗教艺术文化元素。[3]

唐朝时期，可说是壁画的鼎盛时期，当时壁画题材非常丰富，技艺高超的壁画家众多，用壁画装饰墙壁已经蔚然成风。据《历代名画记》《唐朝名画录》等的不完全记载，隋唐三百年间就有114位壁画家，其中仅吴道子的壁画作品就有三百余处之多。宋代时期，由于政府大力提倡寺庙壁画，在大中祥符元年（1008年）就征用了全国三千多位画工为寺庙

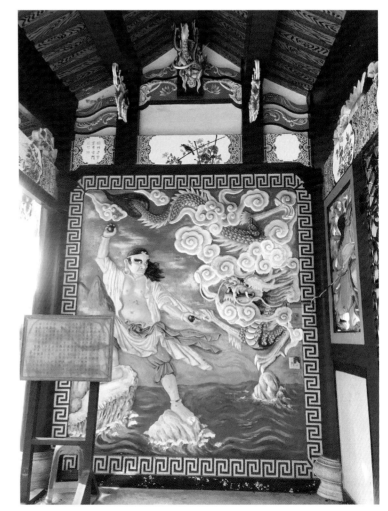

墙壁彩绘，拍摄于台南开元寺

作画。辽、金的佛寺道观也有很丰富的壁画。元朝时期的佛寺道观壁画，线条流畅、技艺超群，展现出当时壁画家们高超的技艺，至今有的保存得仍非常完整，是我国珍贵的文化遗产之一。明清时期的壁画，除了宗教神像和传统典故之外，

①刘许鹏.中国传统建筑装饰百问百答[M].合肥：黄山书社，2014.
②高阳.中国传统建筑装饰[M].天津：百花文艺出版社，2009.
③马瑞田.中国古建彩画[M].北京：文物出版社，1996.

大多以欣赏性的世俗化内容为主，最常用的题材有"三国演义""西游记""封神榜"等，甚至在清廷后宫墙壁还画上"红楼梦"和各种戏曲的内容图案，并且受社会艺术潮流的影响，出现了西画之类的"新作"。①

古壁画的绘制，在宋《营造法式》一书中已有记载，属于建筑彩绘的一部分。在古代彩绘界中，也有专门画"墙皮子"的画师，壁画的内容不拘一格，其题材大多为神佛故事、历史典故、民间传说及生活场景等。现存作品最著名的有甘肃敦煌壁画、山西芮城永乐宫、北京法海寺壁画及山西大同华严寺壁画等，这些壁画精致优雅、画工细腻、场面宏大、色彩历久不退，充分体现出画师们的高超技艺。②

壁画因绘制场所不同，区分为墓室壁画、石窟壁画、寺观壁画、殿堂壁画和民居壁画等。墓室壁画的内容有日月星辰、神话传说、历史故事及反映死者生前情况的生活场景，一般绘制于墓室的四壁、顶部和墓道两侧。石窟壁画是一种绘于山中开凿的洞窟石壁上的壁画，其中最具有代表性的是敦煌莫高窟的壁画，其内容最为丰富，主要与佛教典故有关，如佛像画、礼佛图、净土变相图、佛教故事、经变图，还有神话故事、植物花纹、几何花纹等。寺观壁画是指绘于寺庙、道观中的壁画，其内容一般与佛教、道教的历史典故有关。殿堂壁画是指绘于宫殿、祠堂墙壁的壁画，内容大多是山川景物或文武功臣等。民居壁画指绘于民间建筑的壁画，内容通常为历史人物、山水花鸟、戏曲故事、各种吉祥图案等。③

闽粤台地区以寺观壁画、殿堂壁画和民居壁画为主。闽粤台地区的寺观庙宇中有一种比较特殊的风俗神庙，这是属于民间信仰的一环，如山神、水神、土地神、石头神，甚至对社会乡里有大贡献者，都有庙宇。这些风俗神庙中大都绘有壁画，壁画的内容通常与该神灵的传说故事有关。

二、彩绘的施作工具与材料

彩绘这门手艺，因师承体系不同和各地施作技法的差别，匠师所用的工具与材料就有所不同。受现代化的影响，差异性又更大了。早期所使用的工具与材料，现在越来越难寻找，同样的工具与材料，不同的厂商质地也会有所差异。因此，现在很多匠师为适应时代潮流的变迁，其所使用的工具与材料已经有所变更。

地仗工艺的工具，刘家正供图

关于工具与材料的使用，目前彩绘界已呈现三种现象：一是使用新材料，但仍旧采用传统技法为古建筑施工；二是用传统材料，但采用现代施工方法进行施作；三是用新材料和新工艺为古建筑施作。④以下将闽粤台地区彩绘匠师所使用的工具与材料区分为三大部分：油作工法（地仗工艺）部分、彩绘工艺（油漆工艺）部

①马瑞田.中国古建彩画[M].北京：文物出版社，1996.
②边精一.中国古建筑油漆彩画[M].北京：中国建材工业出版社，2007.
③刘许鹏.中国传统建筑装饰百问百答[M].合肥：黄山书社，2014.
④马瑞田.中国古建彩画[M].北京：文物出版社，1996.

分和画作工艺（彩画工艺）部分。现略述如下。

（一）油作工法的工具与材料

油作工法即地仗工艺。油作材料是由多种天然材料经过加工制作而成的，主要是由黏结基料（生桐油、油满）和辅助黏结料（血料、熟桐油）、灰料（砖灰、瓦灰）、拉结料（线麻夏布）等多种天然材料组成。[1]

地仗工艺的材料，刘家正供图

地仗工艺所使用的工具有大木桶、小把桶、大缸盆、小缸盆、大铁锅、大油勺、油棒、铁板、剪子、皮子、小斧子、麻轧子、粗碗、板子、轧子、挠子、砂轮石、布瓦片、铲刀、斜凿、钳子、扁铲、轧轶板、长短木尺棍、砂布、砂纸、细竹竿、细箩、捆尺、麻梳子、糊刷、小石磨、粗布、调灰机等。[2]这些工具有些是买现成工厂生产的，有些则是由油作工师傅自己加工制作而成。

在地仗工艺中使用的材料，常见的有：血料，主要为猪血，黏性较强（其他如牛、羊等的动物血，则黏性较差），属胶结材料，古建中广泛用于地仗灰壳中，但目前血料的使用已非常少；灰料，包括生石灰和大籽灰、中籽灰、小籽灰、中灰、细灰，后五种灰大都是用砖、瓦块碾碎磨细，制成颗粒状或粉；油料，包括生桐油、熟桐油、苏油、煤油等，生桐油即生油又称原生油，熟桐油又称光油；面粉，即普通食用白面，白面是地仗中打"满"的主要材料，起胶结灰壳的作用；线麻，其纤维长、拉力强，在地仗灰壳中起增强拉力、防裂作用；夏布，是指用苎麻纤维织成的布，夹在地仗的灰壳中起增强其拉力的作用。[3]

（二）彩绘工艺的工具与材料

彩绘工艺即油漆工艺，所使用的工具与材料，早期大都是油工师傅自制自配的。但是现在科技发达，为了节省时间及加快施作的速度，彩绘匠师们所用的工具和材料大都以工厂生产的成品居多，很少有自制工具和自配材料者。然对于古迹的修复施作，为达到修旧如初的成果，在无法取得传统的工具与材料时，必须尽量采用接近的工具和材料。[4]

油漆工艺中需要的工具包括熬煮油料、调制色料和施作彩绘时所使用的工具，有大小油桶、水桶、铁锅、大小油勺、油栓、炉灶、粗细箩、铁板、斧子、粗碗、板子、轧子、麻轧子、挠子、皮子、刷子、丝头、缸盆、粗细金刚石、毛巾、槽尺、砂布、砂纸、水砂纸、大中小牛角板、大小油漆刷子、排笔及各种彩笔（昔日多由彩绘师以竹子、头发、绳子、胶等制作，现在以现成之毛笔或水彩笔等代之），还有用于贴金的金桶子、金夹子、金帚等。

在油漆工艺中所用的材料品种多，用量也很大，其用途可区分为底层处理的油漆材料和表层处理的油漆材料。有以下几种。

传统油料：光油，又名熟桐油、亮油，有些地方也称清

①路化林．古建筑油饰技术与施工 [M].北京：中国建筑工业出版社，2012.
②杜爽．古建筑油漆彩画 [M].北京：化学工业出版社，2012.
③马瑞田．中国古建彩画艺术 [M].北京：中国大百科全书出版社，2002.
④路化林．古建筑油饰技术与施工 [M].北京：中国建筑工业出版社，2012.

油，是用生桐油为主和苏子油熬炼、聚合，再加入催干剂熬炼制成，是古建油饰的特制光油，其用途极为广泛，除用于罩光油外，还用于与各种颜料调和成有色油料，也是调配金胶油的主要原料，也可作为地仗和调石膏腻子的胶结材料，但现在已经很少有匠师会自己熬煮；颜料光油，常用的有樟丹油、广红土油、朱红油、二朱油、柿红油、墨绿油、洋绿油、黑烟子油、定粉油、香色油、米黄油、紫朱油、羊肝色油、荔（栗）色油、瓦灰油。这是用光油和颜料以传统方式配制而成，是传统古建自制的油漆涂料。现在在古迹修复时，有些匠师还是会自行调配。

传统颜料：传统建筑彩绘的颜料，大都使用天然物制作而成，而这些颜料又可分为有机颜料与无机颜料两种。有机颜料（染料）是指有机化合物，常用的有黑纳粉、酸性火红、碱性橙、碱性紫；无机颜料大都是指天然的矿物，包括银朱、樟丹、铅粉、赭石、石黄、佛青、石绿、铜绿、广红土、洋绿、中国粉（即铅粉）、土粉子、墨等。传统建筑彩绘是以油彩为主，绘画时需有展色剂作为混合颜料之基质，而展色剂亦是颜料与绘画对象之介质，传统使用展色剂分为油溶性（胶、桐油）和水溶性（水）两种。[1]此外，还有金属颜料，如铜粉（俗称金粉）和铝粉（俗称银粉）等。

漆料：传统常用的漆料又名大漆、天然漆。大漆是从漆树割取出来的天然树脂漆，经初步加工过滤后，称为原漆，又称生漆。生漆经过熬炼后，再加适量坯油和少量未经熬炼的生漆，就称为熟漆或称为推光漆；还可以加入颜料（如磁粉、石墨等）配制成各种颜色鲜艳、光彩夺目的色漆。传统的油漆原料是使用天然树脂作为成膜物质，它是一种液态的

有机物。现代的油漆则广泛应用合成树脂，例如醇酸树脂、丙烯酸树脂、氯化橡胶树脂、环氧树脂等，所作出的成品有调和漆、水泥漆、底漆、面漆等。以醇酸树脂所调制的混色油漆为例，常用的品种有各色醇酸磁漆、醇酸清漆、醇酸调和漆和铁红地板漆，常用的颜色有朱红、铁红、绿色、中黄、白色、黑色、蓝色等。此外，还有一种使用于铁件上防锈的防锈漆，主要有油性防锈漆、树脂防锈漆和铁红醇酸底漆。因现代油漆种类很多，有水性和油性之分，质地细致、色调鲜艳，为了施工方便、节省时间，现在的彩绘匠师大多加以使用。

稀释剂：用于调整涂料施工黏度，以利于施工操作，达到涂层表面平整、光亮、光滑的目的，不可多加。稀释剂分为 X-6 醇酸稀料、松香水、煤油、白酒或酒精、X-20 硝基漆稀释剂。

催干剂：又名干燥剂，主要有土籽、黄丹粉、古干料等，分为固体和液体两种，是一种能促使可氧化的漆

彩画工具，刘家正供图

① 王定理. 中国画颜色的运用与制作 [M]. 台北：艺术家出版社，1993.

料加速干燥的物质，对干性油膜的吸氧、聚合作用，能起到类似催化剂的促进作用。[1]

（三）画作工艺的工具与材料

画作工艺即彩画工艺，是彩绘中的画艺部分。

画作工艺所使用的工具包括牛皮纸、过谱拍子、扎谱麻垫、扎谱子针、铅笔、橡皮、粉笔、碗、调色盘、勺、调色棒、80目箩、水桶、小油桶、沥粉工具（单双尖子、老筒子、塑料袋、小线）、修粉刀、楞尺、界尺、木尺、三角板、圆规、鲁钵、大小盆碗、瓦落子、剪子、裁纸刀、刷子、砂纸、土布子（粉包）、头发、粉碾子，各种规格的油画笔、白云笔、叶筋笔或衣纹笔、大描笔。[2]

在画作工艺中所使用的材料有以下几种。颜料：传统彩绘的颜料分为植物颜料和矿物颜料两大类，植物颜料因品种有限，在彩绘中用量极少，因此彩绘颜料还是以矿物颜料为主。植物颜料包括藤黄、胭脂、墨（松烟墨、油烟墨、漆烟墨）、桃胶（是一种植物胶，浅黄、透明，外形似松香，黏性很强，为上等胶）。矿物颜料包括银朱、樟丹、赭石、朱膘、石黄、雄黄、雌黄、土黄、群青（佛青）、毛蓝（深蓝靛）、石青、洋绿、砂绿、石绿、铜绿、巴黎绿、加拿大绿、铅粉（中国粉）、锌白、钛白、黑石脂等。颜料如以常用的分类法，又可按色系区分为白、红、黄、绿、蓝、黑六大色系。

绘制彩画所用的颜料可区分为两个部分：一是图案部分大量使用的颜料，二是绘画部分用量较少的颜料。彩绘业界对于用量大的颜色，称为大色，用量少的称小色。传统用的大色大都是矿物颜料，而小色则有矿物颜料、植物颜料和其他化学颜料。为了让色彩更为丰富多变，颜色又可区分成晕色和二色。所谓晕色，是指彩画在绘制前，将颜料分为若干层次，同一种颜色，可分为深浅不同的几个层次，常用的方式是在原颜料中加入白色，再调和成较浅的各种颜色，彩绘术语称之为晕色。如加入白色的成分少些，比晕色深的色，彩绘术语称之为二色。在彩绘施作过程中，晕色、二色的用量较大，但不叫大色，如果用在体量小的部位上则称小色，也是由矿物颜料调制而成。[3]颜料除了有植物颜料和矿物颜料之外，还有金属颜料和近代化工所生产的各种颜料。

彩画颜料，刘家正供图

画作工艺会用到的材料还有动物胶结材料（骨胶或乳胶）、牛皮纸、高丽纸、钉子、铁丝、大白粉、滑石粉、胶、光油、亚麻仁油、松香水、保护漆等。

三、彩绘的施作工艺

彩绘不仅具有丰富的文化内涵，而且是一门需要极高技法的工艺。在传统彩绘的施作工艺中有一道地仗层工法，但

①路化林.古建筑油饰技术与施工[M].北京：中国建筑工业出版社，2012.
②杜爽.古建筑油漆彩画[M].北京：化学工业出版社，2012.
③边精一.中国古建筑油漆彩画[M].北京：中国建材工业出版社，2007.

元代以前大多没有这道工序，而是直接在木构件上施底粉和绘画。明代时期，才开始使用较薄的油灰地仗。到了清代，地仗加厚，梁枋用三道灰，门、窗、柱等则用披麻或糊布地仗。其他的施作技法大多较早成形，如在唐、五代已有叠晕（即退晕）及沥粉贴金技法，这些技法最早见于敦煌石窟第263窟北魏的壁画。宋代已总结出一套完整的彩绘绘制程序——衬地、衬色、填色、贴金等，并提出叠晕的绘制方法。元代在整体建筑彩绘的施作上，已注意青绿相间的法则。到了清代，这种方法已运用得相当纯熟，尤其在苏式彩绘中所表现的多层叠晕的技法，更是达到炉火纯青的地步。①

传统彩绘的施作，因师承关系及各地区的在地化影响，会有所差异。然闽粤台建筑彩绘的施作工艺，从整体工序工法上看，大体不出传统彩绘工艺的范畴。我们可以将它分为三个部分来看。

（一）地仗工法

地仗工法阶段包括油灰地仗和油皮地仗两大工法，施作者大都是油漆工。这是在彩绘进行前的木基层处理，将欲彩绘的木料加以整理，如修补其凹缝或损坏之处，目的是为了强化建筑体内部承受重力的结构，或是加强拼接的木材，并对木构件进行防潮保护及防腐处理，以作为彩绘装饰或油漆的基层，这样才能让色彩保存得更长久，让精致的彩绘作品得以延长保存期限。木基层处理后，接着就进行披麻捉灰②的工序，包含麻料和灰料的使用，麻料为麻布，灰料为猪血

灰和桐油灰，这道工法即称之为油灰地仗（简称地仗）。地仗处理完成之后，再施以油漆工程，即所谓的油皮工法。

据《中国古建筑修缮技术》③一书所载，木基层的处理大致可分为四道工序，依序是斩砍见木、撕缝或楦缝、下竹钉、汁浆等工法。斩砍见木就是处理彩画木结构基层的第一道工序，这是为了使木材与油灰结合牢固，用小斧垂直于木纹砍出斧痕，至见木纹为止，然后用铁挠子挠净，名为"砍净挠白"，方可上灰。撕缝就是彩画木结构的裂缝处理，用铲刀顺着裂缝将其撕成"V"字形，使油灰易于进入粘牢。但较大裂缝者，则需要使用木条嵌实钉牢，名曰"楦缝"。下竹钉是因为怕木材潮湿而产生热胀冷缩会将油灰挤出影响工程质量，根据木材缝隙宽窄深浅，钉入相应大小的竹钉，间距约15厘米左右。汁浆是为了加固油灰与木构件的黏合度，用油满、血料与水调匀，用刷子或喷雾器喷刷全部的木构件。

木基层处理后，就接着披麻捉灰的工序，披麻捉灰有单皮灰、两道灰、三道灰、一布④三灰、一麻五灰、二麻一布七灰等做法。⑤其工法包括捉缝灰、扫荡灰、使麻、压麻灰、中灰、细灰，最后磨细钻生即告完成。所谓的捉缝灰就是汁浆后用铁板将粗油灰塞入缝内并嵌实，干后满磨一遍，扫净浮灰。扫荡灰又称"通灰"，是指在捉缝灰后衬平刮直，一人用皮子在前抹灰，一人以板子刮平直圆，另一人以铁板捡灰，待干后，磨去飞翅浮粒，扫清掸净。使麻就是在已满披油灰的基层表面上粘一层麻纤维，麻丝应与木纹或木材拼缝

①吴山.中国工艺美术辞典[M].台北：雄狮图书股份有限公司，1995.
②早期披麻捉灰的油料和灰料都要由匠师熬制而成，现在则大都有专业制作，或使用现代材料取代。
③杜仙洲.中国古建筑修缮技术[M].台北：明文书局，1984.
④布是指麻布（夏布）或玻璃丝布。
⑤披麻捉灰的工法，有些只披灰不使麻，如单皮灰、两道灰、三道灰等。披麻和捉灰的工法需交互进行，披麻前必须先捉灰，披麻后再上一层灰，直到木材表面平滑为止。

的方向垂直，以加强其抗拉作用。压麻灰又称"插灰"，就是用皮子将油满、血料与粗砖灰调成的油灰披在麻上，要来回轧实，使之与麻结合密实，做到均匀挺直，干后打磨、撢净。中灰是用铁板在压麻灰的面层上，满刮较细又不宜太厚的一道油灰，待干后再磨平。细灰是指在披中灰后的面层上，使用更细的油灰，加入少量光油和适量水调和后，满披一道厚度不超过2毫米的细灰，待干后，再磨至表面平整，并扫净浮灰。磨细钻生是指在打磨细灰后，满刷没有加过稀料的生桐油，使其尽量渗透进去，并跟着磨细灰的后面随磨随钻，油必须钻透为止。

在闽南的古建筑中较少使用地仗，有做地仗时也是采用披麻捉灰的地仗处理法，但不如北方彩绘扎实，因此闽地彩绘的地仗层一般都较为薄弱。元代以前，闽地建筑彩绘的地仗层处理情况尚待考证。自明代以后，在民间建筑中，出现了较简易的油灰地仗遗迹。到了清代，由于大木短缺，拼装而成的木料粗糙、多缝隙，地仗层的处理才开始受到重视。地仗的施作工法在全国各地都不一样，其原因一是各地工匠因师承和区域的不同而有所差异，二是因气候和地理关系，血料、专灰等地仗材料的使用也会有异。此外，在施工的过程中是否有披麻捉灰也有很大的差别，尤其在南方，披麻捉灰的施作就更少了。①

在闽南古建筑中，地仗施作之处大都是部口的立柱、笼扇与板壁。所使用的灰料有石灰、瓦灰、砖灰等；血料的使用，早期大都以猪血灰、桐油灰为主，后逐渐改为工业用的树脂土或汽车补漆土代替。这是属于第一阶段的油作工法，

接下来就进入第二阶段的彩绘工艺。

（二）彩绘工艺

彩绘工艺的施作者即所谓的彩绘师。由于彩绘类型与样式很多，所使用的技法各有不同，其工艺自然有所差异。但因绝大部分的图案都有基本的表现方法，它既适用于不同构件，又适合不同类型的彩绘，因此彩绘有一套基本工艺，当然此工艺并不包括细部花纹和画面的绘画，也不包含调配材料和设计放样等。②这套基本工艺中，在无沥粉的彩绘中可省去沥大小粉和拉大粉的工法；而在无贴金之彩绘类型中，则可省略包黄胶、贴金的工法。彩绘的基本工艺包括：（1）丈量、起谱子、扎谱子；（2）磨生油、过水布、分中、打谱子；（3）沥大小粉；（4）刷色；（5）包黄胶、贴金；（6）拉晕色、拉大粉；（7）压老；（8）打点找补活等。

丈量是指在准备彩绘的部位，先丈量好其长度和宽度。再以牛皮纸配纸，用炭条在纸上绘出画谱，名为"起谱子"。谱子粗线完成后，再用墨笔勾勒墨线，并以大针按墨线扎孔，名为"扎谱子"。磨生油即指彩绘施作部位的生油地干后，以细砂纸磨之。再以水布擦拭干净即为"过水布"。用尺找出横中和竖中的部位，以粉笔画出，名为"分中"。再将扎好的谱子中线对准构件的中线后摊实，并用粉袋循着谱子所扎的孔拍打，使构件上透印出谱子的图样粉迹，就称为"打谱子"。将粉浆由粉尖子挤出，沥于图案纹样上面，称为"沥粉"。沥粉时要根据谱子路线，如五大线用粗粉尖沥，称为"大粉"，龙凤花纹云等叫"小粉"，此即所谓的"沥大小粉"。刷色是指在大木上刷色，有一定的规则，既不能刷错，也不

①马瑞田.中国古建彩画艺术[M].北京：中国大百科全书出版社，2002.
②边精一.中国古建筑油漆彩画[M].北京：中国建材工业出版社，2007.

能刷花，要平滑、无节、均匀一致。包黄胶、贴金是指在贴金之前，先在贴金处包一道黄胶，以衬托出金箔的亮度。拉晕色的方法是先用尺棍，再用小刷子按晕色的位置、宽狭拉好，如有曲线应根据曲线拉，再用适当的刷子将晕色刷匀。凡有晕色之处，靠金线一边必须画一道白线，即称之"拉大粉"。等一切颜色都描绘完毕之后，用最深的颜色，在各色最深处的一边，用画笔润饰一下，能使花纹图样更为突出，即称为"压老"。最后，打点找补活是指在彩绘工艺全部施作完毕之后，需详细检查，巡视有无遗漏之处、有无脏活未清理者，需由上至下，全部修补完成后，再打扫干净，才算完工。①

（三）画作工艺

在完成以上这些工法之后，就进入第三部分的画作工艺，这部分是属于专业画艺层级，由彩绘界地位最高的画师负责，也是彩绘中最具艺术价值的部分。彩绘画师通常依据所预留要绘画的部位来设计画面，如天花、门楣、梁柱、墙壁等。

画作工艺的绘画技法可分为油彩绘画与水墨绘画两种。油彩绘画技法的最大特色是能让色彩呈现出深浅不同的层次感，使整个画面更具有立体感，同时也能将彩绘的重点技法"色晕"表现得灵活生动。水墨绘画的最大特点是画师个人书画艺术修为的展现，一位专业的画师可以现场直接作画。这部分功夫的培养非常不容易，要成为一位真正的彩绘"画师"，既要懂得传统彩绘的技法，具有专业彩绘的绘画能力，为彩绘师们绘制各种图案纹样，又要具备书画领域的各种技艺。因此，一位名副其实的传统彩绘画师所具备的实力是不容小觑的，他们要有经年累月的彩绘历练和努力学习，才可能具备集书、画、彩绘艺术于一体。

上述这三大部分的施作工艺包含了所谓的粗工与细活。粗工方面，就是油漆工的油作工艺和彩绘师的彩绘工艺；而细活方面，就是以前所谓的"画司"（现在叫"画师"）所承担的画作工艺。

①文化部文物保护科研所.中国古建筑修缮技术[M].北京：中国建筑工业出版社，1983.

第三节 闽粤台彩绘的风格与特征

不同历史时期和不同地域的社会文化背景各不相同，其建筑彩绘的风格自然也有所差异，而这些都是民族文化的遗风，也是见证历史演变的痕迹。传统建筑彩绘装饰的目的有二：一是彰显主人的身份地位；二是表达人们精神层面的追求。因而，彩绘的风格特征也大体受这两个目的的影响。为了彰显其身份地位，彩绘装饰就必须突显与主人身份地位有关的内容，通过图像内容彰显其身份地位。而要表达人们精神层面的追求，彩绘装饰内容就必须符合人们心理的祈愿与寄望。闽粤台地区的人们在精神层面的追求上，大都受儒、释、道三家传统文化思想的影响，但泛神观念的宗教崇拜比较突出。所以，在闽粤台地区的传统建筑彩绘中，常见的彩绘题材内涵，大都以儒、释、道为代表的传统文化为核心思想；同时，泛神观念的宗教崇拜，如驱邪避凶、迎祥纳福的主题图案也处处可见。我们从闽粤台建筑彩绘装饰中的图案及其内涵，即可窥见闽粤台的文化理念与社会价值观，这正是区域性艺术文化的具体表现。

一、彩绘的区域化风格与特征

闽粤台地区位于中国南方，其彩绘风格与特征属于南方古建彩绘体系。南方彩绘基本上可区分为两大类：一类是苏式彩绘，大多绘制于园林与宅第建筑上；另一类是殿式彩绘，多绘于寺庙建筑。南方没有和玺彩绘与旋子彩绘，也少用披麻捉灰工法，这证明在清代全国的建筑彩绘并未完全统一，也因此促使各地区的彩绘特点得以保留。以下就其做法、布局构图、图案纹样及设色等特点，加以分析。[①]

南方彩绘在做法上，分为上、中、下三个等级。上等（高等）彩绘，大都沥粉、贴金，彩绘施作为上五彩；中等（一般）彩绘，无沥粉、贴平金，彩绘施作为中五彩；下等（次等）彩绘，是指无沥粉、无金饰，彩绘施作为下五彩。这三种做法各有特点，其等级是根据建筑的主次而定。然而，由于地区气候差异，在建筑木构的基层处理上各有不同。南方的古建筑大多为园林、宅第、祠堂等建筑，所使用的木构件规格较小，表面较为光滑、匀称，木构件冷缩热胀的影响不

①马瑞田.中国古建彩画艺术[M].北京：中国大百科全书出版社，2002.

大，所以在处理彩绘底层时，大都只采用油灰来填补缝隙，而不采用北方常用的单皮灰或一麻五灰等做法。

布局构图方面，南方彩绘是根据不同建筑结构、造型和工匠的技法而定，并无严格的工序与规则。因此，南方彩绘整体布局构图呈现生动活泼、挥洒自如的景象，诚如苏州市彩绘世家薛仁生老画师所描述的：图案分集散，色调红黄暖，锦纹为主体，上下不串线。这四句话的描述，基本上概括出了南方彩绘的特点。①江南建筑彩绘在整体构图的布局上，不采用北方生硬式的对称图案，在梁架的构图安排上，大多是根据木构件的长短尺度进行规划，并且因地制宜地布局图案，这种没有一定规则的模式，正是江南彩绘的特色之一。又南方建筑彩绘，大都将内檐和外檐分为两种不同的布图方法。内檐梁架是彩绘重点部位，多以锦纹图案为主。同时，在内檐的梁枋、柁、檩的中心，大都绘制五彩遍装的仿宋锦纹，图案鲜明、精致细腻，纹样也比较丰富多彩，这种彩绘的特点，与江南古代刺绣织染等传统艺术有关。至于外檐的彩绘，则大都采用木雕或雕彩并用的工法。通常以木雕为主者，则少做或不做彩绘，雕刻图案以花鸟、人物、故事等为主要题材。而采用雕彩结合的装饰形式者，则兼具两种艺术工法。

南方彩绘的图案做法与主题内容也是一大特点。其施作是根据建筑等级的不同和木构件的施作部位，分别采用沥粉贴金、攒退叠晕、清勾渲染等不同做法。其图案纹样以锦纹图案居多，花样繁多，色彩丰富，包括流云、万蝠（福）、万字不断、六出、四出锦、八方锦、古钱锦、十字别锦、卷草锦等等。南方苏式彩绘的箍头图案的施作方法有两种。一

是不画花纹的素箍头（北方称为死箍头）；二是绘制各种图案的花箍头（北方称活箍头）。而北方苏式彩绘的箍头图案却是有制度规定不可作死箍头，这些都是北方苏式彩绘与南方苏式彩绘的差异之处。

在设色方面，南方苏式彩绘与北方苏式彩绘也有很大的不同，其原因与当地建筑的整体色调和自然条件有一定的关系。北方的苏式彩绘，尤其是在北京地区，古建筑的整体色调是以黄色琉璃瓦顶、朱红柱子居多，这种上黄下红的建筑色调，于中间的梁架部位，其彩绘以青绿两色最为适宜，如此才能使整个建筑形成强烈的对比色调，更能彰显建筑的华丽与庄严。然南方古建筑多以黑瓦顶、赭色柱作装修，其中间的梁架彩绘大都以红、黄两色为主色，如此设色恰好与北方的青绿彩绘形成了对比。同时，南方彩绘无论是哪一种做法，在设色上都没有统一的规定。如不同地区之间，梁枋两箍头与中间的搭袱子图案各不相同，有红、黄、青、绿、紫诸色，其中大多以红、黄两色为图案的地子色。而在一个殿堂内，同样的木构件上也会采用不同图案、不同色调，这是南方彩绘设色的一种独特风格，这种灵活的布图和设色方法，与江南的园林建筑相配，给人一种生动活泼、舒适谐调的感觉，比起北方彩绘的统一设色、统一规划，更显得优游自在、潇洒自如。

闽粤台的传统建筑彩绘，虽受中原文化影响很大，然其彩绘风格与特征，与北方官式彩绘有所差异。闽粤台的传统建筑彩绘，也深受南方苏式彩绘的影响，在闽粤台的建筑彩绘中，南方苏式彩绘运用的范围很广。不过，在历经区域化演变之后，闽粤台彩绘工艺已俨然自成体系，与原南方苏式

①马瑞田.中国古建彩画艺术 [M].北京：中国大百科全书出版社，2002.

彩绘又有所不同，于是形成了闽粤台区域性的地方彩绘特色。

依据形式与图像内容，闽粤台的传统建筑彩绘，可归纳为殿式彩绘与地方彩绘两大类别。殿式彩绘大都使用在宫殿或寺庙中，其形式与图样依然深受北方官式彩绘的影响。至于地方彩绘，则有五个方面的特点。一是闽粤台彩绘在用色方面，大部分以红色系为主，青绿色系为辅，用色鲜明、活泼，整体彩绘明亮度、鲜艳度较大，与北方官式彩绘已有很大的不同。二是彩绘匠师工法灵活，较少设限，大都能依构件之形状与尺寸灵活变化，构思彩绘内容。三是闽粤台彩绘用金量逐渐变多，与早期少用金的传统南方彩绘已有很大的差别。四是闽粤台的传统建筑彩绘题材以神仙主题为大宗，内容更加丰富、自由，与北方官式彩绘有很大的差异。五是由于福建与江南地区的建屋习俗都要在顶梁上梁之日，先将顶梁包上红巾包袱，并祭祀鲁班先师以讨吉利，此风俗民情演变到后来便形成了在屋脊正梁上施作包巾彩绘、红底乾坤或绘制八卦图、龙凤图、明镜等，这成为后代建筑脊梁彩绘的渊源与典范，是闽粤台传统建筑彩绘的一大特征。

开漳圣王壁画彩绘，拍摄于基隆奠济宫

二、闽粤台彩绘题材的特征

自唐宋以后，闽粤台的传统建筑彩绘题材，深受当地泛神论、巫教传统及宗教习俗影响。此地的人们喜欢将对人类社会有巨大贡献的人物神格化，或将历代具有丰功伟业的古圣先贤之真实事迹神圣化，这种具有中国道教思想的理念，在佛教传入闽地之后，更形成了释、道、巫相互融合的特有在地化现象。于是导致大量的神仙故事被引入彩绘题材之中，这些彩绘题材的内容也形成了闽粤台的特殊风格之一。当地人除了为这些功在社稷、济世救人的圣贤神仙建庙立祀之外，还借由彩绘圣迹图将其真人事迹、丰功伟业绘制出来，以彰显其功德。还有显灵及感应事迹，内容非常丰富繁多，这为传统彩绘题材增添了很多素材。元明之后，由于经济发展迅速，乡人对于庙宇的捐献与建设，越来越诚恳与热切。因此，庙宇越盖越多、越盖越大，庙宇之香火也越来越兴盛。这种特殊的神格化风格所演化而来的题材内涵，就被大量应用在庙宇的彩绘之中，形成了三大特征。

（一）历史人物的彩绘题材

在闽粤台的彩绘题材中，最常见的历史上确有其人的古圣先贤有唐朝将领陈元光，曾任漳州刺史兼任漳浦县令，广受漳州、潮汕与畲族人民崇拜，被神格化之后，尊称为开漳圣王。宋代林默，在世时即对乡里有很大贡献，传说死后又常于波涛汹涌的海浪中显灵，保佑航行平安，因此被神格化为护国庇民的海上守护神，受尊称为天上圣母、天后、

天妃、天妃娘娘、湄洲娘妈、妈祖婆等。此海神信仰，由福建莆田湄洲岛传播开来，历经千年，对东亚和东南亚产生了重大的影响。还有明末清初军事将领郑成功，也被后世神格化，尊称为延平郡王、开台尊王、开台圣王、东宁王等。此外，还有保生大帝、清水祖师、显应祖师、临水夫人等等，由这些历史人物神格化之后所衍生的宗教信仰，对传统彩绘题材、内容也产生了重大影响。

（二）泛神观念的彩绘题材

表现闽南一带和台湾地区盛行的具有泛神观念色彩的民间信仰，也是闽台传统彩绘题材的一大特色。例如：王爷神的信仰，亦有尊称为千岁神或地方境主，其职责是专为百姓驱除瘟疫，收服魑魅魍魉，下凡巡察人间、奖善惩恶，或守护航海等。王爷信仰的系统很多，内容非常广泛，如山神、家神、瘟神、灶神、鸟神，甚至有应公等，有些源流尚待考证的所谓王公、将军、相公等神，也往往被认为是王爷神。王爷信仰的由来，可追溯到唐朝或更早的年代。据传王爷（千岁）共有三百六十多位，共一百三十二姓之多，大部分与瘟神有关。在台湾与闽南地区，有许多庙里面的王爷或千岁都只冠上姓氏，而不称其名，如五府王爷一般都只尊称为李府王爷、池府王爷、吴府王爷、朱府王爷和范府王爷。[①]

（三）乡土山神的彩绘题材

除了上述神祇之外，闽粤台彩绘中还有表达乡土情怀的乡土山神题材。乡土山神中最有名的是三山国王的信仰，此信仰源自中国广东潮汕地区之潮州府，是潮州人（潮汕人）、客家人、闽南人的精神信仰。三山国王原指现今广东揭阳市

①五府王爷有许多种姓氏类别的组合，最普遍的一组是指隋唐英雄李大亮、池梦彪、吴孝宽、朱叔裕、范承业等五位大唐功臣，但实际上只有李府王爷在《旧唐书》中有其史事记载。

揭西县河婆镇北面的三座山——巾山、明山、独山的三位山神。随着当地居民向外迁移扩展，三山国王成为粤东、香港、台湾及东南亚地区的民间信仰，人们借此表达对乡土的思念之情与慎终追远之心。

另外，闽粤台地区的人们对于庙宇的重要活动，如庆典、祈福、各种法会及重要节庆，都会举办"酬神戏"，这些酬神戏的题材与内容大都取材自中国历史典故、神话小说或元明时期的剧曲唱本等，因此这些酬神戏演出所用的剧本又逐渐地成为当地建筑彩绘里的"戏文画"来源。其题材内容更是非常丰富多样，因而促成了福建地区成为"戏文画"的发源地。

第二章　闽南传统彩绘艺术

第一节　闽南传统彩绘概述

一、闽南传统彩绘艺术的源流

福建省简称"闽"，闽文化的形成基础，可上溯至史前时期土著先民所创造的原始文化，尤其是 6000—7000 年前的平潭壳丘头遗址、闽侯县昙石山遗址等，都有发现一些原始宗教信仰和生活习俗的遗物。例如闽侯县昙石山遗址的墓葬中各种造型的陶器、玉器等，都足以反映出闽地文化的悠久历史。商周时期，闽族发展得非常壮大，也是古闽文化的形成期，各种祭祀及宗教信仰的物证更加丰富，其中尤以华安仙字潭摩崖石刻所显示的各种图形与传统彩绘艺术最为相关。然于战国中后期，闽族即消亡，取而代之的是闽越族。秦汉时期，闽越文化在福建早期的民间文化中已占有非常重要的地位，此时丰富多彩的陶器、青铜器、蛇图腾崇拜、宗庙祭祀和建筑装饰艺术等，都强烈地彰显出闽越文化的丰富内涵。在闽越国立国前后，其文化已有和汉文化等其他文化相互交流及融合的现象。在武夷山汉城和福州屏山等地所发掘的众多闽越遗址中，都有明显的汉文化痕迹，如闽越宫殿、城址的建筑风格和瓦当上的汉字装饰纹样等。[1]

二、闽南传统彩绘建筑类型

闽南主要指福建省东南部沿海的泉州、漳州、厦门等地。闽南传统建筑彩绘是闽南文化的一部分，闽南文化深受中原文化的影响，传承了浓厚的汉唐遗风，其文化底蕴源远流长、博大精深，是中华民族文化系统之一，也是中华历史文化的重要组成部分。[2]闽南地区喜用红色装饰，如红砖、红瓦、红墙、红漆等，这种建筑文化历史悠久，形成了独具特色的"红砖建筑"与"红砖文化区"。这种红砖外墙的建筑工艺特色，有赖于闽南地区的红砖烧制技术。闽南红砖质地鲜红缜密、尺寸繁多，常用在各种建筑当中。许多红砖还有精美图案，如海棠花、团花、万字锦、人字体或工字体等图样，这种特殊的装饰工艺，也是闽南建筑的一大特色。[3]闽南建筑彩绘装饰在泉州、漳州、厦门等地区虽大体相近，但因地理

①福建省人大常委会教科文卫委员会.福建民族民间传统文化：历史·现状与思考[M].福州：福建人民出版社，2006.
②陈少牧.试析泉州寺庙建筑的闽南文化特征[C]//福建省炎黄文化研究会.中华文化与地域文化研究：福建省炎黄文化研究会20年论文选集.厦门：鹭江出版社，2011.
③福建省人大常委会教科文卫委员会.福建民族民间传统文化：历史·现状与思考[M].福州：福建人民出版社，2006.

环境和文化背景有所差异，便呈现出区域性特色，也有混搭的现象。使用彩绘装饰的闽南建筑主要有六类：寺庙、祖厝、府第式大厝、传统古大厝、多元化民居、传统民居。

闽南地区的寺庙大多始建于南宋，经明清两代的修葺、重建而成。闽南地区现存的几座明代寺庙建筑彩绘，其题材大多以花卉、人物为主，造型素雅，不用金，也较少使用鲜艳的色彩做装饰。但到了清代，闽南地区的建筑彩绘达到了高峰时期，风格也发生转变，其寺庙建筑的彩绘大多以红色油饰为主，并运用不同的色调和纹样区分不同的建筑等级，在脊圆、灯梁和通梁等处会绘制龙凤彩绘、双龙戏珠和凤戏牡丹等图案。尤其是清末及近代的寺庙建筑彩绘，不仅色彩鲜艳华丽，而且还大量用金，其彩绘风格已趋向精致华丽。因而，闽南地区的传统建筑彩绘，其色彩亮丽、对比强烈，喜用红色、金色和黑色，闽谚称"红喜气、黑大方、金宝

贵"，[①]又云"红宫乌祖厝"，宫指寺庙，祖厝指宗祠、家庙。在闽南的庙宇和祠堂中，除了在梁枋上增加了龙凤、八卦纹等彩绘图案纹样之外，又结合了木雕的技艺，在重要的木构件上彩塑出一种风格独特又生动活泼的新形象，其彩绘工法大都以红色为底，以黑色用于木雕凸出的部位，以青绿色和白色作为轮廓线，并在橼条、梁枋、斗拱、狮座、雀替、圆光、

红墙

古民居，拍摄于东山黄道周故居

红瓦，拍摄于东山县

①李豫闽.闽台民间美术[M].福州：福建人民出版社，2009.

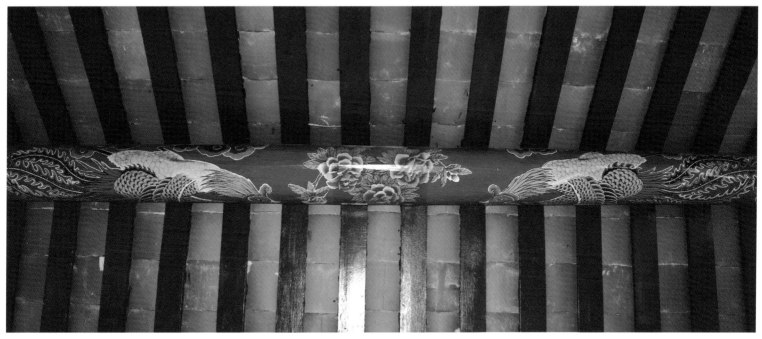

凤戏牡丹，拍摄于诏安安济王宫庙

双龙抢珠，拍摄于诏安安济王宫庙

斗拱彩绘

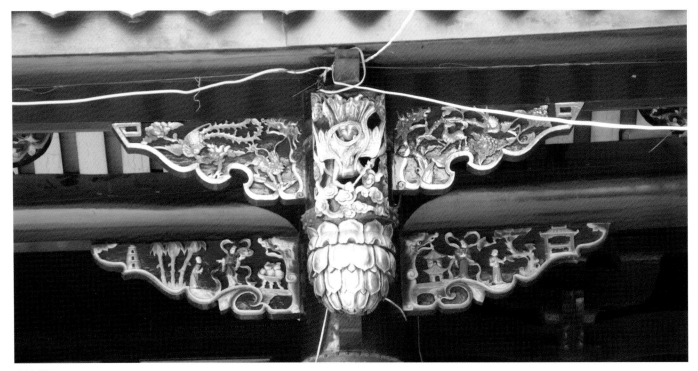

雀替彩绘

格扇彩绘

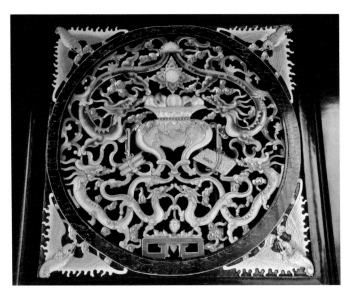

窗花彩绘

格扇、窗花和吊筒等处贴上金箔，使得整体彩绘呈现出精致又气派的风格。①

闽南的寺庙彩绘，最主要的有泉州承天寺，德化西天寺、龙图宫，漳州华安南山宫，漳州龙海许平庙、白礁慈济宫等，这些寺庙中的梁枋画和壁画作品，都是闽南近代彩绘的佳作。其中漳州华安南山宫的壁画尤为精彩，其题材有"三国演义""杨门女将""昭君出塞""苏武牧羊""鱼跃龙门""凤穿牡丹""观戏""戏婴""耕读""泛舟"等等，这些题材有阐扬忠孝节义的历史典故，也有充满生活情趣的风土民情，整体构图古朴典雅，画面气韵生动，内容丰富、灵活有致，堪称闽南传统彩绘艺术之集大成者。而德化龙图宫的彩绘内容包括"八仙""云龙吐水""龙凤朝牡丹""虎啸""异花艳菊""百福招来""千灾送去"等壁画和一些梁枋画作，这些作品是清光绪三十三至三十四年间，由该村民间艺人孙为创所画，为了免遭破坏，当地居民以黄泥糊住，才得以完整保留下来，②而今其壁画和梁枋画也成为最具代表性的彩绘作品之一。

闽南的祖厝彩绘，用色大多以黑色、红黑色油饰为主。在梁架上大多以黑色为主色调，局部红色，或者以红色调为主，局部黑色，闽南油漆作的行话是"红黑路"，台湾闽南派匠师称之为"漆黑红"。另一种"见底红"的做法是，梁架及大木构件以黑色为主，

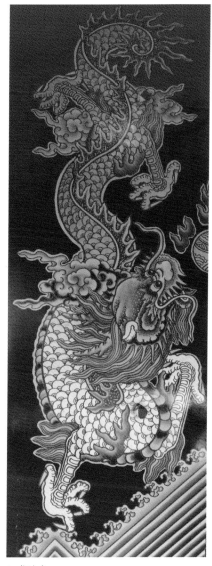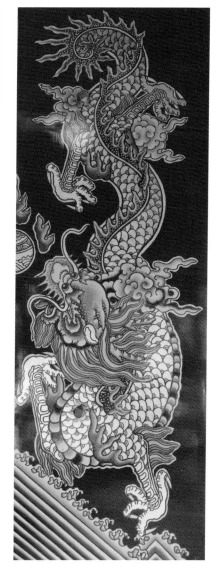

云龙吐水

底面涂红，侧面涂黑。如斗的耳、平为黑色，斗欹红色，唯斗底又为黑色；拱仔（丁斗拱）的侧面施红色，正面施黑色；

①曹春平．闽南传统建筑[M]．厦门：厦门大学出版社，2016.
②李豫闽．闽台民间美术[M]．福州：福建人民出版社，2009.

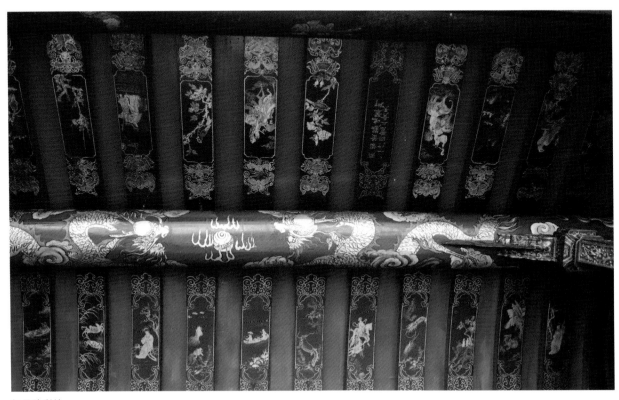

红黑路彩绘

通梁的梁底施红色，侧面施黑色，鱼尾叉内又施红色。而在同安、漳州地区的束木彩绘，因其较为肥壮，弯曲度大，故称"肥屐"，侧面中间有弯弧线，弧线以上施黑色，弧线以下凹入，施红色或白色，上绘云纹，称"云石"；楹仔一般施红色，只有脊圆装饰华丽，多绘包袱彩绘、凤戏牡丹或八卦图；通梁多以博古、花卉、人物为主；木构架上大都绘制以红色和金色为主要色调的彩绘图样。①

闽南府第式大厝的建筑为典型宫廷式"皇宫体"，是官家居住之处，其数量以泉州古城区最多，居闽南地区之冠。

闽南府第式大厝全部采用传统木构件，并搭配富有当地特色的红砖建造而成。府第式大厝的彩绘装饰部位，包括檐口、照墙、山墙悬鱼、垂花、鸟踏线脚、厅堂、灯梁、斗拱、雀替、吊柱、柱楹、笼扇、窗棂、门槛、窗花、隔屏、下照厅的塔秀、风鼓座、柜台脚及墙裙等等，最常见的彩绘内容为山水画、花鸟画、人物画、历史故事、福禄寿、万字锦等图案纹样。在这类建筑体系之中，彩绘的表现手法非常细致、丰富，大都有施作灰塑彩绘，或结合镂花浮雕，或搭配文字书写祈福吉言，并以五彩油漆或描金彩绘作为装饰。②

①曹春平.闽南传统建筑[M].厦门：厦门大学出版社，2016.
②蔡梅梅.泉州古文化与闽南建筑历史渊源的研究[J].福建建材，2017（4）.

红砖建筑

山水图

人物图

福禄寿

花鸟图

传统古大厝，是乡绅侨商的民居建筑，规模不及官家府第式大厝气派，然其形式、空间与格局除了沿袭传统民间营造制度之外，经过了改良，更加符合使用功能与需求。现存乡绅侨商的古大厝民居中，以清末民国时期由华侨、富商为主所建造的大厝最具代表性。其中最著名的是清朝光绪年间，由旅菲华侨杨阿苗所建的古大厝民居，整体建筑装饰呈现出精雕细琢、典雅高贵的气势。它的彩绘结合了木雕工艺和雕塑技法，并搭配有绘画和文字艺术，最主要装饰部位有入口塔秀、内外墙檐、照壁、隔扇、墙裙、台座、山花、鸟踏、大门门框、梁、柱、斗拱、雀替、垂柱、额枋等等，这些部位均以彩绘结合浮雕、圆雕、平雕、透雕等工艺装饰而成。厅堂内有粉彩画、描金画和灰雕（塑）挂联等绘画作品；文字装饰内容有颜真卿、苏轼等历代名人的诗词，配置在内墙多处。整体建筑装饰十分考究，是泉州传统古大厝中的精品杰作。①

多元化的民居，是指具有中西合璧风格的民居建筑，属于多元文化系统，除了保留闽南原有传统民居特色外，还融合了西洋的建筑技术和装饰特征，因而形成了独具风韵、中西并蓄的多元建筑文化。此类建筑的最大特点是采用中式的传统硬山式或悬山式屋顶、斜挑式的飞檐翘脊和中式木构架体系，搭配闽南特色的红砖，包括红色筒瓦、红砖外墙、白石墙角、木质内墙，还有由红砖砌成的檐口、窗眉、窗框、窗台等。西式的建筑元素大都展现在门窗、台座及柱廊式骑楼建筑上。其中窗型的变化更具有多元文化的色彩，有中国古典窗式、古罗马柱形窗，还有古埃及、印度、西班牙、东

南亚及阿拉伯拱券窗等各种异国风情的窗型。而在"五脚架"外柱廊所组成的柱廊式骑楼建筑上，连续拱廊的栏杆以绿色陶瓷葫芦作装饰，正中处又以中国传统之双龙戏珠、双狮踩球等主题的彩色灰雕或瓷雕作为装饰，使得整体建筑不仅具有多元对比的丰富性，而且还呈现出精雕细凿、美轮美奂、色彩鲜艳、富丽堂皇的特殊风格，这正反映出泉州多民族风格融合的一大特色。②

描金画

①姚洪峰，黄明珍．泉州民居营建技术 [M]．北京：中国建筑工业出版社，2016．
②姚洪峰，黄明珍．泉州民居营建技术 [M]．北京：中国建筑工业出版社，2016．

闽南传统民居建筑，早期在建筑装饰上保有朴实素雅的特色，此类民居较少彩绘。其最大特点是红瓦红砖的建筑体系，整体展现出清一色的红色筒瓦屋面，搭配红色雕花砖堆砌而成的门框，墙角以白色条石搭配红色清水砖插切而成，普通民居大都保持原木色，或者只以桐油髹饰，这类古民居建筑保存比较完好的，也形成了泉州古民居的一大特征。然而富裕人家的民居建筑，在油饰上多采用红黑两色作为装饰，在梁柱上使用黑漆，其底部则使用朱漆。

三、闽南传统彩绘艺术的特色

在闽南传统建筑的装饰上，常见的木构架彩绘有四种形式：龙凤彩绘、包袱彩绘、木雕彩绘、通景彩绘。龙凤彩绘一般用于较狭长的构件上，图案以龙凤为主，在厦、漳、泉三地区大都绘制于宫庙建筑，其构图无明显差别。包袱彩绘又称"包巾彩绘"，在闽南传统建筑中最为常见，因此亦有将闽南彩绘视为南方苏式彩绘的一种，其最大的特点是包袱彩绘以菱形或矩形为主，整体彩绘构图严谨、题材多样，可说是泉州、漳州、厦门三地彩绘中保有传统彩绘要素最多之处。厦门地区的包袱彩绘多用矩形，与漳州包袱彩绘所采用之菱形有所差别。木雕彩绘一般施于束巾、圆光等雕刻构件上。通景彩绘一般施于步通等较短的构件，整个木构件仅用一幅画作作为装饰。

漳州的木构架彩绘是闽南地区延续传统彩绘最具代表者，而厦门因地处漳州、泉州之间，其彩绘风格呈现出明显

的混合性，这种混搭的彩绘风格，俨然已形成厦门传统彩绘的最大特点。如靠近漳州地区的海沧、集美等地，其木构架彩绘与漳州雷同，题材丰富、鲜丽多样，又其线脚较多、彩绘繁复，因此在造型上也显得极为华丽，这正是受到漳州彩绘影响的结果；而靠近泉州地区的翔安、同安等地，其彩绘形式则较为简单朴实，虽同属厦门地区但风格却迥然不同。又厦门水车堵的彩绘采用分段式做法，各开间的水车堵被出景分开，形成若干段单独的装饰带，与泉州水车堵形成一条折线的平整形式完全大异其趣。[1]泉州地区还发展出一种灰塑彩绘工艺，其最大特点是在建筑的木构架上大量采用油饰，并在雕花部分贴金，而不施作彩绘，只在水车堵和运路两处以灰塑作装饰。泉州的水车堵较为平整，其造型大多被灰塑堵头分隔成若干段，再以堆剪、灰塑和彩绘装饰而成。而在运路施作的灰塑彩绘，其经典构图可分为车筒线、绿水线和黑白线。[2]这种以彩绘结合灰塑的灰塑彩绘工艺，堪称闽南彩绘最具代表性的特色之一。

闽南传统彩绘的题材与内容大都深受原始社会的泛灵信仰和中原传统文化的影响。我们可以从闽南的寺庙、祖厝和民居中发现，庙宇中的龙纹图案，大都体现在显眼的部位，如屋脊、梁柱、雀替、撑拱、裙堵和窗棂等处，尤其是以北式彩绘为主的庙宇，常见的有仿和玺彩绘的做法，其造型丰富、色彩鲜艳、精致优美的龙纹图案，除了增添金碧辉煌的华丽气势之外，更是崇高尊贵地位的象征。祠堂中的龙纹造型相对于庙宇就含蓄很多，其构图常与云纹、水纹、卷草纹或人物纹搭配，整体用色比较朴素典雅，最常使用之处是牌

①曹春平．闽南传统建筑彩画艺术 [J]．福建建筑，2006（1）．
②漆诗征．闽南沿海地区传统建筑油漆彩绘研究 [D]．泉州：华侨大学，2018.

楼面的裙堵、屋脊、墙堵和窗棂等处，象征祥瑞、镇邪和避灾之功用。民居中因构件较小，其龙纹图案造型简化，用色淡雅或直接以原木色呈现，其图案大都是拐子龙、螭龙等，搭配云纹、水纹或人物纹等作装饰，大都运用在柱头、窗棂和裙堵等处。此外，常见的题材如龙、凤、麒麟、山水、花鸟、蝙蝠、博古图、太极与八卦图等，常用的图案如螭虎、蝴蝶、蝙蝠、云纹、雷纹（回字纹）、如意纹、植物纹、开卷纹（展开的书卷册页）、几何纹和文字书法等，[①]都蕴含着深厚的中华文化内涵和道德观念。

此外，闽南传统彩绘艺术历经时代潮流的演变之后，又充满了地域性海洋文化和外来文化元素。地域性海洋文化对闽南沿海地区的彩绘题材产生了很大影响，因此闽南彩绘常将海洋生物如鱼、虾、螺、蚌、蟹、牡蛎、章鱼等融入传统彩绘的主题中，如传统主题"八仙闹东海"在闽南沿海地区经常可见绘制虾兵、蟹将、蚌精等水中兵卒，这种充满海洋趣味、鲜明活泼的风格，除了增添装饰内容的趣味性之外，更反映出闽南地域性海洋文化的特征。[②]而外来文化元素的融合，我们可以从闽南地区的一些中西合璧的建筑中发现，有些纹样如老鹰的装饰图案，还有穿西服的人物画、宪兵、汽车和各国特殊的图案纹样等，这些题材除了反映时代潮流的多元文化之外，也形成了闽南地区传统建筑彩绘的一大特色。[③]

自从西晋大规模的北方移民入闽开始，除了带来中原建筑的木作技术之外，同时也促进了闽南建筑彩绘的发展。闽南文化巧妙融合了中原文化、闽越文化和海外文化，经过先秦至唐代的形成期、五代至宋元的发展期，最终形成了以汉民族文化为主，兼有强烈地域文化特征的多元文化体系。闽南文化体系在宗教信仰、方言、建筑、戏剧等各方面都得到充分的反映，而其兼容开拓的特征也通过移民传播到台湾及海外。[④]闽南地区的传统彩绘艺术，在宋代时期就开始依循《营造法式》的法制与技术，如矿物颜料的调配、研磨和使用等等，都传承着中原传统建筑彩绘体系。

在闽地建筑当中，最能集中体现地方建筑风格与特征的是泉州，其古建筑遗产也最为丰富，是华夏古建筑文化的重要存留之地。其建筑类型主要有寺庙塔幢、村落民居、祠堂家庙、桥梁码头、历史街区、城门城墙、驿站栈道、古墓葬、石窟寺等，其中以红砖民居最具特色。而在泉州的众多寺庙、祠堂、祖厝和民居的木构件上，大都有彩绘装饰，其主题与内容以戏曲故事与神话故事为主，搭配灰塑彩绘或木雕彩绘等工艺，使得整体建筑色彩鲜艳、精致华丽，这种特点一直流传至近现代。此外，闽南地区天然良港海域广阔、海岸线长，被誉为"东方第一大港"的泉州刺桐港在宋元时期就成为最著名的海港之一，在中外交流的促进之下，泉州的建筑也逐渐受外来文化的影响。因此，闽南建筑彩绘艺术，除了具有浓厚的中原文化特色之外，也有许多外来元素，形成了多元文化的彩绘特点。[⑤]

元代时期，我们从南平元代大德二年（1298 年）的墓室壁画中发现闽地彩绘已有混搭现象，其柱头、阑额、斗拱的

①曹春平.闽南传统建筑[M].厦门：厦门大学出版社，2016.
②李豫闽.闽台民间美术[M].福州：福建人民出版社，2009.
③姚洪峰，黄明珍.泉州民居营建技术[M].北京：中国建筑工业出版社，2016.
④姚洪峰，黄明珍.泉州民居营建技术[M].北京：中国建筑工业出版社，2016.
⑤姚洪峰，黄明珍.泉州民居营建技术[M].北京：中国建筑工业出版社，2016.

用色是以北方彩绘特色的青绿色为主色，柱头、箍头则绘制南方彩绘特点的锦纹，并且绘制三角形包袱于枋心上。这种自成体系的特殊风格，是由于彩绘艺术在不同时代的发展与演变中，在在地文化和多元文化的不断冲击下，所形成的各具特色的工艺体系，这种融合与混搭现象，也形成了闽南彩绘艺术的一大特色。①到了明、清时期，传统彩绘在官方统一制定的规章之下，体制更臻完善，而这种制度直到今日对闽粤台的彩绘依然有重要影响。

由于泉州的贸易发达，海外华侨发家致富之后，大多衣锦还乡光宗耀祖，在其雄厚的经济实力支撑之下，大兴土木盖大厝、修祠堂，或从事兴学、造桥修路等公益。②入清之后，随着泉州港的衰落，在漳州月港（今龙海区海澄镇）兴起了另一波出海谋生热潮，因此漳泉两地经济持续起飞，乡绅富豪们对故乡的贡献良多，城内巨型牌坊、大型庙宇、宗祠祖厝、大型民居等都陆续建造起来，当时对营建人才的需求量增大，为闽南工匠提供了大量的就业机会，同时更促进行业分工的制度化，也推动了民间美术的专业化发展。清代中期以后，在漳浦、诏安、东山、云霄和潮汕一带，以及邻近的闽西地区等，出现了一批技术高超的彩绘匠师，他们保留并传承了闽南地域化特色的彩绘艺术，为后世留下了珍贵的文化宝藏。清代晚期，由于是"五口通商"的口岸之一，厦门被迫与西方展开了频繁的交流与学习，闽南人在向海外传播了中华民族优秀传统文化的同时，也吸取了海外各国先进的科学技术与文化艺术，还引进了外国的建筑类型与装饰风格，将其融入当地的建筑体中，使得泉州出现了众多带有异国风情的多元化建筑，其最大特点是除了具有中华传统"宫殿式"古大厝建筑文化之外，还吸纳了东南亚文化、阿拉伯文化和欧美文化的元素，这些杰出的中西合璧建筑形成了泉州在地的特色之一。③到了清末民国时期，闽南地区出现了传统红砖大厝结合外国建筑装饰的中西合璧建筑体，其中最著名的是泉州宋文圃于1915年所建造的一栋民国建筑，其形式是前院为五开间传统红砖大厝，而后院则是两层小洋楼的建筑形制。小洋楼的平面布局、立面构图及细部特征等均融合了西班牙、菲律宾及泉州的建筑风格，与前面古大厝的鲜明对比成为中外建筑文化结合的典范。④

四、闽南传统彩绘艺术的工艺特点

闽南彩绘的工艺特点，可分为以下四点。

1.闽南称"包袱彩绘"为"包巾彩绘"或"搭巾彩绘"，闽南的包巾彩绘主要用于通梁、灯梁、脊檩（也称"脊圆""大梁"或"龙骨"）等构件上，其他如金檩等处并不绘制。闽南彩绘在通梁上的包巾，也不再与梁下的随梁枋一起绘制，其彩绘之施作，不再如明代以前延伸至梁或枋的底面，而是通梁正中、两端及瓜筒相接处都画出包巾。灯梁上的包巾彩绘中心绘制有八卦纹及铜钱纹，并搭配龙凤为主的彩绘图案，构图简单庄重。⑤然此灯梁上的包巾彩绘施作，在泉州

①曹春平.闽南传统建筑[M].厦门：厦门大学出版社，2016.
②姚洪峰，黄明珍.泉州民居营建技术[M].北京：中国建筑工业出版社，2016.
③福建省人大常委会教科文卫委员会.福建民族民间传统文化：历史·现状与思考[M].福州：福建人民出版社，2006.
④姚洪峰，黄明珍.泉州民居营建技术[M].北京：中国建筑工业出版社，2016.
⑤曹春平.闽南传统建筑彩画艺术[J].福建建筑，2006（1）.

地区比较多用，漳州则少用，厦门、漳州的灯梁多施红色油饰。[①]脊檩的包巾彩绘则大都成菱形或椭圆形，包住脊檩正中下部，并配有太极八卦、河图洛书等图案。[②]

2.在闽南包巾彩绘中，没有苏式彩绘的"烟云"技法，包袱的整体形式、找头(藻头)、箍头的处理方式也有所不同。闽南包巾两端不画软、硬"卡子"，只有在水车堵内的泥塑彩绘两端使用几何纹、曲线纹并组成"线盘"，以作为垛仁两旁的边框，[③]这是闽南地区的包巾（包袱）彩绘与苏式彩绘的最大不同处。

3.灰塑彩绘。在闽南沿海地区的传统建筑中，其屋面与墙身的交接处常以白灰抹面，以防止雨水侵蚀。为了保护抹灰层，多以彩绘覆盖其表面，除了具有保护作用，还有装饰效果。泉州、漳州、厦门的建筑风格不同，灰塑彩绘施作部分也存在差异。泉州以红砖建筑为主，施作灰塑彩绘的部位主要为水车堵、运路。而漳州传统建筑一般没有水车堵，其灰塑彩绘主要为烟板线。至于厦门的传统建筑，则结合了前两者的特点。[④]

4."撒螺钿"技法。这是一种借鉴自家具制作的工法，闽南彩绘匠师们将其融入彩绘之中，趁漆面未干时，在其衬底撒上螺钿片、贝壳粉或彩色砂粒等，运用在门楣、匾额、瓜筒、大通及笼扇上，让彩绘作品呈现出一种立体、发亮的特殊效果。

①漆诗征.闽南沿海地区传统建筑油漆彩绘研究 [D].泉州：华侨大学，2018.
②姚洪峰，黄明珍.泉州民居营建技术 [M].北京：中国建筑工业出版社，2016.
③曹春平.闽南传统建筑彩画艺术 [J].福建建筑，2006（1）.
④漆诗征.闽南沿海地区传统建筑油漆彩绘研究 [D].泉州：华侨大学，2018.

第二节　闽南传统彩绘口述史

中国传统彩绘历史悠久且使用的范围十分广泛，人们很早便懂得运用天然漆和矿、植物油料来髹涂器物，最初是为了防护木构建筑，延长其使用年限，因受中国阶级规制和礼教等影响，从油饰日渐发展成涵盖平面设计、漆艺、装饰图纹等工艺的建筑装饰，甚至融入了美术性极高的彩墨书画，使得彩绘在中国传统美术工艺的领域中成为最具中国特色的民族技艺之一。然而近年来由于彩绘老匠师逐渐凋零、传统彩画技艺日渐消失，彩绘界出现了良莠不齐、滥竽充数的现象。尤其是彩绘修复方面，由于西方工艺和材料的流行，致使古建筑修复专家也难以措手，成为彩绘修复的一道难题。因此，调查闽南传统的彩绘匠师及其传统技艺，显得尤为重要与迫切。[1]

入清之后，由于闽南宗教信仰十分盛行，漳泉两地经济繁荣，大型庙宇比比皆是，城内巨型牌坊陆续建造，又有富商豪绅对大型民居的营建需求，因此不仅为闽南工匠提供了大量的就业机会，更促进了行业分工的制度化，同时也推动了民间美术的专业化发展。尤其在清代中期以后，出现了一批技术高超的彩绘匠师，他们分布在漳浦、诏安、东山、云霄及潮汕一带，还有邻近的闽西地区等。他们不只将闽南彩绘艺术的地域特色保留与传承下来，同时也为后世留下了珍贵的文化宝藏。[2]

在本研究的调查中发现，闽南地区之彩绘匠师或画师，虽有南北流动的频率与机会，但其活动范围仍有一定的地域性，大都以居住地为原点，向邻近地区拓展。闽南沿海一带为较早开发的海港区，拥有多元的宗教信仰，如佛教、道教、基督教、伊斯兰教、三一教，最兴盛的还有妈祖、保生大帝、关公以及种类丰富的地方神等。同时，由于强烈的家族观念促进了祠堂建筑的兴盛，使得闽南的传统彩绘别具地方特色与风格，也彰显其与众不同的文化底蕴。然本研究发现近年来的闽南古建筑维修工程或仿古工程中，大多省去地仗工序，并且以现代化学颜料代替传统的矿、植物颜料，甚至以不当的施工技术败坏了传统建筑彩绘的精美。因此，本研究希望借由访谈至今仍然活跃于传统彩绘界、具有师承体系的彩绘匠师或画师，将他们的习艺历程及彩绘工序工法作一详细的记录，让传统彩绘的古法技艺得以保存下来。

①曹春平.闽南传统建筑彩画艺术[J].福建建筑，2006（1）.
②漆诗征.闽南沿海地区传统建筑油漆彩绘研究[D].泉州：华侨大学，2018.

一、许跃森："继承先人的好，又能创造民间的好。"

【人物名片】

许跃森，1960 年生，泉州人，是泉州地区最著名的泥金彩绘三大师之一苏木水的高徒，也是泉州市市级非物质文化遗产泉州泥金线画制作技艺之手艺人，2015 年担任泉州市民间工艺美术家协会第三届理事会理事，2016 年荣获国家一级美术师称谓。个人专长为金漆画、泥金线画、擂金画。

许跃森各类荣誉证书

口述人：许跃森

时间：2018 年 6 月 7 日

地点：许跃森家中

学艺经历

我六岁左右就开始接触绘画，而真正接触到彩绘的时机点是在高中时期。虽然我高中是就读理工科的，但同时也逐渐开始接触并学习民间艺术泥金彩绘。我拜师苏木水，在他门下习艺。师父是泉州地区泥金彩绘系统中最著名的三大师之一，我很荣幸能向他学艺。其余两位大师是陈性山（殁）和许天如（现今八十多岁）老师傅，这三位大师对泉州地区的彩绘都相当具有影响力。我从学习彩绘到专业从事寺庙彩绘工作，至今已有四十年左右的工作经验。我的彩绘专长是

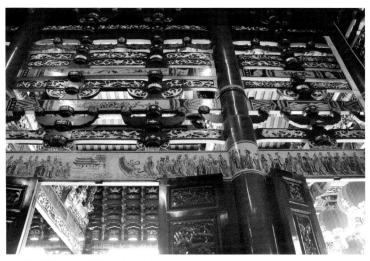

许跃森彩绘作品，拍摄于泉州玄妙观

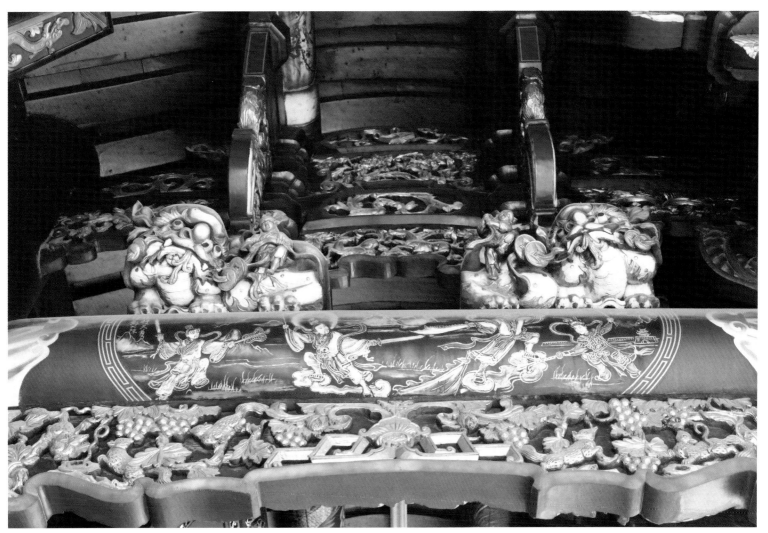

许跃森彩绘作品，拍摄于泉州玄妙观

许跃森绘画作品，拍摄于许跃森家

完整体现。在绘制寺庙的题材内容上，我会把寺庙所祭祀的主神作为主题，在壁画与梁枋画上，通过整体铺陈与设计，以彰显主神的历史典故为主轴，再搭配其他的配饰纹样加以组合而成。

目前，我绘制寺庙彩绘的工作范围，最远到过菲律宾华人所建的寺庙。因早年曾受过正式美术科班教育，所以有机会在中学执教，教学课程以美术相关内容为主。现在，我的儿子许栋雄已经在学习、传承我的手艺和彩绘事业，他现在三十二岁，早期在深圳从事其他行业，后来深觉彩绘工作的价值与重要性，于是就跟随我左右，逐渐开始接触与学习彩绘的技艺，同时因为经济因素，也兼职其他民间工艺的工作。我的儿子目前习艺才三年左右，虽然他也努力学习彩绘技艺，但以我的标准和对他的严格要求，我认为他目前的火候还是

以故事画为主的彩绘题材，内容从古典到连环画均有。

在美术教育的学习方面，我早年曾进入学校受过正式的科班教育训练，美术基础较好，有素描的功底作为绘画的基础，因此，彩绘功底也比较扎实。我曾拜于国画老师许天增门下学习。在习艺的过程中，我觉得人物头像、动物形态都是最具挑战性的题材，是最为困难的项目，但是我毅然决然地努力突破瓶颈，之后也造就了我在速写与人像方面的专长。所以，在我的整个习艺过程中，可以说是以国画作为主要的学习基础，同时通过素描、中西画等科班的训练与洗礼，我在绘画的基础上较一般人的条件要好，基本功也比较扎实。尤其是我在施作彩绘时，将学校所学到的技巧融入彩绘之中，在传统彩绘工艺的技术中融入中西画技巧。我在绘图的时候，注重脸部表情和胡须造型的表现，在人物的动态呈现，及结构、构图比例上，都尽力拿捏得当，将所学的技艺运用自如、

许跃森彩绘作品，拍摄于泉州玄妙观

许跃森彩绘作品，拍摄于泉州玄妙观

不足，尚未能独当一面，所以在彩绘工程的施作过程中，我还得经常从旁协助与指导。期望他能早日独当一面，有自己的一番事业。

<div align="center">

技艺内容

</div>

我们泉州地区，有些当地彩绘艺人将彩绘的堵头称为闸头，所绘制的人物画称为正文。

我个人较擅长的技艺为泥金彩绘，我的技艺涵盖三大项。其一是金上操的技法，是将金箔粘贴上作品后，在金箔上面进行绘制色彩的工序；其二是泥金线画，这种技法也称为沥金，主要是将金、银箔加上油料调制成泥状，再以小楷毛笔蘸上泥金，以线描的方式进行绘制；其三是属于广东潮汕一带的搙金画，这是一种需要极高的绘制技术才能完成的作品。

我在彩绘中所使用的颜料在选材上分为两种：在室外大多以矿物质的岩彩来绘制，而室内则以现代的化学颜料如丙烯、油画颜料等为主。绘制金线画所使用的金箔，则是以福州金箔为主，在施作泥金彩绘时，需先将金箔磨

许跃森彩绘作品，拍摄于泉州玄妙观

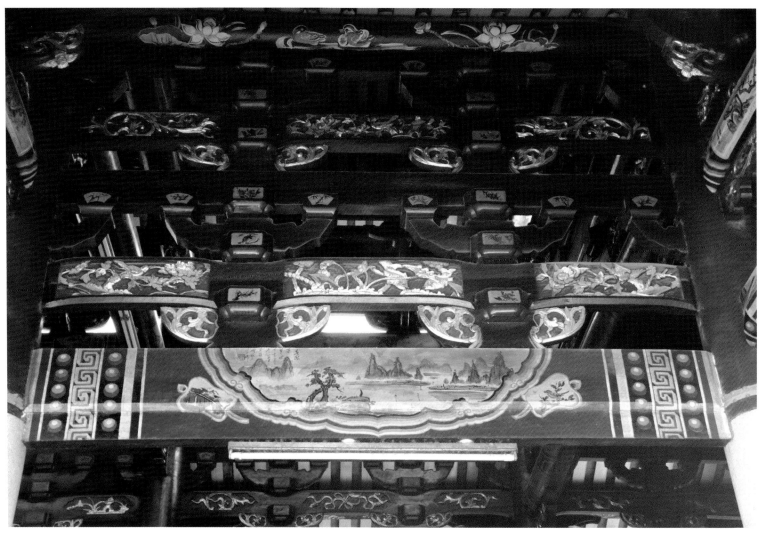

许跃森彩绘作品，拍摄于泉州玄妙观

成粉，再调成金泥，而后再以毛笔蘸上金泥进行绘制。至于所使用的工具，则有时会使用自制的画笔，如兔毛、狼毫等画笔，其长短不一。

我在彩绘的过程当中，由于具备国画的扎实根基，并经多年的泥金彩绘历练，所以现在作画时大都不用打草稿构图，直接就将图案绘制上去。

发展与创新

我的创作最主要是在灵感出现时，就赶快将构思大概地描绘下来，再加以修改调整后，依照自己的理念，直接着手绘制于建筑上。

以我曾经绘制的两大类画作来举例。其一是展现风土民情的作品，这类画作的创作灵感，是以当地抓周的风俗民情实况为原型，我总共绘制了一百多幅的抓周绘画作品。又如民间重视的百家姓源流，我根据这个创作出一百多幅脸部表情各异的画作。其二是以传统信仰为主题的绘画作品，这类作品的创作都蕴含着特殊的象征意义，如妈祖的故事，我共绘制了九十九幅，象征着妈祖于九月九日升天，同时以作品的尺寸大小——宽

许跃森绘画作品，拍摄于许跃森家

许跃森彩绘作品，拍摄于泉州玄妙观

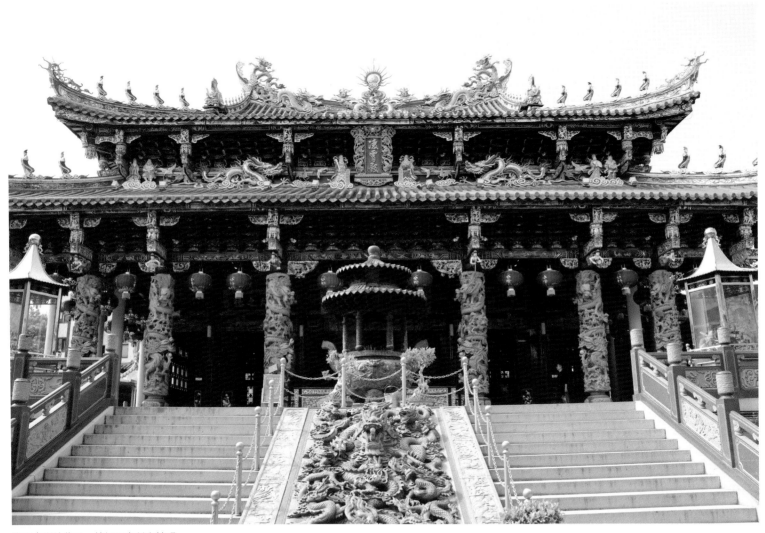

许跃森彩绘作品，拍摄于泉州玄妙观

二十三厘米、长三十厘米，寓意妈祖三月二十三日诞辰。又如保生大帝的九十九幅画作，是我融合在地化的版本之后所画的作品。这些都是我最引以为傲的作品，尤其是在我众多的画作中，一百多幅脸部表情各异的百家姓作品曾在泉州市文化艺术中心办过个展。

我在寺庙中绘制的主题内容，大都以主祀神的历史典故为主，并将民间信仰与习俗融入画作之中。这是我个人在寺庙彩绘绘制中的理念，并不是每位彩绘画师都有这样的想法，这是由于每个人的思维模式不同，每个人的作品有不同的重点呈现。以我自己曾在昆山地区绘制的壁画为例，我认为画图的整体外形结构比较重要，就如同思想理念比作品更为重要。

因此，我在作画前都非常专注于研究人物的形态和精神，并专攻写生以强调其架构的完整性。

我个人认为，古典的题材需要保留，而现代的画作就得靠写生来精进与提升。这些都必须要启发下一代，尤其在这现代化的潮流中，要继承先人的好，同时又能创造民间的好。因此，我希望将来有机会能在高校中开班授课，以传承为目标，传授基础技艺，再将民间习俗与传说故事等融入作品中，以此创新理念教导下一代，让他们能呈现出更为出色的作品。

许跃森彩绘作品，拍摄于许跃森家

许跃森彩绘作品，拍摄于泉州玄妙观

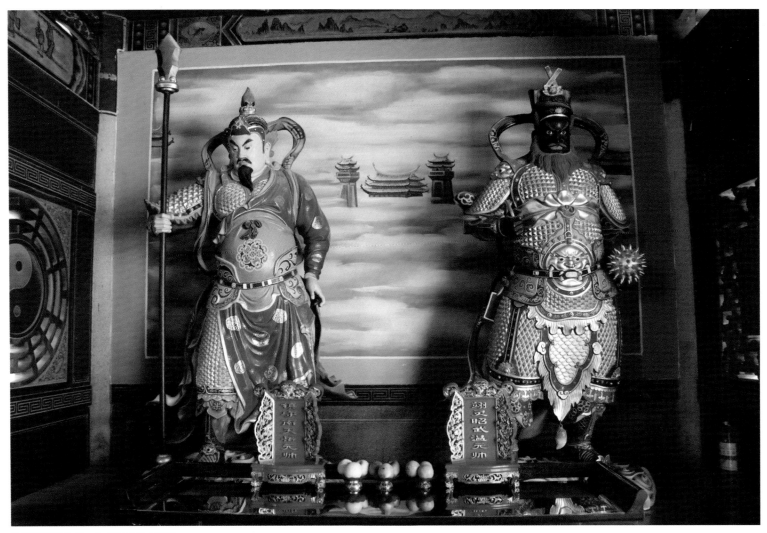

许跃森彩绘作品，拍摄于泉州玄妙观

二、周晋加："学习求进步，活到老学到老。"

【人物名片】

周晋加，1956 年生，云霄人，专业彩绘手艺人，个人专长为五彩锦、擂金画。

口述人：周晋加

时间：2018 年 4 月 26 日

地点：周晋加家中

学艺经历

周晋加彩绘作品，拍摄于云霄开漳圣王庙

周晋加，拍摄于云霄开漳圣王庙

我从十七岁就开始学习彩绘工艺，拜师周秋富，是他的单传弟子，学习过程有三至四年，大约在二十多岁时才正式出道成为彩绘师。之后就跟随师父一起工作，时间长达十年左右，离开师父之后，已能独当一面，开始自行在外承接项目。我们云霄人称出师的闽南话为 chu shu，而不是 chu shai。我从事专业彩绘工作，自正式出道后至今，这期间从未改行转职过，目前仍然从事这个工作。

我收过王建兵与陈继宗两位徒弟。因彩绘功夫很深很复杂，所以还在教授他们彩绘技艺时便让他们做二手、三手的工作，但彩绘的开稿和放样工法都还是我亲自施作，待开稿完毕后，才由徒弟们接手后续的工序。可惜陈继宗现已改行，不再做彩绘了。

到目前为止，我绘制过的最有名的寺庙，就是我们本地开建于北宋末年的二港口庙，这座寺庙的彩绘作品正是我的代表作。

我个人认为学习彩绘，必须了解我们本地的彩绘源流和特色。我们云霄本地的彩绘，应该是源自于中原河南一带，

周晋加彩绘作品，周晋加供图

周晋加彩绘作品，拍摄于云霄开漳圣王庙

传入福建之后，在闽南与粤东地区又融入了我们当地的风格，因此形成了我们的彩绘特色。

我们云霄地区彩绘的起源，应追溯到唐代时期，当时开启了漳州的文化，历史上简称为开漳文化。云霄地区在西汉时期曾属于南越国，并非汉武帝所管辖的范围，当时汉武帝的管辖只到漳浦一带，云霄、广东、广西一带都是南越国的管辖之地，直至汉武帝后期，才将我们这些地区归并到其领地之中。所以，我们这些地区，早已深受汉朝、南越文化的双重影响，唐代时期的开漳文化对我们也产生了重大的影响。粤东属于广东的东北部，而云霄地区在唐代初年，在建立漳州地区之前，都隶属于潮州府管辖，所以有许多粤东文化的元素，从饮食、日常生活习惯、演艺戏曲与建筑外观、建筑装饰造型上，都有共通性和深厚的关联性。

因此，我们与广东潮汕的古建筑，如庙宇、宗祠、民居等的形式样貌都较为相似，整体的风格上也大同小异。此外，我们从新加坡的古建筑中也可以发现，由于新加坡主要的外来人口有许多都是广东、闽南一带的移民，他们的建筑风格跟我们也非常相似。而台湾的古建筑基本上也都和闽南、粤东等地有较多的共同特色。我们在学习或施作彩绘的时候，都要非常注意其源流的整体风格和特点之所在，这样才能将其原有的特色和技法持续地保存并传承下去。这也正是我目前还在努力学习的内容。

周晋加彩绘作品，拍摄于云霄开漳圣王庙

周晋加彩绘作品，拍摄于云霄开漳圣王庙

技艺与工具

我在彩绘工艺上的主要专长和绝活是五彩锦与擂金画两种。五彩锦的技艺，就是彩绘中所谓的五彩结合贴金的技法，早期的施作方法是用贝壳碎片装饰五彩的部位，但现今大都使用色彩来填补。五彩是由基本的五种色系组合而成，五种颜色是黑、白、红、黄、蓝，这五种色系的组合与搭配是彩绘最常使用的颜色，虽然一般彩绘施作的色彩不只这五种，但这就是五彩锦的通称。

盛行于广东潮汕一带的擂金画技法也是我常用的技艺之一。这种技法较为特殊，有很多手艺人将其视为独门绝活，所以比较不愿意透露完整的绘制技法。擂金画在有的地区又称为铁笔金漆画，它的施作方法可分为很多种，但其打底基本上以黑色漆料为主，举例来说，有一种做法是等黑漆完全干后再放样，并在放样的位置贴上金箔，再用铁笔刮绘出造型来，这是擂金画技法中的一种做法。

我以五彩锦为例讲述一下彩绘的工序工法。我们本地又把五彩锦称为五彩贴金，这种彩绘又称做锦，所以在梁枋彩绘的堵头我们又称为锦头。

从技艺上看，五彩锦的做法就是五彩贴金，结合传统图案，再绘制而成。锦头有五道工序，依序为地仗处理、丈量图纹大小、绘制图案线条、上油漆颜料、贴金箔。绘制所用的颜料，主要以油漆颜料为主，如果是雇主有所指定，有时也会改用岩彩。

五彩锦的地仗处理工法的基底是生漆，亦称老漆，

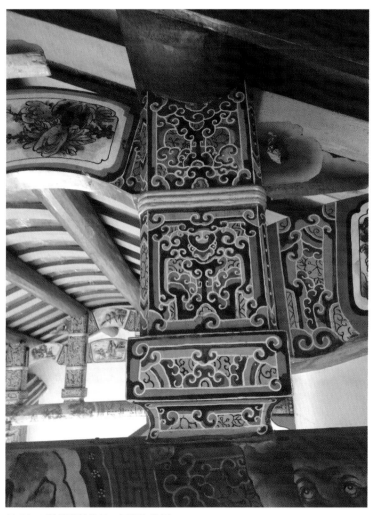
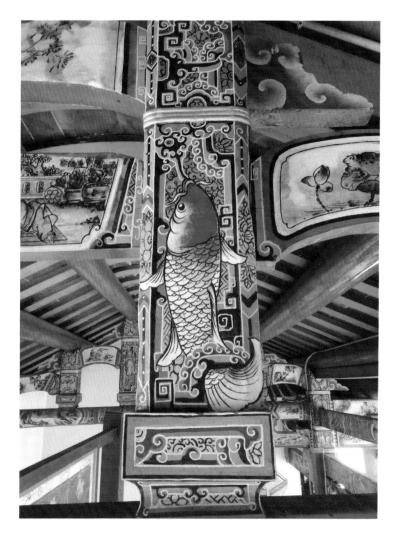

周晋加五彩锦彩绘作品，周晋加供图

本地老传统的称法又将老漆称为建漆，其性质是植物制成的天然生漆。因为南方的气候较为潮湿，室外的彩绘大多受到日晒雨淋，丙烯颜料较不耐用，所以比较少使用。地仗层的披麻捉灰工法，是以胎布又称裹布包覆于木构件上，使木构件具有稳固不变形的效果。

地仗层整个处理完后，才能接续到彩绘的部分。彩绘的基本用具画笔在彩绘过程中占有非常重要的地位，一件彩绘作品在施作时顺不顺手，会影响到整个彩绘作品的好坏。本地早期彩绘手艺人所用的画笔都是靠彩绘师傅自己制作而成，我有时也会使用自制的画笔来绘制。彩绘画笔的做法，简单来说是用竹片夹上头发制作而成，所使用的头发以青年人的质地较好，其毛发较有弹性，软硬适中，在施作时比较好画。若是使用小孩的毛发，则比较软，不好施作。而老人的毛发又太粗糙，没有弹性，使用起来比较难以控制。但是也不是所有青年的毛发都适用，如果有染发过的也是不能制作的。因此，制作彩绘画笔时，必须经过审慎的筛选，挑选合适的毛发，才能制作出理想好用的画笔。

彩绘的施作部位不同，有不同的彩绘工法。例如木构架斗拱，首先必须在地仗层施作完成后，在已经补平至光滑的木构件表层上白色底漆，再打稿放样、填色、勾勒白线与黑线，再画底色，最后才是贴金做锦。而门神画的工序工法，简单地说就是先打底稿放样，再留白底，接着再上漆、设色与贴金。这些彩绘作品所使用的金箔，我大都使用福州金。

我的彩绘技法是属于南派，对于彩绘的构图技法，我认为所谓的北派亦称为北式或北方彩绘，在绘制与构图上较为粗犷；南派亦称为南锦或南式彩绘，其构图与造型疏密有致，

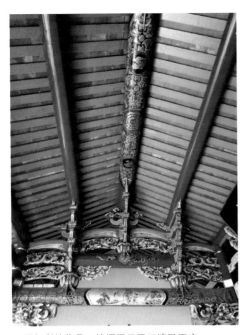

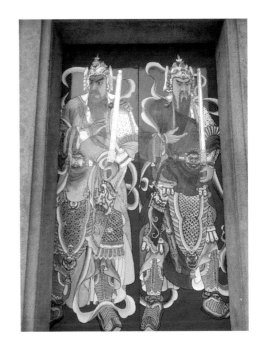

周晋加彩绘作品，拍摄于云霄开漳圣王庙

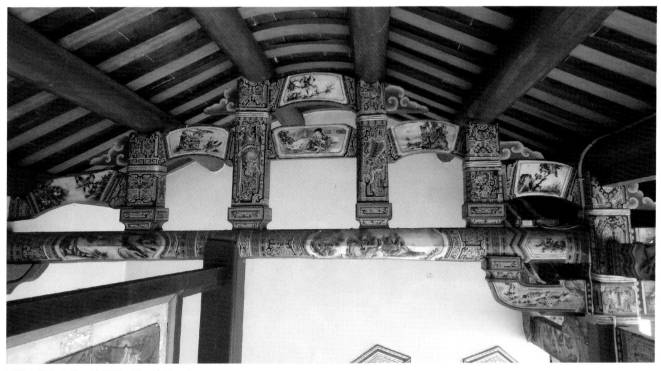

周晋加彩绘作品，拍摄于云霄开漳圣王庙

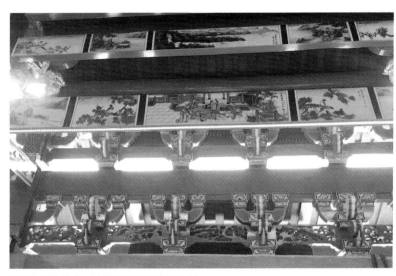

周晋加彩绘作品，拍摄于云霄开漳圣王庙

比较灵活生动。

因此，我在庙宇的彩绘施作技艺上，特别地强调明暗对比与疏密有致。例如在庙宇木构架的通梁上，瓜筒彩绘的施作，我都会在每一瓣画上图案，并且图案必须非常完整，整体表现疏而不虚、繁而不乱，如此一笔一画地勾勒出来，使其明暗对比相当明显。庙宇中的彩绘图案或纹样都必须讲究对称，色彩既要明亮又不刺眼。同时梁枋的每一面都要绘制图案，其构图勾勒既要表现出特有的文创方式，又要保持不留一枝白的样貌。

我目前的工作范围，以云霄一带为主，还没去过海外工作，所彩绘的图案大多具有吉祥、吉庆、平安、长寿富贵等寓意。目前平均一年能够承作的彩绘项目约有两到三个。整座寺庙彩绘施作时间要看施作范围而定，最快约为四个月即可完成。

周晋加彩绘作品，拍摄于云霄开漳圣王庙

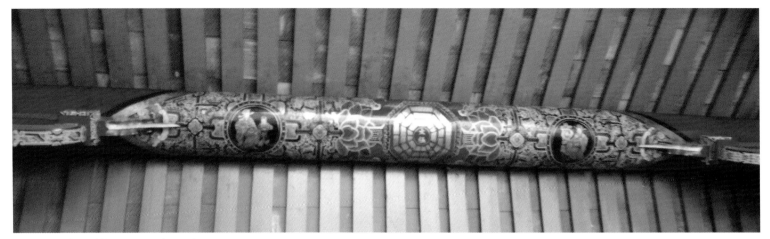

周晋加彩绘作品，拍摄于云霄开漳圣王庙

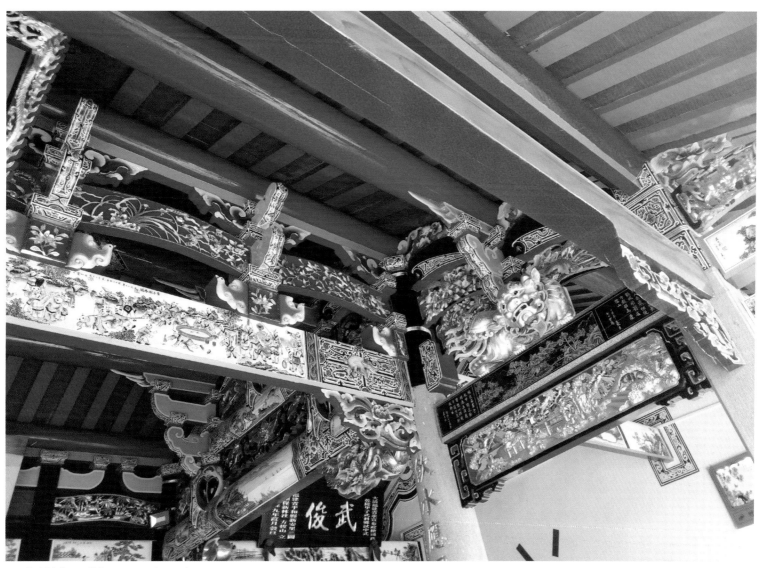

周晋加彩绘作品，拍摄于云霄开漳圣王庙

发展与创新

我的彩绘最主要还是以传统彩绘的图案原样作为基础，再通过多种样式的变化去创作，图案纹样包括佛教、道教的都有。我认为，图案要靠自己改变，变化要多样，就得靠自己不断地学习与精进。我至今依然还在学习求进步，正所谓活到老学到老，就是如此。

我目前的发展面向，除了彩绘的绘制之外，同时也学习手工剪瓷技艺，这项工艺是用瓷碗剪贴成作品。

由于承做全庙彩绘的关系，我曾多次参与建庙，因此也学会了民间建庙的一些规矩。如庙门要开多大、多高，都得依照"天父地母卦"，使用文公尺；如用于门窗，则使用鲁班尺；用于地板、宗祠墓葬，要用丁兰尺，使用鲁班尺的概率也比较高一些。这些都是因为我个人从事彩绘工作经常会接触到，也是最直接相关的因素，所以我也就一起学习，同时也作为推广彩绘工艺的一种助力。

关于传承及后续发展的问题，现今在云霄地区做锦工艺的人逐年减少，许多年轻人都不愿意学习这项工艺，这工艺在初学时，相当耗费时间与精力，而且薪水又低，这是年轻人不愿意踏入这行学习的原因之一。因此，在传承这方面，我个人觉得目前也是很困难。彩绘工艺这个项目在闽南一带做得较好的地区应该是漳浦。如果我没有好好地推广与发展，实在非常可惜！尤其是我们云霄地区的乡亲们，对我的青睐与肯定，让我不得不坚持，将来也会尽心尽力地将彩绘工艺继续传承下去。

周晋加彩绘作品，周晋加供图

三、方良居："只要一出手，便知有没有。"

【人物名片】

方良居，1974 年生，厦门人，专业彩绘手艺人。

> 口述人：方良居
>
> 时间：2019 年 10 月 13 日
>
> 地点：方良居工作室

方良居作品，拍摄于方良居工作室

学艺经历

我从小至今都在翔安区的一个小渔村生活，自然环境非常优美，家风淳朴，父亲是民间老书法家，母亲是幼儿教师，因此我从小就很喜欢绘画。初中毕业后，我没能在科班专校继续深造，在当年家庭条件较为困难的时候，父母仍旧选择尊重我的意愿，没有反对我辍学学艺。于是我在十七岁时，就拜陈其园和唐庆为师，开始接触与学习彩绘工艺。我的两位老师都是翔安人，也都

方良居，拍摄于方良居工作室

是区级非物质文化遗产传承人。在他们的指导之下，我努力学习彩绘工艺，直到三十岁左右，才感觉自己的彩绘技艺逐渐走向成熟。

在我的学艺过程中，我认为人物画的面部神韵是最难学的，不仅要将脸部的五官画得精确，而且各种不同的年龄，各种不同的表情，男女老少、威武严肃、妖媚娇艳、童颜稚气、老态龙钟等各式各样的神韵，都得绘制出栩栩如生的样子，这是需要通过大量的学习与训练才能逐渐达成的。当年，生活条件不好，我就用一沓一沓的废报纸努力练习线条。只有经过大量的练习，才能有所成长与进步。这段艰辛的学习经历，让我的彩绘技艺奠定了非常扎实的基础。当时和我一起学艺的共有五人，我在师承中排行老大，可惜后面几个师弟迫于生活都转行了。在学艺过程中，我最难忘的是我们师兄弟间的相互切磋与交流。那时因为大家都年轻气盛，每位师兄弟都想争优，于是在平日里就常常交流技术，也时常比较谁画得好、画得细致，就是年轻时这种不服输的个性成为督促我们进步的最大动力。

我当初习艺过程中与师弟们相互较劲的种种趣事，还有

方良居团队施作彩绘

方良居团队施作彩绘

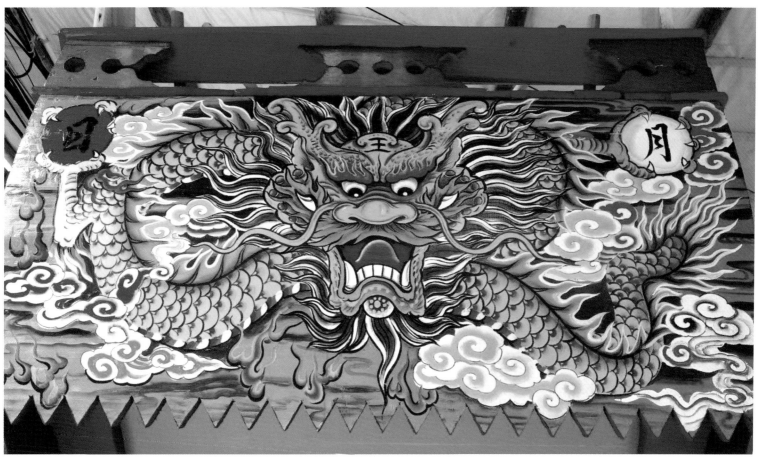

方良居团队施作彩绘

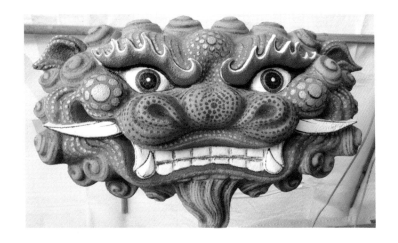

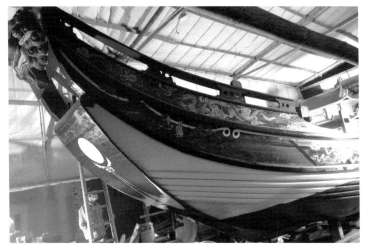

方良居团队施作彩绘

方良居门神彩绘作品，方良居供图

两位老师的谆谆教诲，直到今日依旧是我最津津乐道的事。尤其是当我的两位老师让我开始进行独立创作时，我内心感到非常开心愉快。直到现在，老师们对我的指导，我依然铭记在心，这是我永生难忘的记忆。我至今还深刻记得，老师们在教学时曾告诫我们，在创作寺庙彩绘时不能有亵渎神灵的言行。尤其在现场施作时，得非常注重安全，施作时不可嬉闹，以免发生危险。老师的教诲我至今难忘，我对老师们永远存着一种感恩与怀念之心。

出师之后刚刚开始打拼事业时，我就小有所成，但当时因家里有两个兄弟学业未成，需要帮持，所以我当时并没有攒下积蓄，不过我也不以为意。

我刚成家时，因急于给家庭带来更好的生活条件，就开始自己创业。在不熟悉的领域里处处碰壁，开过海鲜馆，办过贡香厂，最终都因为不善经营而以亏钱告终，当时投入的几十万资金都打水漂了，心里非常难过。最后在家人的支持理解下，还是回归到自己最擅长的彩绘工作领域，我的心情立即变得十分舒适，于是逐步发展，工作越来越好，最后也带给家人更好的生活。

历经这种人生的际遇转变，使得我在做人处世上越来越严谨，就连从事彩绘工作也深受其影响。我不断地去除糟粕，将粗劣而没有价值的东西逐渐剔除掉，把精美的部分保留下来。这使我的彩绘作品日益精良，且彩绘功夫更加成熟，这是我非常乐见其成的，因为这也证明了我在这个行业会越来越好、越来越有成就。我从小的兴趣爱好就是绘画，

方良居彩绘作品，拍摄于厦门莲峰岩

方良居与兄弟共事彩绘，方良居供图

方良居收藏品，方良居供图

而且十七岁时就接触彩绘工艺，因此回归到彩绘领域时，我很快地就能够驾轻就熟。至今彩绘工作依然是我的主业，我在 2011 年成立了自己的工作室。虽然从事彩绘工作并没有固定的收入，但是我的工作室目前已经能够维持一年二十万左右的盈利。这点我倒是挺满意的，能够比较宽裕地满足家人的需求，生活幸福就好，家里也没有太花钱的地方。我个人业余喜欢收藏老佛像，老佛像也有很多需要重新彩绘的，如

此我一方面能满足个人的喜好，另一方面又能将彩绘加以灵活运用。

学艺至今，我对彩绘作品的好坏也有一些个人见解。我认为要评判一个人手艺的好坏，是没有具体评判标准的，只要一出手展现其功夫，那么好坏一眼就能分辨出来，也就是谚语所谓的"只要一出手，便知有没有"，这就是我多年的习艺心得，也是激励我自己的座右铭。

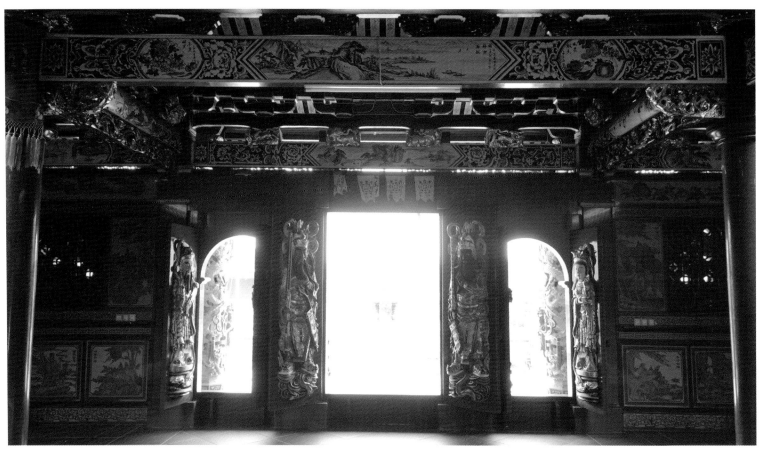

方良居彩绘作品，拍摄于厦门莲峰岩

技艺与工具

我所学习的门派较为新颖，几乎全部的工具与材料，都是到画材行购买的新式工具、现代颜料及其他材料，不曾制作过自己设计的工具，也没有传承下来自制的工具与材料。

我目前的彩绘技法也是从彩绘施作的基本工序开始，施作的过程，从地仗工法的披油灰、填补、磨平，到彩绘打底的工序，如绘图、放样、设色图刷等，这些彩绘施作的工序工法与其他同行大同小异。但是在我的彩绘中，我特别强调准确地把握水性和油性的交替运用，还有在用色方面，我所使用的色彩具有更强烈的对比。

彩绘所使用的图案题材方面，我认为古建彩绘是一种民间艺术，大概是从秦汉时期就开始逐渐发展，随着历史演变，已经涌现出更多的品种，彩绘题材内容越来越丰富，技法层次的等级也越来越高，构图也越来越严谨。因此在施作彩绘前，一定要先了解构图内容所依据的历史典故，并尽量如实呈现典故的原味，如此才能避免以讹传讹的现象，甚至有误导社会大众的事情发生。

我目前的彩绘技艺中最为满意的一手绝活，就是不论彩绘施作的面积有多大，我只要使用同

一支画笔，就可以从头到尾完成全部彩绘工作，并绘制出一幅完整又精彩的作品。

然而我自己所掌握的彩绘技艺当然仍旧有很大的发展空间，因此我目前仍然努力追求进步，因为好的技艺是需要通过大量的练习与淬炼，才能进一步提升的。

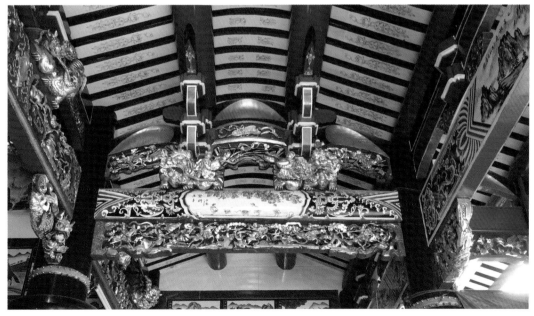

方良居彩绘作品，拍摄于厦门莲峰岩

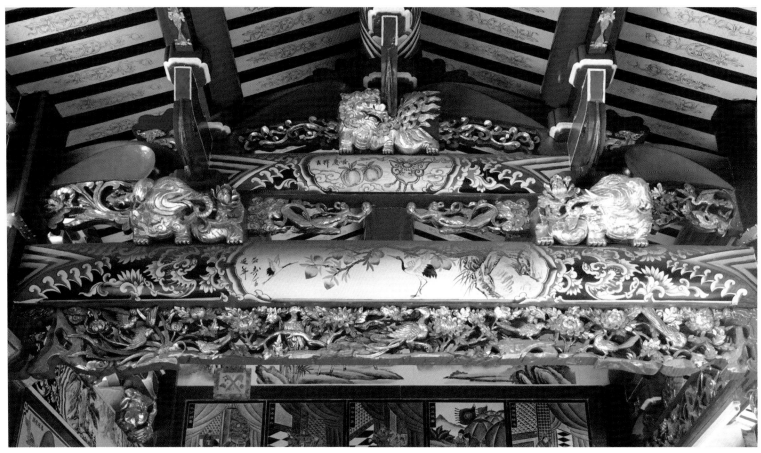

方良居彩绘作品，拍摄于厦门莲峰岩

方良居未完工的彩绘作品，拍摄于方良居工作室

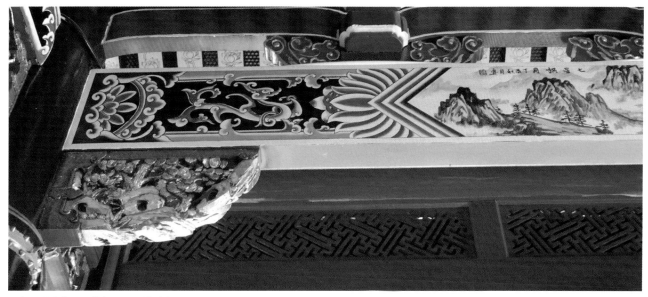

方良居彩绘作品，拍摄于厦门莲峰岩

方良居彩绘作品，拍摄于厦门

方良居参加展览的漆画

发展与创新

最初阶段，我所承做彩绘工程的规模并不是很大，最主要的原因是当时新社会与传统的文化断层了，直到 1980 年后才逐渐恢复，较鼎盛的时期要到 1990 年后，当时各村落的祠堂和宗庙才逐渐开始复兴，从那时起我的技艺才有比较好的发展。目前彩绘行业的发展形势，总体来说，最近几年的发展算是较好的了，总体水平也有较大的提升与发展。

尤其是这几年政府的推动，鼓励传统文化的发展，加上市场的需求，使得彩绘工程竞争更为激烈。虽然整体的水平有较大的提升，但也出现了良莠不齐的现象。甚至在整个彩

方良居指导女儿画图，拍摄于方良居家

绘行业发展中，已经相继出现很多负面的问题，如因削价竞争而产生滥竽充数者，或因成本不足偷工减料而导致质量不高、不均等诸多问题，而这些彩绘界的隐忧，对我的发展产生了巨大的影响。

因此，我为了将彩绘技艺好好地推广与发展，便积极地与企业或政府单位进行合作，终于在厦门地区受到政府的重视与青睐。目前我每年都会有作品被收录在政府出资、出版的书画作品集里，同时作品也被省艺术馆和区文化馆收藏。这是我感到非常自豪的地方，也是我目前在彩绘工作上努力推进的方向。

目前我最感到遗憾的是我多年从事彩绘，至今已在国内许多地方绘制过，但还没能有机会出国工作，将彩绘工艺推广到国外。另外，我虽然曾彩绘过很多的寺庙，但大都是新建的庙宇，也还没绘制过仿古的作品。因此，我每次在绘制新建的庙宇时，都是竭尽所能，并且都会寻求突破，我认为没有最成功的，只有更成功的创新作品。

然而我至今仍认为，仿古可以感悟古人的技艺手法，能够获得更多的领悟，也能体会与学习传统的古法，从而加以发扬光大。这样不但能对自己的彩绘作品产生相辅相成的功用，同时立基于传统更有助于提升自己的创新水平。虽然现

今产业化的蓬勃发展对传统手工技艺的冲击与影响很大，但是我认为手工技艺有其无法代替的价值，所以并不担心。而且我目前正在筹备一个寺庙彩绘的项目，每次的彩绘工程就是我的创作园地，艺术行业没有退休之说，哪怕老了我也会继续创作。我的创新方向现在已经发展到漆画，目前也在福建农民漆画创作基地做兼职，主要是以农民画和农民漆画创作为主，未来的计划是希望拿出更好的作品留给后人。

彩绘的传承方面，我的大女儿方佳颖，现在是高中生，十六岁，从小喜爱绘画，除了经常学习西画之外，也逐渐开始接触我的彩绘工艺，她希望将来长大之后能够传承我的彩绘技艺。此外，我现阶段也收了一位徒弟，名叫沈文德，年约三十八岁，跟在我身边学习已有两年之久，目前做彩绘的二手工作。我个人认为，传承彩绘这门技艺，不仅品性要好，还要肯吃苦、能静心，对这门工艺有坚定的兴趣，如此才能持续地传承下去，并且要能不断地创新与发展，才能青出于蓝而胜于蓝。

方良居与女儿，拍摄于方良居家

沈海鹏家族成员，沈海鹏供图

四、沈海鹏："敏锐又快速，与生俱来的本领。"

【人物名片】

沈海鹏，1989年生，厦门人，专业彩绘手艺人，为厦门沈氏彩绘家族中目前最年轻的传人，个人专长彩绘、漆艺。

沈海鹏，拍摄于沈海鹏家

口述人：沈海鹏

时间：2020年2月20日

地点：沈海鹏家中

学艺经历

我自幼跟随祖父沈承计学习漆工艺，十八岁时才逐渐开始接触建筑彩绘，但是在学习彩绘期间，仍持续地系统地学习漆工艺，现在和叔叔一起从事寺庙彩绘的工作。

我们家在"文革"前就是做彩绘的，在厦门一带早已打响名号，本地古建筑的彩绘几乎有九成以上是我们沈氏彩绘所做。"文革"期间，所有彩绘工作全部停止，直到"文革"后，我们才逐渐恢复寺庙彩绘的工作。我们沈氏彩绘的家传是：第一代沈承计（祖父）—第二代沈强民（大伯）、沈强国（二伯）、沈强家（父亲）、陈清江（表叔）—第三代沈海鹏。

目前我们沈氏彩绘家族事业的团队，主要是由陈清江表叔负责，陈清江称呼我爷爷沈承计为姨丈，与我们有姻亲关系，他从事彩绘工艺至今从没间断过，早期也是先从家具漆艺彩绘开始起家。

我的学艺过程也是先从漆艺彩绘开始着手。在学习漆工艺的过程中，我能够敏锐又快速地在制作环境中掌握到漆的温度和湿度，这可能是我与生俱来的本领。我最擅长千层漆磨湿制作，在学习的过程

沈海鹏施工中，拍摄于沈海鹏工作室

自制工具，拍摄于沈海鹏工作室

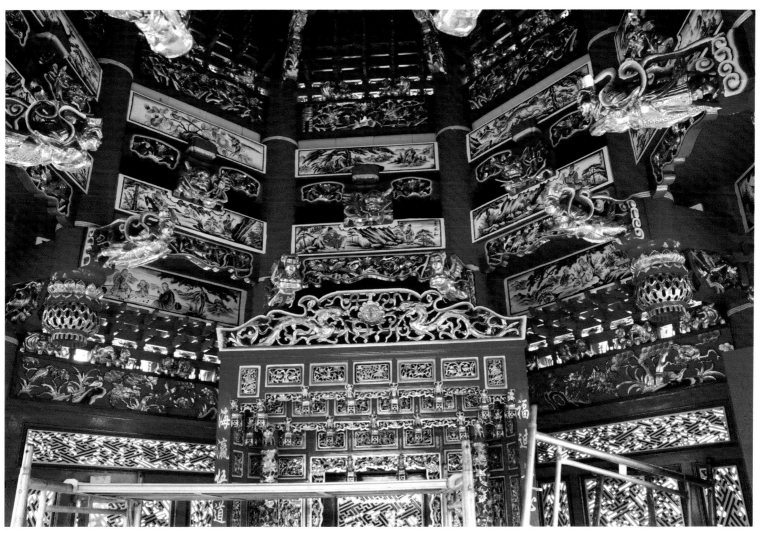

沈海鹏与家族成员共同绘制的彩绘作品，拍摄于厦门福海院

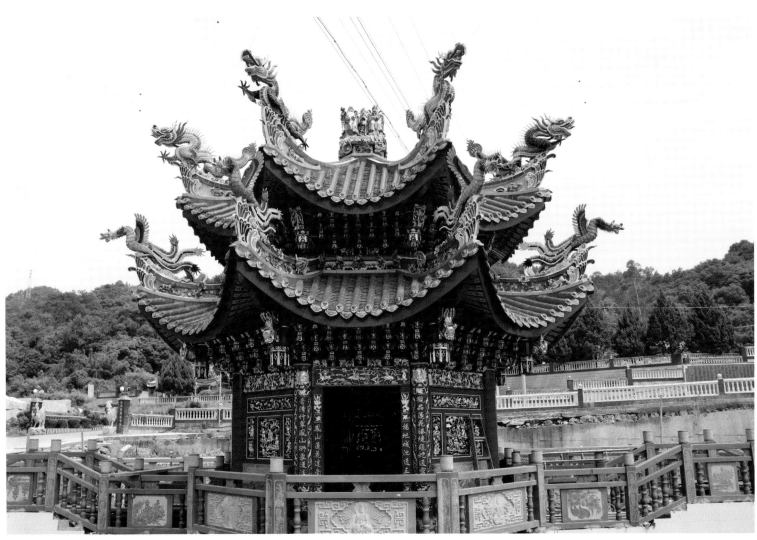

沈海鹏与家族成员共同绘制的彩绘作品，拍摄于厦门福海院

中，最难忘的是从刚开始被漆咬到不怕漆的艰辛过程，但是我努力克服了这个难关。

我至今还在学艺中，在彩绘的技艺方面，我认为彩绘中的人物画是最难的部分。因为绘制人物的各种姿态必须生动活泼，面部上的表情又要画得栩栩如生，这是一项最大的挑战。动物画、花鸟画和吉祥图案在造型上就比较好掌控，而且只要画得像或相近即可，这是我目前的习艺心得。

技艺与工具

我父亲早期是使用大漆来作画，现在表叔陈清汪则以油画颜料为主。我父亲的彩绘技法中有以铜线或铜丝镶嵌的做法，这技法是以大漆加桐油和面粉制作而成，在二十年前还有使用这种技法，但现在这种技法已经较少使用。这种技法大多在门神画上使用，尤其是在盔甲、鞋子、彩带等线条部位使用最多也最频繁。门神的盔甲部分的表面以贴金为主，脸部和手部则以上彩为主。

我们的彩绘施作过程，速度通常相当迅速，一座寺庙的彩绘工作，最快两个月的时间就可以完成。之所以会有这样的速度，都是长年的经验积累，培养了纯熟干练的施作技法。同时因为现代化的影响，在这种事事讲求快速的时代里，如果工期过长就会被逐渐地淘汰掉，尤其是有些彩绘工程收费又不高，入不敷出，只能以较简易的方式去施作。因此，我们只好以彩绘工程的金额高低来衡量施作的精细度和取决题材内容。换句话说，彩绘工程费较低者，构图较为简单，工程进度就比较快。相反地，彩绘工程费较高者，施作过程的工序工法就不得马虎，彩绘的构图与纹样也就较为丰富，进度自然就比较慢。

沈海鹏彩绘线稿

沈海鹏父亲的彩绘作品，拍摄于厦门广惠堂

发展与创新

我虽然在我们沈氏彩绘家族中是新手，但已经参与过很多彩绘工作，曾经彩绘过的寺庙有些是旧庙，因此也接触过仿古的彩绘技法。

但旧庙已经越来越少做了，现在大多是新庙。我的彩绘项目也已经扩展到梁枋画和壁画，这些部位的作品都是彩绘中最精华之处，对我来说也是一种挑战与成长。

目前我的发展方向，是以配合表叔陈清江的工程为主。我们沈氏彩绘承接业务是以统包为主，然后家族分工，包含彩绘、木雕、土水方面的施作都有。

现如今我们的团队主要是以沈氏家族的成员为主，如有需要更多助力时，也大多是和我们搭配很久，现在还在从事彩绘的老师傅，所以目前还没有收徒弟或加入其他成员。我们沈氏彩绘家族事业，工作范围以福建一带为主，并无在海外工作过，这点我也感觉到非常可惜。找现在努力学习，期待日后能有机会将此彩绘技艺发扬光大，甚至将它推广到海外。

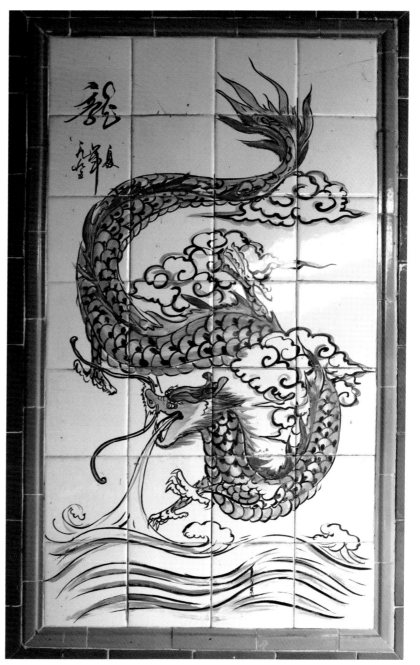

沈海鹏与家族成员共同绘制的彩绘作品，拍摄于厦门

沈海鹏与家族成员共同绘制的彩绘作品，拍摄于厦门

沈海鹏与家族成员共同绘制的彩绘作品，拍摄于厦门

第三章　潮汕传统彩绘艺术

第一节　潮汕传统彩绘概述

一、潮汕传统彩绘艺术的源流

潮汕指的是今天的潮州、汕头、揭阳三个地级市，原属闽地，后归属广东。潮汕的艺术文化发展得很早，根据考古研究应始自新石器时代，饶宗颐先生《从浮滨遗物论其周遭史地与南海国的问题》一文中也提到："（遗物纹样标志）似乎表示浮滨在殷周之际曾经是属于越族的一个王国……越之后代在汉初复有南武侯织……赵佗为南越王时，汉封织为南海王……南海王国大约建在汀、潮、漳之间。"[1]又有学者认为"浮滨类型的文化遗物，花纹装饰以绳子般的平衡紧密的条纹为主要特色……也有变体曲折纹、间断蓝纹……这类遗物还与曲折纹、云雷共存……显然是受到中原青铜文化的影响"。[2]由此可知，商周时期，潮汕已有一些纹样类型，其图纹特色是以绳纹、网纹为主，之后发展成云纹、雷纹、夔纹、几何纹、圆螺纹、鱼鳞纹等，这些图纹有些是受中原文化影响，有些则是潮汕本土文化孕育而成。[3]

潮汕原属古越国，其本地土著属古越人的一个分支，原与中原地区隔绝，秦朝平定南越之后，潮汕即隶属南海郡管辖。潮汕在历史上有几次大移民，中原人陆续南迁入闽，再由闽入潮，也为潮汕带来了先进的中原文化。隋唐时期，经历了陈政、陈元光的平乱与开垦；唐元和十四年，被贬谪到潮州的刺史韩愈，除了重视文化教育之外，还积极地促进经济发展，引进了生产技术，并加强开发与建设，使得潮汕迅速蓬勃发展起来，在房屋营造及建筑技术等方面都具有很高的水平，我们从潮州现存最早的寺庙开元寺（唐代兴建）来看，其建筑之雄伟及装饰之精美，即可得知。由于潮汕地处"省尾国角"，社会生活稳定，少有战乱，有许多典型的中原古老形制建筑在这里得以保留和发展，如"下山虎""三壁连""四点金""五间过""驷马拖车""百鸟朝凤"等生动多样的建筑形式，被很多专家认为其源头大多可追溯至唐宋，是古代世家大族居住的"府第式"民居体系在潮汕的迁延。[4]至今潮汕乡村仍保留着唐宋世家聚族而居的传统，它们大多以宗祠为中心，并围绕宗祠展开其他次要的建筑，如此相连形成

①黄挺.饶宗颐潮汕地方史论集[M].汕头：汕头大学出版社，1996.
②陈历明.潮汕考古文集[M].汕头：汕头大学出版社，1993.
③郑红.潮州传统建筑木构彩画研究[D].广州：华南理工大学，2012.
④林凯龙.潮汕老厝：四海潮人的心灵故乡[M].北京：生活·读书·新知三联书店，2013.

外部封闭而内部敞开的宏伟建筑群体，其规模往往十分巨大，"从历史学和考古学的角度来看，这种建筑形式乃中原建筑古老形制之遗存"。[①]可惜当时之彩绘作品，早已荡然无存。

宋元之际，潮汕又迎来移民高潮，此次的移民潮更加强了潮汕的开发与建设，使得潮汕充满了中原文化的底蕴。宋元以后，潮州府范围内一些达官贵族兴起了立祠之风。"明代中叶以后……潮州建筑在以往建筑发展成熟的基础上，结合特点日益鲜明的其他当地文化，走向具有自我特色的成熟风格与系统做法……如本体的装饰工艺特点等"。[②]由此可知，明朝中叶以后，潮汕的传统建筑彩绘艺术，除了根植于以往的基础之外，其地域性特色也已日渐成形。如现存被视为潮州明代官式彩绘的代表作——潮阳赵嗣助故居亦称赵氏宗祠，经专家考证为明嘉靖至万历年间的珍贵遗物，其彩绘的图纹和用色较为简单，但彩绘的构图与纹样设计与民居不同，在脊檩所施作的包袱彩绘，也与江南包袱锦明显不同，包袱未见铺锦地，只在包袱边框绘画纹样，包袱长度占脊檩长的1/4左右，正中红地绘制金爻先天八卦，对称梁架二木载绘画裙包袱彩绘，大木载画肚两侧边框使用同系列纹样，黑底金凤凰纹样配金线，外侧金锦纹；藻头部分使用黑底精美黄色万字不断边框，内为寿字纹样。由此可见，此时期的包袱彩绘较为简洁疏朗，但不失细部精美。[③]

清朝时期，于康熙二十三年（1684年）复界之后，潮汕人回迁置地，重建家园。然因人口过剩、劳力过多，造成大批潮汕人漂洋过海，到南洋等地谋生，俗称"过番"当"番客"。这些潮汕人对外贸易、开拓基业，又给潮汕带来另一波的建筑高潮。有研究指出"康熙二十三年（1684年）放松海禁，潮州府县方志人物传里，由儒而商和由商而儒的记录，经常出现。民间随处可见的大夫第、儒林第一类建筑，大多是商人所为……商人的特点是逐利，喜富惧贫……即便环境陌生险恶，也不让商人后退"。[④]同时"这一时期潮汕民间多神崇拜兴盛，神庙建筑几近泛滥，建筑富丽堂皇。著名的建筑有揭阳城隍庙、北门关帝庙、南澳天后宫、澄海樟林妈祖新宫、汕头光华埠娘妈宫、潮安浮洋庵后村玄帝庙等"。[⑤]由此可知，这些富商豪绅对潮汕地区传统建筑的贡献颇大。而此时的建筑除了规模较为宏大之外，还非常注重装饰，各种技艺有了进一步的发展，出现了很多精品。我们从遗存的康熙年间澄海的莲下镇许氏家庙的后厅梁架彩绘来看，其施作极为精美，装饰得富丽堂皇，在以往发展的基础上融合了当地文化，奠定了潮汕彩绘的本土形式样貌。[⑥]

到清代中叶，潮汕彩绘艺术的区域性风格才发展成熟。在潮汕，直到清乾隆时期才开始有雕梁画栋的寺庙出现。此时由于经济繁荣，攀比之风极盛，乾隆盛世所遗留的彩绘作品处处呈现出金碧辉煌、高贵华丽之风，而其构图、纹样及色彩都已明显形成区域性风格与特色，潮汕彩绘艺术的完整体系至此才真正形成。[⑦]在潮州商人所建的宗祠或民居中，其传统建筑彩绘的表现手法也极为精致细腻，为彩绘艺术提

①蔡海松.潮汕民居[M].广州：暨南大学出版社，2012.
②李哲扬.潮州传统建筑大木构架[M].广州：广东人民出版社，2009.
③郑红.潮州传统建筑木构彩画研究[D].广州：华南理工大学，2012.
④黄挺.潮商文化[M].北京：华文出版社，2008.
⑤陈泽泓.潮汕文化概说[M].广州：广东人民出版社，2001.
⑥郑红.潮州传统建筑木构彩画研究[D].广州：华南理工大学，2012.
⑦郑红.潮州传统建筑木构彩画研究[D].广州：华南理工大学，2012.

供了极大的发展空间。这是由于潮人传统宗族伦理价值观日渐受到潮商敢于冒险进取的性格影响，在"富好行其德"及"义利并举"等观念之下，整体建筑及装饰出现了"僭越"的行为，于是在装饰上显得极为富丽堂皇。乾隆《潮州府志》就有记载："三阳及澄饶普惠七邑，闾阎饶裕，虽市镇也多鸟革翚飞。家有千金，必构书斋，雕梁画栋，缀以池台竹树。"[1]到了清嘉庆时期，潮汕商人更是极尽奢华之风，《澄海县志》中曾描述"望族喜营屋宇，雕梁画栋，池台竹树，必极工巧。大宗小宗，竞建祠堂，争夸壮丽，不惜货费"，同时俗语有"潮州厝，皇宫起"的描述，由此可见当时修建民居、祠堂之盛况，也充分描绘出其建筑装饰之华丽景象。到了咸丰九年（1859年），由于汕头的开埠通商促进了经济繁荣，不少华侨返乡建设，为潮汕建筑又掀起一波高潮。此时的潮汕建筑不论是寺庙、祠堂或豪宅，都大量采用嵌瓷、彩绘、灰塑、石刻、木雕等工艺，而其精雕细琢、精致细腻的工艺技法，也是潮派建筑美学特色的最佳体现。[2]

民国时期，潮汕建筑彩绘艺术达到鼎盛，在现存潮汕的古建筑中，传统彩绘数量最多、保存最完整的，就是此时期所遗留下来的。这也要归功于海外潮人落叶归根返回故里，对潮汕建筑彩绘的贡献。尤其是自东南亚回归的潮侨，还将东南亚风格融入中国传统彩绘之中，形成了一种新形式的彩绘表现，如潮安庵埠镇文里村王氏大宗祠后堂脊檩彩绘即是。到了新中国成立初期，潮汕地区的彩绘经历了破坏期，彩绘匠师们也纷纷改行，导致彩绘技艺濒临失传之境。20世纪80年代以后，潮汕彩绘重获生机，地方匠师们参考古老彩绘遗迹模仿重作，然其所演绎出来的彩绘作品，已大都失去了潮汕原有彩绘的神韵，但他们仍努力寻回其本土风格与特色。此外，另一股时代潮流的变革之风，也渗入潮汕传统彩绘之中，受欢迎的新文化元素被彩绘匠师们加以运用，如揭阳天后宫的画心，就出现了当代时兴的熊猫、桂林山水等题材。[3]

二、潮汕传统彩绘建筑类型

潮汕的彩绘受闽地的影响颇深，其彩绘表现手法与工艺特色与漳、泉一带非常类似。这一是因为闽潮之间"地缘接壤，语言同系，使两地的民情风俗与生活习惯十分接近……两地的文化艺术，也有不少相通与相近之处"。[4]二是由于历代"由闽入潮者，有不少在潮任官之后定居下来……不仅有较高的文化素养，有一定的经济实力，而且他们把中原与闽地的文化技术移植到潮州，这对于促进潮汕的社会文明和生产进步，无疑是十分重要的"。[5]而潮汕的传统建筑体系，在中原文化的熏陶之下，建筑类型、布局与构架装饰的设计基本上还是沿用我国传统建筑之设计理念，尤其宫殿或宗教建筑更是直接移植而来，传统彩绘艺术也大都相似。明末清初之际，潮汕的传统彩绘，由早期泛神崇拜的本土文化，融入

①中共潮州市潮安区委.潮派建筑与道德文化[M].广州：花城出版社，2017.
②中共潮州市潮安区委.潮派建筑与道德文化[M].广州：花城出版社，2017.
③郑红.潮州传统建筑木构彩画研究[D].广州：华南理工大学，2012.
④吴奎信.潮汕与闽南具有血缘相连、地缘相接、业缘相类的文化特色[C]//潮汕历史文化研究中心.闽南文化与潮汕文化比较研讨会论文集.汕头：潮汕历史文化研究中心，2005.
⑤吴奎信.潮汕与闽南具有血缘相连、地缘相接、业缘相类的文化特色[C]//潮汕历史文化研究中心.闽南文化与潮汕文化比较研讨会论文集.汕头：潮汕历史文化研究中心，2005.

中原文化的儒、道、释理念，再加上外来文化的影响，于是逐渐演化出鲜明的地域化特征。因此，在潮汕的传统建筑装饰上，其表现手法与内容不仅保留了一整套古代彩绘的类型和制度，还展现出潮汕地域民俗文化的精华，并且融入了大量外来文化的设计元素，使得潮汕这种较为自由和活泼的彩绘风格，与北方制度化的官式彩绘又有所不同，而这正是潮汕彩绘地域性特征之所在。①以下就潮汕的寺庙、祠堂、民居等建筑类型，略述其传统彩绘的表现手法。

潮汕的寺庙建筑，可概分为官式寺庙和民间庙宇两大类。官式寺庙建筑较为大型，如开元寺、城隍庙、关帝庙、文昌祠、文庙等。这些寺庙的兴建目的，大都是为了恢复汉文化及发挥社会功能，尤其在清朝时期，各地寺庙的兴建更是达到高峰。②民间庙宇的类别众多，包括祭祀古圣先贤或祖先的祠庙、最初祭祀地方巫师或恶鬼的小庙、路边祭坛及山岩小庙等，由此演变而成的庙宇如老爷宫、先贤祠和一些岩寺等。潮汕官式寺庙的彩绘皆具有强烈的阶级性，因此其彩绘的类型、用色和图纹等都要和该寺庙主祀神的身份、位阶，以及所属建筑的等级对应配制。其彩绘之形式与装饰大致沿袭北方官式彩绘的特征，有些制式规定不容自由创作，潮州工匠将之泛称为"大画"。而民间庙宇上的彩绘，因其种类繁多，很难划分阶级之高低，尤其是有许多民间庙宇是由远古简陋岩寺、村坛或家祠演化而成，因此其彩绘形式与内容，较为丰富多样，在用色及构图上，带有明显而强烈的地域风格。③

由于潮汕地处偏远，统治者对建筑等级与彩绘工艺之监控比较松懈。因此，不论是官式寺庙彩绘，还是民间庙宇上的彩绘，除了具有北方官式彩绘，如旋子彩绘、和玺彩绘之特色外，还融入了本地彩绘师傅的创意与改造，融合了潮汕原有的本土纹样，出现了变相的北方官式彩绘形式，这也是潮汕寺庙彩绘的重要特征之一。

此外，寺庙传统彩绘最重要的装饰之处是正殿或大雄宝殿，这两处的彩绘主导着整个空间的彩绘风格。同时，寺庙各进之中轴线的脊檩图纹也彰显出不同的等级与秩序，并在不同等级与方位的建筑空间搭配不同的彩绘类型与图纹。这种空间的规划与彩绘的不同，遵循的是中国人阶级尊卑、长幼有序的礼制规范。④

宋元以后，潮州一些有官位的贵族开始建立祠堂，祭祀祖先。直到明中叶以后，朝廷才准许平民修建祠堂，于是潮人建祠之风便开始兴盛起来，出现"聚族而居，族必有祠"的盛况。⑤在清乾隆《潮州府志》上也有记载"望族营造屋庐，必建立家庙"，及"大宗小宗，竞建祠堂，争夸壮丽，不惜赀费"。潮人视祠堂为一个宗族的精神核心所在，也是代表宗族权力的神圣场所。为了报答祖德宗功、延续宗族荣光，更为了传承血脉、敦睦族谊，潮人在建造宗祠家庙时，可说是倾尽宗族最大的人力、物力和财力，使之成为汇聚建筑艺术与各种民间工艺精华的"殿堂"，以彰显其宗族之社会地位与权威。⑥潮汕的祠堂建筑，无论是整体布局、木架结构，还是彩绘的主题、图案、用色和纹样等，也都遵循着中国传

①林凯龙.潮汕老屋：四海潮人的心灵故乡 [M].北京：生活·读书·新知三联书店，2013.
②段玉明.中国寺庙文化 [M].上海：上海人民出版社，1994.
③郑红.潮州传统建筑木构彩画研究 [D].广州：华南理工大学，2012.
④郑红.潮州传统建筑木构彩画研究 [D].广州：华南理工大学，2012.
⑤中共潮州市潮安区委.潮派建筑与道德文化 [M].广州：花城出版社，2017.
⑥中共潮州市潮安区委.潮派建筑与道德文化 [M].广州：花城出版社，2017.

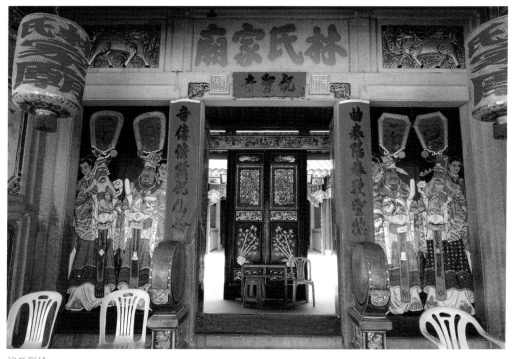

祠堂彩绘

构件上表现出其空间意义与象征含义。因此，潮汕民居彩绘的要素及其组合规律，如构图、纹样、兽迹、边框和色彩，以及不同等级、空间所呈现的不同规律组合，可说是潮汕彩绘体系里最基本、最朴实的形态，实为早期潮汕彩绘之基本形式与特征。由于明清时期，潮汕的经济发展快速，使得潮汕民居的建筑彩绘艺术在这段历史时期形成了一个完整的体系，有些现在仍遗存在潮汕的古镇古乡的民居建筑上。①

潮汕民居的彩绘特点，在早期深受传统观念及信仰习俗影响，人们非常相信命理，因此在民居彩绘

统的观念与体制，如社会地位阶级之分，族中长幼尊卑之体系，都明显地体现在不同的空间秩序中，其彩绘图案、纹样也各有不同。早期的潮汕彩绘匠师们，大都秉持着将本土技法去融合官式正统彩绘工艺，因而演变出一种与官方彩绘形式完全大异其趣的本土彩绘特色，使得潮汕的祠堂彩绘尚能保有其强烈的区域性彩绘特色。

至于民居的彩绘，自古以来就有明义的限制，尤其到了清代，对彩绘所制定的等级规范更加严格。潮汕的彩绘匠师们对于民居的彩绘施作，依然以空间作为决定彩绘的最根本元素，使彩绘与所属空间结合为整体，呈现其社会地位及装饰功能，并在建筑设计中组成一套完整的体系，在所依附的

所采用的色彩或图案纹样上，都会符合自身社会地位及对生活的祈愿。其彩绘施作之处大多在厅堂的脊檩及子孙梁上，构图和纹样，早期普遍较为简单，并且不使用龙凤纹样，各厅脊檩的彩绘组合以八卦系列纹样为主，并遵循空间等级来布置，少色彩也少用金，整体风格朴实优雅，只有少数府邸官厅或乡绅富豪的住宅才会在梁架上绘制较复杂的彩绘图案，但整体彩绘是以高雅精致为主。虽然潮汕的彩绘匠师们在图纹或用色上有所僭越，但整体建筑彩绘大都还是遵守官方的规范。然而随着时代潮流的变迁和潮人衣锦还乡、光宗耀祖的观念，潮汕人对建筑装饰非常注重，于是后来衍生出"京都帝王府，潮州百姓家"的民居特色。尤其是潮汕匠师们

①郑红.潮州传统建筑木构彩画研究[D].广州：华南理工大学，2012.

将传统建筑装饰工艺与潮州特有的传统工艺，如传统彩绘、金漆木雕、嵌瓷艺术、贝灰塑、石雕及书法绘画艺术等加以融合搭配，使得潮州民居具有金碧辉煌而不庸俗、精致细腻而藏雅韵的鲜明特点。①

三、潮汕传统彩绘艺术的特色

从现存遗迹看，潮汕的建筑彩绘装饰，由中原传入的传统建筑彩绘形式与特色有许多得到保留和发展。潮汕的建筑彩绘，主要是分布在两大区域：韩江流域和榕江、练江流域，因区域的不同而有明显的区分，其彩绘形式可概括成包袱彩绘、绑锦彩绘、通景彩绘三大类。

包袱彩绘又称包巾彩绘，是潮汕最早、最普遍的彩绘形式，至今在韩江流域一带尚能一窥其传统风格。其主要原因是韩江中游流域为古代潮州地区的政治中心，经济富庶、生活安康，当地彩绘匠师鲜少离乡外出工作，因此留守在潮州府城及其附近工作，所施作的传统彩绘依旧延续其传承而来的古代包袱形式。此包袱彩绘最大的特征，是在脊檩绘制上裹三角形包袱，包裹着脊檩形成包袱状，或在梁架上绘制三角形或椭圆形小型下搭包袱，并在包袱中绘制八卦等主题的图案，因而得名。直至近代包袱彩绘仍为韩江流域所普遍采用，而一些外来的彩绘形式在早期则较少出现。然韩江流域之包袱彩绘与江南之包袱彩绘有所差异。江南包袱彩绘是以锦缎图纹裹于脊檩或梁架上，因此称之为包袱锦

彩绘。而潮汕包袱彩绘是以构图线或花联将包袱联系成网状，并将两端固定于脊檩或梁架上，形成一个包袱状，故称为包袱彩绘。②

绑锦彩绘形式普遍流行于榕江、练江流域一带，其特征是在脊檩或梁架上的中间绘制八卦等主题图纹，并在主题图案的尾端绘制飘带或如意状图案，以呈现绑结的形式，同时在画肚间以吞头与花联作连接，使之环环相扣，再固定于两侧，使整体彩绘形式状似将锦布束绑在脊檩或梁架上，因而得名。榕江流域之彩绘装饰呈现较多文人气息，多采用植物花卉，图纹较为具象，早期彩绘构图有简单的包袱彩绘，或包袱彩绘边框，现在在清初时期的遗构中还保存着为数不少的包袱形式。但随着时代的变迁，彩绘形式也随之演变，同时由于彩绘匠师们的融合与创作，此区域的彩绘形式不仅从包袱彩绘逐渐转化成绑锦彩绘，而且从最初的单层绑锦发展成多层绑锦，更出现了包袱中有绑锦彩绘的构图方式，甚至逐渐突破了包袱的边框，这种彩绘形式的蜕变，也自成体系地成为近代练江、榕江流域一带的彩绘主流。③由此可知，潮汕无论是包袱彩绘或绑锦彩绘，其工艺技法均已臻成熟。

通景彩绘的最大特点是整条构件没有藻头、图框作为隔断，其题材包括双龙、双凤、双龙夺宝、龙凤呈祥、双凤朝牡丹等，一般用于宫庙、佛寺之脊檩、楣、柱、梁枋等处。其特色是绘制龙身缠绕着脊檩，或在脊檩或檩条上使用龙、凤的图案或纹样，现今揭阳渔湖翰林府的脊檩龙纹彩绘遗存是较早的作品。④

①中共潮州市潮安区委.潮派建筑与道德文化[M].广州：花城出版社，2017.
②郑红.潮州传统建筑木构彩画研究[D].广州：华南理工大学，2012.
③郑红.潮州传统建筑木构彩画研究[D].广州：华南理工大学，2012.
④郑红.潮州传统建筑木构彩画研究[D].广州：华南理工大学，2012.

四、潮汕传统彩绘艺术的工艺特点

潮汕传统彩绘的主要特点如下。

1.金漆彩绘,俗称"鎏金画",是源于中原地区油彩画的一种彩绘工艺,最初是唐代时先传播到闽南地区,当时技法较为简单,经过不断融合与创新之后,到明代时工艺已臻成熟,逐渐形成闽南地区的彩绘特色。明末清初时期,潮汕经济发展快速,为满足潮汕商人崇尚奢华之风,这种彩绘工艺由闽地传入潮汕,促成了中国传统漆艺融合潮州金漆工艺的新风格,于是发展出潮汕特有的精致细腻而又华丽庄重的潮州金漆彩绘。这种做工精细的金漆彩绘,便成为潮汕传统建筑不可或缺的装饰艺术之一,在传统民居、祠堂及寺庙等建筑中,被广泛运用。其做法是采用金、银粉在黑漆板上作画,而用金量的多寡与各类建筑彩绘的等级息息相关,并大都展现在脊檩、梁枋和门楣等处,整体彩绘呈现出庄重而华丽的质感,其艺术风格不仅具有传承及审美的价值,更具有广泛的实用性,各类题材都能入画,极尽金碧辉煌、精致细腻之能事。潮汕金漆彩绘的装饰风格,既保留古代彩绘类型和制度,又常受到流行画风的影响,表现出一种较为自由和活泼的风格。同时它也具有光彩夺目、久不褪色的特点,为潮汕创造出独树一帜的建筑彩绘艺术,也形成了潮汕独特的地方色彩。[①]

2.彩绘形式的区域特征。潮汕彩绘在藻头、边框、地纹、花联、分隔线和连接线上使用各不相同的纹样,彰显出彩绘的不同形式与区域特征。如由网状的边框和分隔线形成了包袱彩绘的形式;由边框与连接线的环环相扣形成了绑锦彩绘的样式。近年来,潮汕的彩绘匠师将这些边框分隔线和连接线加以设计和改造,形成了不同组合的构图,同时他们也将包袱彩绘和绑锦彩绘两种不同形式的构图特征加以混合,形成了一种混合式的构图类型,这种混合式的彩绘形式逐渐形成风气,由偏远地区逐渐向外扩展开来。[②]

3.用色特征。潮汕地域的彩绘用色大都以红色为主,属冷色系的蓝绿色调比较少用,其设色原则会根据空间或环境因素而有所变化,如在室内光线不够之处,会采用色彩鲜艳的颜色,在不同空间使用不同色调相互搭配,而不同构件的色彩配置也有所不同。潮汕地域内不同区域的用色特点还有所差异。如韩江流域的民居彩绘中,在梁架上喜用木色或褐色,楹檩喜用红色或木纹色,桷板则以绿色为主。榕江流域一带,楹檩与桷板之用色与韩江流域大致相同,但其楹檩喜用红色而没有木纹色。至于练江流域一带,楹檩喜好红色,但桷板却喜用紫色。因此,潮汕的脊檩与楹木用色,虽也有原木色之使用,但大都喜好使用红色。[③]至于室内梁枋彩绘,则按部位的不同而有不同的施彩,彩绘题材不限,手法各异,尤其是韩江流域地区的彩绘用色是以五色为主,用色大胆、注重对比,并经常将五彩缤纷的颜色再搭配"贴古板金",或黑地泥金漆画,使整体色调鲜艳明亮、金碧辉煌,呈现出华丽高贵的景象。[④]

①林凯龙.潮汕老厝:四海潮人的心灵故乡[M].北京:生活·读书·新知三联书店,2013.
②郑红.潮州传统建筑木构彩画研究[D].广州:华南理工大学,2012.
③郑红.潮州传统建筑木构彩画研究[D].广州:华南理工大学,2012.
④中共潮州市潮安区委.潮派建筑与道德文化[M].广州:花城出版社,2017.

第二节　潮汕传统彩绘口述史

潮汕从事彩绘的工作者一般称为"画工"，从工作性质和内容上看，潮汕画工有着各不相同的身份，依据他们的分工制度可归纳为退漆画工、桐油画工和粉彩画工。所谓的退漆画工，又称推漆画工，其工作内容分为两个不同的阶段：一是彩绘的前期工序，将漆料退去；二是彩绘的后期工法，以手掌磨漆面，将其推平整、光亮为止。退漆画工主要承揽的工作包括大漆修缮、施作大漆、地仗处理、油饰工艺及大漆图纹等。所谓的桐油画工，主要工作内容是负责在木构件上全面施加桐油、刷染，在藻头等重要部位绘制图案纹样并上彩，同时还负责在枋心作画，绘画题材包括山水、花鸟、人物、祥物等。所谓的粉彩画工，是指擅长绘制壁画的画工，从墙身打底至整个壁画完成，广府人和潮州人大多交给粉彩画工负责彩绘。就这些画工所从事的内容加以分析，退（推）漆画工与台湾所谓的彩绘地仗层之油漆匠师相似；而桐油画工则与台湾彩绘匠师中的彩绘师与画师的工作性质一样；至于粉彩画工的工作性质，则与台湾彩绘画师类似。在潮汕，上述三种彩绘画工都各有工班组别，每班组别最少有一位技术高明的师傅，带领一至两名学徒或助手，才能如期顺利地完成彩绘作品。其实，彩绘工作都需要有团队的努力才能共同达成目标，可见，彩绘匠师的传承与培养是何等重要。在访谈过程中，我们发现在彩绘界也有具备彩与绘两种工艺的通才，如在潮汕彩绘匠师的访谈中，我们发现潮安辜才栩由于家传的关系，再加上自己努力学习，其工作内容已涵盖退（推）漆画工、桐油画工和粉彩画工的全部范畴，在潮汕的彩绘界，实属难能可贵，称得上是潮汕彩绘界的佼佼者。

一、辜才栩："光彩夺人，永不褪色。"

【人物名片】

辜才栩，1948年生，潮安人，彩绘世家第四代传人，个人专长为油漆、彩绘、金漆画、鎏金画。

辜才栩，拍摄于辜才栩工作室

口述人：辜才栩

时间：2018 年 1 月 16 日

地点：辜才栩工作室

学艺经历

我从小就跟随父亲学习彩绘技艺，这门技艺是我们家的家族事业，我已经是第四代的传人。我从事建筑彩绘的工作，至今已有四十多年，这一路走来，并未中断过。目前有两个

辜才栩彩绘颜料与工具，拍摄于辜才栩工作室

徒弟，旗下工班有七至十八人。

我从小就学习彩绘的基本功，当年父亲承包到彩绘工作之后，我们都要自己买生桐油回来，煮成熟桐油之后备用，这是彩绘必备的油料，也是我学习彩绘的第一个基本功。我们潮州早期有出产过桐油，但质量不是很好，因

辜才栩自制工具，拍摄于辜才栩工作室

此我们彩绘所用的桐油，大都是从外地购买回来的。买回来之后，父亲就会教我如何煮桐油。煮的时候要非常小心，不能让它焦掉，如果煮焦掉，整锅桐油就不能用了。除了学习煮桐油的方法之外，对于油料的调制和漆料的调配，也都是我从小就需要学习的功课。彩绘所用的颜料必须借助桐油等油料，或是以大漆为主的漆料调制而成。用料不同，操作技术就有所差异，尤其是油与漆的性质有很大的不同，所调制出来的颜料也不同，色差也很大。桐油的兼容性比较大，有很多漆料不可使用的色粉，都可以用在桐油中调色，只要色粉够细，又不溶于水的都可以。但是天然的生漆就有比较多的限制，比较适合调和的颜料包括金、银等金属类，染料或比较耐酸的才可以，因此，能够成为大漆彩画的颜料很少。不管是由桐油还是由大漆调制的彩绘颜料，父亲都要求我一定要自己学会调配才行。在学习调制颜料之外，我也需要学习一些彩绘技法。由于潮州的古建筑遗迹中有很多都是金漆画、鎏金画，因此我除了学习油漆、彩绘之外，还要努力学

辜才栩彩绘作品，拍摄于辜才栩工作室

习金漆画和鎏金画方面的技艺。

技艺与工具

我的彩绘技法涵盖的内容很广，对彩绘地仗层的处理、油料漆料的调配等彩绘基本功，以及金漆画和鎏金画各方面都有涉猎。

彩绘地仗层的工序工法是：清理、填补、磨平、打底、披麻（或不披麻）、打磨、生桐油钻生、熟桐油底油，以及熟桐油刷饰。在这些工序中还包括木材去水、去油处理和血料的填缝。在潮州地区早期填补缝隙的方法都是用猪血料，制作方法是先将猪血过滤，再添加石灰粉和生桐油搅拌而制成，对凝结物料起着巨大功用。但现在国家已规定新鲜的猪血不宜使用，所以现在大都改用工厂预制的料灰。

血料填补缝隙通常要进行两到三次，在第一次填补后，须等待血料全部干透后，再用砂布打磨，全部磨平后，要将灰粉扫干净，再填补一次血料，然后再打磨平整，直到木材

表面光滑为止，如果不够光滑，则必须重复这道填补缝隙的工序。血料填补风干后，才能进行浸生桐油的工序，如果需要披麻捉灰就在这时候开始披麻的工序，而上麻布分很多种，有一麻五灰、二麻七灰等等，但也有不披麻的做法。通常披麻捉灰的做法是先上一层猪血底，干后磨平，再上一层麻布，再上猪血料，使麻布黏在木头上，这道工序最主要的作用是防止木材裂开。而让麻布黏合的方法，除了猪血料之外，还有桃胶、牛胶、白乳胶等。此时待干透之后，要打磨到光滑为止，接着就刷上两道生桐油，再等干透。这道工序最重要的是让麻布能够黏牢在木材上，同时生桐油又具有防虫、防潮的作用，这对保护木材有非常大的功用。在生桐油做保护的工序完成之后，需要风干，接着要打磨至表面光滑，再刷上熟桐油色层，此时地仗层才大功告成。

桐油彩绘的工序工法是在地仗层全部处理完成之后，接着上底漆、上漆、上彩、贴金（或擂金）、描纹样，最后罩油。通常我在施作彩绘的时候，技法上与别人大同小异，所使用的颜色，也大多是沿用传统的五彩装金。但有时我也会使用复色或粉色，所以做桐油彩绘时我最常使用的彩绘技法是叠色和化色。叠色是指在彩绘线条的纹样或边框间隔一定的宽度，使用几道对比强烈的颜色线或细白线作为分隔，以提高彩绘的色调亮度，这是潮州彩绘传统用色的方法之一。

开始上多次漆料。上漆、水磨，再上漆、反复磨光和退光……这是金漆画工序中最繁复的地方。木板经上漆、水磨之后，还要刷上特制的退光漆，再反复磨光和退光的工序，最后还需用手反复地用力推磨，直到整个木构件表面光滑如镜，光泽和色彩也更均匀，才能在表面用描笔蘸漆描绘出各种图案纹样。等图案纹样阴干之后，再用金箔沿着描笔勾勒出的人和物进行填充，并用笔刻画细节，最后再上一层保护漆。这种工艺的特点是使彩绘作品具有光彩夺目、久不褪色的优点，但是这个工艺也是最繁复、最具挑战性的技艺。所幸金漆画在我们家已经传了几代了，这个手艺算是我们家的传家宝。

鎏金画的"鎏金"，又称为黄涂、金涂、火镀金、飞金。鎏金画工序是在坚固的木构件上贴布、补灰（补四遍灰），用油石磨光磨平后上大漆（一遍生漆），再上两遍退光漆后晾干，这些都是处理地仗层的技法。在做好地仗层的油料工层之后，再刷上熟桐油底色层，接下来就进入彩绘的第一个步骤彩绘起稿，早期我都使用扁头画笔勾线，接着开始合地漆、扫挂丝铁，再用铁笔勾勒线条，接着用纸格画深浅，最后再用生漆开面、漆眉目。

我所学习的各种彩绘技艺中，桐油彩绘的用色较多，色彩也比较鲜艳活泼、比较大众化，而且价格相对比较便宜。然而，潮州漆画由于色调较为深沉，需要使用大量的金箔，使其色调庄重高雅，整体比较气派大方，感觉比较具有价值，价格也比较高。

发展与创新

我们潮州的彩绘是属于"南派彩画"，也称作"小画"，

辜才栅彩绘作品，拍摄于辜才栅工作室

化色的方法是往原色中逐渐加入白色，这种技法原为北方彩绘用色的特点，后来潮州彩绘加以使用了。在贴金（擂金）部分，因为闽南彩绘工艺大都是属于大漆工艺，大漆最常用的色彩就是黑色，所以在梁枋上施作擂金彩绘是以前潮州彩绘最普遍的现象。而现在潮州的桐油彩绘，很少在梁架使用黑色，只有一些为保留传统才选用黑褐色，其技法是将金箔铺上，再描画图纹，大都施作在建筑体的门套等部件上。

金漆画又称黄金漆画，俗称"鎏金画"。潮汕的金漆画，都是用纯金、银箔或真金箔搭配老漆（大漆）去作画。绘制金漆画最怕遇到紫外线，因为受到紫外线的影响，老漆的质量就变不好了。金漆画是非常复杂又耗时的一门工艺，其工序是在较坚固的木构件上用漆灰填补缝隙，再贴上麻布后，

辜才栖工作室牌匾，拍摄于辜才栖工作室

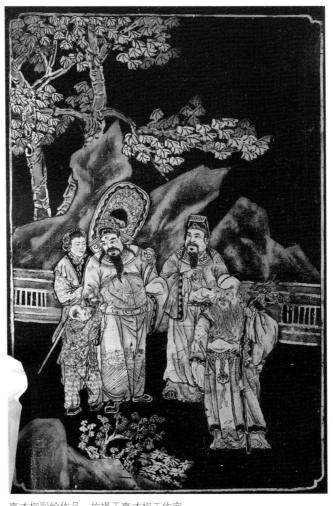

辜才栖彩绘作品，拍摄于辜才栖工作室

与北方北派官式彩画（或称"大画"）的风格有很大的不同。潮州的彩绘，各分区也都各自有其独特的做法与风格，大多数的彩绘师傅都会根据自己的画派构思出属于自己区域性风格的彩绘作品。我自己在作画时，都会根据空间所属位置的朝向、等级、大小和阴阳关系去寻求适合的题材。

现在金漆画和鎏金画的彩绘工作越来越少，这是因为这两种彩绘施作时间比较长，现在都讲求快速便捷，所以大多使用油漆与大漆作画。但是我为了让传统的工艺可以继续传承下去，我依然坚持使用桐油作画，这也是我的主要发展方向。虽然现在有很多新派的潮州匠师都使用现代颜料，使整个彩绘看起来鲜艳亮丽，但是我个人认为那已经失去了潮州的特色了。我还是会坚持传统风格，让传统的潮汕彩绘继续保留，并加以发扬流传下去。

二、林泽金："模仿中追求创新，创新中不断成长。"

【人物名片】

林泽金，1968年生，潮州人，彩绘世家第三代传人，与林泽鹏合作的作品《潮州龙船》获2017年第九届民间工艺精品展（青年专场）银奖。目前是潮州市民间艺术家协会会员、潮安区美术家协会会员与潮安区书画协会会员等。个人专长为金漆画、彩绘。

林泽金，拍摄于林泽金家

口述人：林泽金

时间：2018年10月20日

地点：林泽金家中

学艺经历

我从小即跟随父亲林华学习彩绘技艺。我生长在彩绘世家，彩绘技艺是家族传承的手艺，我是第三代传人。我从小就耳濡目染，跟着爸爸到各个工地去学习，一路走来，从未中断过，至今从事建筑彩绘的工作有三十多年了。我在学艺过程中是与胞兄弟林泽鹏、亲兄弟林培鹏、林培楷、林培深等一同学习，我是排行最小的，习艺中那些比较费力、吃重的工作，大部分都是哥哥们去做，因此，彩绘的地仗层我比

较少做到。我所学的彩绘技艺大多集中在彩绘工艺上，对于彩绘的地仗层处理，则比较少操作。所以，习艺的整个过程，我算是比较幸运的，没有吃太多苦，一路走来都非常顺遂。

我目前有三个徒弟：庄礼昭、林伟灿、林沛刚。现在都跟在我身边协助彩绘工作。另外，我的儿子林统基是第四代的传人，也传承我的彩绘技艺。

林泽金的证书及彩绘作品，拍摄于林泽金工作室

技艺与工具

我绘制金漆画的技法有八个步骤。

（1）披灰做底。潮汕梁架彩绘的工序工法与北方官式建筑不同，其最大的差异是在油活中不做地仗层。这是因为我们潮汕所采用的楹条，绝大多数都是一整根而没有拼合，而且本地的气候潮湿，大多不采用北方梁木的地仗打底方法，这是为了避免油漆开裂，因此，在施作上就有很大的差异性。

（2）上底色。底色是以熟桐油加色粉制成的白色熟桐油，需要分两道涂在干透的木材上，以方便后续彩绘的施作。第

林泽金彩绘作品，拍摄于林泽金工作室

（3）起稿。这需要预先制作1∶1的透明纸画稿，用立德粉调成糊状在背面描绘一次。之后有立德粉的一面贴于木构件表面，用硬毛刷将立德粉描绘的图案拓在木构件的表面，然后再用笔勾勒线条，以方便彩绘。另一种方法就是直接手画起稿，如彩绘人物故事、花鸟虫鱼等，直接手画起稿即可。

（4）贴金箔。彩绘师按照需要贴金的图形，涂上与金箔相近颜色的熟桐油，在桐油尚未完全干的时候，就要赶快贴上金箔，然后拿软毛刷子刷一下衬纸的背后，金箔就自然贴上了。这种技法即使施作在倒立着贴的位置上也不会脱落。

（5）上大色。在木构件上彩的工法，师傅称为"上大色"。这道工序首先必须先上整体大面积的主色，然后再依序上完全部的颜色。之所以会先贴金箔再上大色，最主要的原因是为了防止金箔出边，粘到大色块上。所以，在一般彩绘施作的工序中，都会先贴金箔再上大色。如果金箔不小心粘到色块上，则需再上一遍色，还要

一道熟桐油要少一点，清漆多一点，上完之后，要等一到两天，待油饰还没完全干的时候，再刷上第二道。而第二道熟桐油就要多一点，清漆少一点。这部分的桐油活非常关键，如果做得不好，会影响整个彩绘画面，色调会不均匀，油层也会起皱、变厚，导致开裂。

将其慢慢修饰掉，这样就非常费时、费工。

（6）托色。在上完大色之后，即进行托色的工序。托色即是在原有的颜色上画上深色线条作为衬托，使色彩呈现出强烈对比，并形成一道道的层次感、立体感。一般施作的部分，大都是用在图纹、累纹、拉不断纹上。

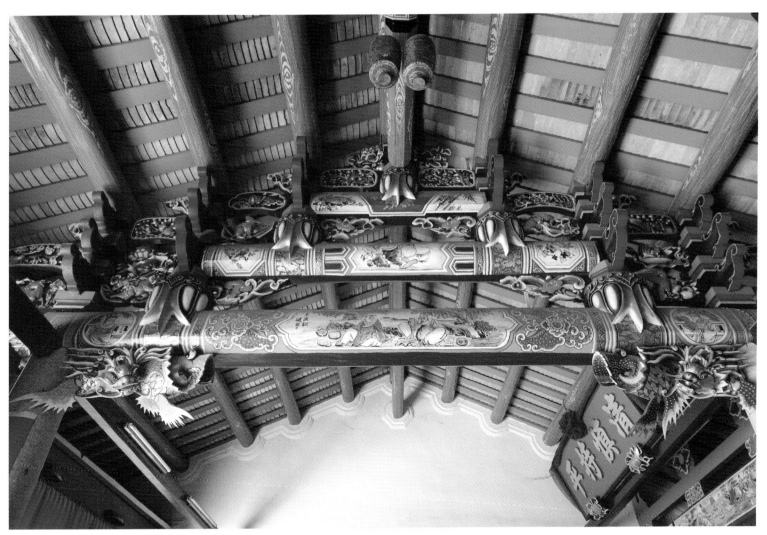

林泽金彩绘作品，拍摄于潮州林氏家庙

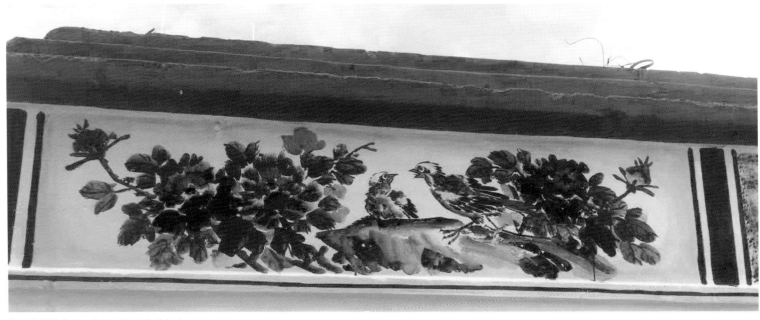

林泽金彩绘作品，拍摄于潮州林氏家庙

（7）粉墨线。在颜色的界线上，用画笔描绘白色细线称为开粉线。而用墨色在金箔处绘制龙、凤、走兽、吉祥物等图样称为开墨线。这一工法也是属于比较精致的部分，通常都是用细毛笔画上精致的图纹或细的间隔线，并在贴金部位描绘图案，绘制植物、动物等图样。

（8）罩光。在画好干透的木构件上，刷一道无色熟桐油或清漆，使其表面光滑明亮，这道工序就是所谓的保护层，在我们潮汕称为罩光，是对木构件的一种保护，同时传统的好桐油，还可使彩绘百年不褪色。但是本地人大多习惯使用光油，因为它不但有明亮的感觉，还可以防止以后打扫时不小心刮花。

林泽金彩绘作品，拍摄于潮州林氏家庙

林泽金彩绘作品，拍摄于潮州林氏家庙

发展与创新

我认为受时代潮流的影响，在面临事事讲求快速的功利社会中，彩绘这种费时、费力又费工的传统技艺正面临着很大的困境。因此，对于日后的发展，我个人还不敢抱太大期望。我觉得目前政府对传统彩绘的重视力度还不够大，我现在除了不断提升自己的彩绘功力之外，后续还希望能得到政府更大力度的支持，同时能多多肯定传统彩绘手艺人的价值。

目前我的发展状况，就是希望通过电视台、媒体及报纸杂志等的宣传报导，来推广彩绘工艺的价值与重要性，并多推介自己的作品，让更多人能关注彩绘的艺术性。对于我个人来说，作品最大的价值就是获得他人的认可与肯定。

传统彩绘在推广上所遇到的困境，我个人也深深感觉到目前传统工艺随着时代的发展，越来越趋向多样化，行业的更新换代非常迅速，对传统彩绘工艺存在着一定的冲击力。我为了继续传承传统彩绘的技艺，又要顾及时下现实社会的

林泽金彩绘作品，拍摄于潮州林氏家庙

趋势，于是我只能努力寻求创新，用心耕耘。我曾做过仿古画与创新的作品，如潮州开元寺岭东佛学院门面金漆画、大悲殿漆画，潮州凤凰山太平寺，潮州叩齿古寺，汕头潮阳西胪泰运祖祠，潮州学宫，潮州市潮安区浮洋镇大吴村西厝祠堂等，这些都是我精心绘制的作品，也是我的创新作品。创

作这些作品的过程中，我最深的感触是：模仿是技艺传承必不可少的重要手段，创新是不断探索的过程，在模仿中追求创新，在创新中不断成长。这一方面是我自己的兴趣，可以陶冶情操，另一方面可以满足生活的需求。

林泽金国画作品，拍摄于林泽金工作室

林泽金国画作品，拍摄于林泽金工作室

林泽金彩绘作品，拍摄于林泽金工作室

林泽金彩绘作品，拍摄于潮州林氏家庙

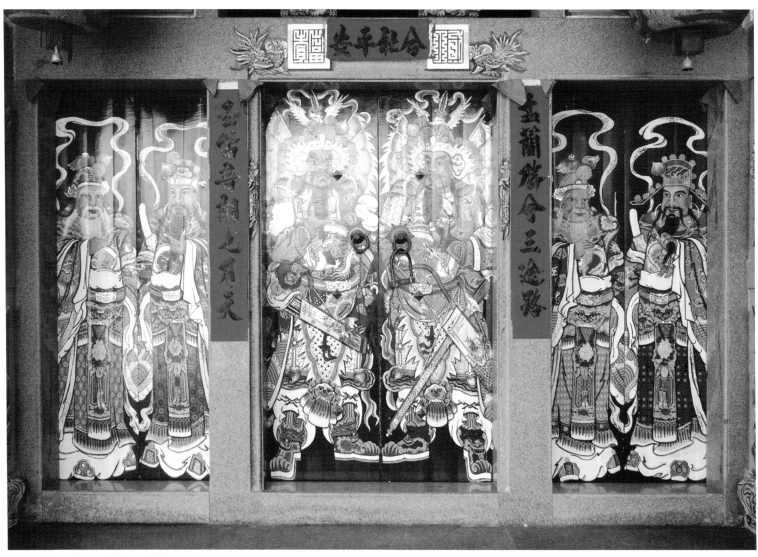

林泽金彩绘作品，拍摄于潮州林氏家庙

第四章　台湾传统彩绘艺术

第一节 台湾传统彩绘概述

一、台湾传统彩绘匠师的诞生与发展

台湾位于亚洲东方的大陆外缘，种族、文化、风土民情、信仰、营建技术等大多沿袭大陆闽南地区，属于中华文化体系。台湾的古建筑，如寺庙、祠堂或古厝等，都是中国建筑中的一种地方性形式，是文化包容性与适应性的具体证物，不但证明了祖先们开疆拓土的艰辛，也展示了演变后的地方风格与特色。传统彩绘在台湾落地生根之后，随着时间、空间、社会形态和经济发展的演进，不但丰富了台湾的区域文化，而且也形成了一些独有的艺术特色。清代中叶之后，由于移民垦拓成功、生活富庶，台湾居民于苦尽甘来之后，大兴土木，竞相邀请大陆名匠来台彩绘，这些彩绘匠师们大多来自漳泉地区，也有来自浙江温州及广东梅州大埔一带的名匠，为台湾的寺庙或地方望族的祠堂施作彩绘。这些受邀的"唐山师傅"，带来了中国传统的彩绘风格，为台湾的传统建筑彩绘开创了历史的一页，而一座座富丽堂皇的古建筑的兴建，也促使了台湾彩绘迈向高峰。要了解台湾古建筑彩绘艺术与特点，有必要先探究一下台湾建筑体系之源流。台湾在明清时期所建造的寺庙、祠堂或宅第，大多继承了闽南及粤东的传统，富有浓厚的民族情感与特色，彰显了中华文化的历史脉络。

我们从台湾著名文史学家林衡道先生所著的《唐山师傅与台湾古建筑》一文中得知，台湾早期凡是要兴建庙宇或较大住宅者，大都从泉州、漳州一带招聘称作"唐山师傅"的建筑师承做所有的工程，从设计到施工完成，包含石雕、木雕、交趾陶及彩绘等多种传统工艺，都是这些唐山师傅的精心杰作。台湾本地虽也有一些工班，但只能当助手。故而台湾很多古建筑的样式都是模仿泉州、漳州等地，如台北大龙峒孔子庙、万华区龙山寺、艋舺青山宫及北港的妈祖庙等，这些古建筑的传统工艺都是传自大陆。清乾隆四十九年（1784年），泉州蚶江港与鹿港对渡的开放，促进闽南各地的工匠大批涌入台湾，这些陆续来台的工匠又以惠安崇武镇五峰村石匠、溪底村木匠和漳州画工、木匠最为著名。这些受到台湾民众热烈欢迎与景仰的唐山师傅，他们不仅将这些传统工艺传播到台湾，为台湾传统建筑留下了精美的珍贵遗产，而且对台湾传统技艺的传承有举足轻重的作用。当今台湾保存较久、较为完整的彩绘有台北林安泰古宅通梁包巾彩绘（清道光年间作品）、台中潭子林宅摘星山庄与彰化永靖陈宅余三馆梁枋彩绘（光绪年间作品）、台中社口林宅大夫第梁架

黄举人宅彩绘作品，拍摄于宜兰黄举人宅

彩绘（同治年间作品）。到了民国，台湾有了本土彩绘匠师和画师，但传统彩绘形式与风格仍继续沿袭，该时期保存较好的有：淡水李氏家庙、桃园八德三元宫、新竹北埔姜氏家庙、南投竹山社寮庄氏家庙、台中张廖家庙、台中林氏宗祠、台中雾峰林宅、彰化竹塘詹宅、彰化马兴陈益源大宅、云林西螺廖氏家庙、台南大天后宫、屏东曾氏家庙等等。

台湾在清道光、咸丰之前，本土的木匠、石匠及彩绘匠师尚无明确的记载。[①]虽然民间传言称早在乾隆年间就有寺庙画师庄敬夫（号桂园），来自福建同安，为台南寺庙绘制壁画，后定居台湾县西定坊（今台南市），传闻其笔法苍劲粗犷，作品多为松鹿图，但作品早已不存。有正式记载的台湾本土彩绘匠师是林觉，日本学者尾崎秀真在《清朝时代之台湾文化》一文中称，道光年间嘉义人林觉是"过去三百年间，唯一台湾出生的画家"，为台湾寺庙留下不少壁画作品，

大多分布在台南、新竹等地。林觉擅长人物画，常为庙宇绘制八仙人物，承袭其系统者有道光年间彰化地区的蔡催庆和光绪年间台南人谢彬（一作谢斌）。此外，咸丰年间台南府城人黄云峰，字云奇，擅长工笔宗教人物及山水画；台北地区的张长春、张长茂及清末至日据时期游走两岸各地的李霞、叶汉卿、吴赐斌、陈邦选、蒲玉田等人，[②]也都曾为寺庙绘制壁画。但因他们的生平背景资料有限，他们究竟是以画家身份为寺庙作画，还是以画师或彩绘匠师身份作画，尚无法考证。然而，无论他们的身份地位为何，台湾本土传统建筑彩绘的发展在清道光年间已逐渐成形是毋庸置疑的。

近年来，台湾有些学者专家认为，台湾本土传统彩绘匠师的开端是在道光十年（1830年），泉州石湖郭姓族人来台施作鹿港龙山寺的彩绘工程后落籍鹿港，并开立"锦益号"执业，被视为是全台最早具有本土性质的彩绘从业者。然而，这个看法尚有诸多疑点。郭姓族人最著名的是郭柳（友梅），他承继父亲郭连成的事业创下"锦益号"，专业经营项目是以漆、油料买卖和工程承揽为主。那么，他所承包的工程是全部由郭姓族人施作，还是他们只施作彩绘部分，画师另请他人？抑或他们是画师，而彩绘的施作另请他人？还是他们仅做漆、油料买卖和工程承揽，彩绘匠师或画师是引进的唐山师傅所做，或聘请当时早已落籍台湾之彩绘匠师或其传人所做？又或者是配合台湾本土的彩绘匠师或画师？这些疑点都尚待考证！因此，泉州石湖郭姓族人是否为台湾最早的本土彩绘匠师或画师值得商榷。尤其是所谓的郭家彩绘团队是郭柳于光绪元年（1875年）主持台中社口林大夫第才真正成

①汉宝德.倚窗细吟建筑[M].台北：艺术家出版社，2014.
②蔡雅蕙.一九五四年前的台湾传统建筑彩绘[J].传艺，1997（75）.

形，然而，根据记载，咸丰年间已有新竹籍的李九时被确认为彩绘匠师，同时还有闽、粤籍彩绘匠师或个人或团队在台执业，他们在台是否已有授徒尚待考证。还有，光绪年间有些彩绘匠师，在宜兰、新竹、彰化、台南等地，已有汇聚共事或就地落户定居的现象。[①]而且，彩绘行业又大都需游走各地、居无定所，哪里有工作就须到哪里，再加上传统建筑彩绘工程往往需要多人合力完成，故没有成立公司或行号，并不代表他们就不是一个团队，亦不能就此定论此时的台湾建筑彩绘未臻专项产业。

1895 年之后，因唐山师傅来台的人数锐减，当时台湾本地对彩绘有兴趣的青年，或从早期唐山师傅处见习历练，或入室习艺，逐渐成为在地彩绘匠师，并顺应时势开启职场商机。虽然 20 世纪 20 年代开始，因社会日趋稳定繁荣，各地宫庙、宗祠、民居等建筑如雨后春笋般蓬勃发展，此时亦有聘请唐山师傅来台彩绘，但一些早期渡海来台的彩绘匠师或画师的后代，以及台湾本土的建筑彩绘新秀不断出现，一时人才辈出，为台湾的传统建筑增添了不少的彩绘佳作，与唐山师傅同台竞技，或相互对场的情形时有发生。[②]

根据统计，1921—1945 年间，设籍台湾的专业建筑彩绘匠师或团队，全台大约有五十多人，这些匠师或画师早期大都有其固定的活动范围，随着职场范围的日益扩大便逐渐跨越区域。[③]本书将此时期台湾较具代表性之彩绘匠师、画师区分为北、中、南地区，现略述如下。

1.北部地区有江宝、洪宝真、吴乌棕、吴万居、黄荣贵、黄镇邦、许幼、许连成等。其中较具代表性者是日据时期人称憨师的洪宝真和吴乌棕（二人生卒年皆不详）、客籍李氏彩绘世家及宜兰的曾氏家族。洪、吴二人都是艋舺人，其职场大都以艋舺、士林、大稻埕、松山等台北老城区及邻近乡镇一带为主，两人皆擅长梁枋彩绘的堵头图案设计和施工，其形式风格较接近潮州大埔之特点，构图严谨、设色华丽。二人各自最出色的作品，洪宝真是以螭虎见长，吴乌棕则以包巾（又称包袱）图案为最。

而职场领域以客家聚落为主，独领桃园、新竹、苗栗一带，为北台湾专属客籍建筑彩绘灵魂人物的有李九时、李金泉、李秋山、李秋江、傅锭英、傅伯村、邱玉坡、邱镇邦、邱有连、张剑光、王顺等人。其中，最具代表性者为泉州彩绘系统的李氏彩绘世家与粤东潮州彩绘系统的邱氏彩绘世家。李氏是指李九时及其子李金泉，其孙李秋山、李秋江等。李氏祖籍泉州晋江，其传统彩绘技艺风格端庄简约、平稳素雅，保有泉州彩绘之风，作品遍布新竹和台北许多知名寺庙，颇负盛名。他们为台湾彩绘界培养了众多出色人才，如傅锭英（传子傅伯村）、黄兴、陈荣华、彭荣华等人。另来自广东潮州大埔的邱氏彩绘世家，为邱玉坡及其子邱镇邦、孙邱有连。他们 1928 年定居新竹县，专业从事建筑彩绘。邱氏三代之彩绘风格构图严谨、华丽多彩、精致细腻，尤擅擂金画，整体呈现出潮州彩绘富丽繁华的装饰风貌。

此外，宜兰的曾氏家族也是当年非常著名的彩绘团队。曾氏家族有曾憨盛、曾万一、曾金松、曾阿茂、曾水源、曾

①蔡雅蕙，徐明福.1910 至 1930 年代台湾传统建筑彩绘匠司谱系之探讨 [J].民俗曲艺，2010（169）.
②曹春平.闽南传统建筑彩画艺术 [J].福建建筑，2006（01）.
③李乾朗.台湾传统建筑彩绘之调查研究：以台南民间彩绘画师陈玉峰及其传人之彩绘作品为对象[M].台北：台湾地区行政管理机构文化建设委员会，1993.

焰灶，此彩绘家族虽在宜兰地区盛极一时，但现存作品有限，实难窥其具体风格，目前仅曾水源一人较为人所熟知，然其作品也不多。

另有以白瓷面砖彩绘闻名的彩绘匠师颜金钟及其子颜文伯，此父子的作品风格属漳州彩绘系统，画风写实生动，用色鲜丽，职场范围以宜兰县、基隆市及台北县（今新北市）为主。

2. 中部地区的彩绘匠师有鹿港郭氏家族、柯焕章、刘沛、黄演凯、陈万福、陈颖派等。其中最具代表性者为鹿港郭氏家族及彰化陈氏家族。郭氏家族包括第一代郭连成，第二代郭钟、郭柳、郭福荫、郭盼，第三代郭瑞麟、郭启辉、郭启熏、郭新林，第四代郭佛赐等。郭氏家族中尤以郭柳及郭新林最著名。郭柳，字友梅，人称柳司，为郭氏形成彩绘团队的带领者，其彩绘风格高雅细致、做工严谨，职场大都在台湾中部一带，备受欢迎。郭新林之彩绘风格则设色较为高雅、构图严密，主要擅长人物画、花鸟画及山水画，其职场较广，包括台北、台中、彰化、嘉义、屏东等地。郭氏家族到了第四代之后逐渐式微，家族成员大都息业转行。

彩绘匠师陈颖派，人称派司，随父亲陈万福学艺，陈氏家族一共出了十二位彩绘匠师，在台湾传统建筑彩绘业界也是少见。从地仗处理、堵头设计到绘制图案，彩、绘兼具，其彩绘风格受到柯焕章（郭新林的同门）的影响颇大，造型和谐、沉稳庄严，职场领域以彰化、南投等地为主。

3. 南部地区有潘氏家族、陈氏父子、蔡草如、李氏家族、黄矮、柳德裕、陈柱等。其中就传统彩绘之画师身份，最具代表性者是潘氏家族及陈氏父子，而就专业的建筑油饰彩绘匠师而言，则以黄矮为首的彩绘团队为代表。潘氏家族第一

蔡草如彩绘作品，拍摄于台南开元寺

代为潘春源、第二代为潘丽水，潘氏家族之彩绘技艺是传习自汕头彩绘的系统，专擅彩绘之绘画艺术，包括传统建筑彩绘之门神、壁画、梁枋画，及纸本、绢本之各类水墨画等。第一代潘春源，原名联科，年轻时就经常观摩唐山师傅现场施作彩绘，努力学习并加以仿作，1920年曾向大陆潮汕画家吕璧松请教，1924年前往大陆汕头习画，尔后成为台湾本土彩绘界的第一代画师，并为台湾彩绘界培养出多位优秀人才，其中尤以其子潘丽水为最。潘氏家族之彩绘作品大都在台南地区，其他如台北、嘉义、台南、高雄、屏东等地则分布较少。其绘画风格典雅庄重，神态温文庄严，画工精致细腻，堪称民间艺术中之瑰宝。

陈氏父子是指陈玉峰及其子陈寿彝。陈玉峰本名陈延禄，人称禄仔司或禄仔仙，与潘春源同为台湾本土彩绘界的第一代画师，也同样曾向大陆潮汕画家吕璧松请教，并正式投入师门，拜吕氏为师。[1]其作品风格多变，或潇洒写意，或温文儒雅，或写实立体，作品遍布全台。其子陈寿彝与外甥蔡草如传其衣钵。

李氏家族是指李金顺、李摘，然，此时期的李氏作品较为少见，其对台湾产生重要影响者是第三代李汉卿，他拜师潘春源，也是属于台南潘氏彩绘体系之一，早期执业以彩绘中的油饰为主，后期提升至画师身份，并将佛寺彩绘发展出新的形式，与台湾早期之传统彩绘有很大的差异，作品大都展现在中南部地区。

专业油饰彩绘匠师方面，最有名的是以黄矮为首的彩绘团队。黄矮本姓谢，名进生，台南麻豆人，彩绘技艺师承何人不明，他的彩绘作品风格近似游走南台湾的潮州大埔彩绘匠师苏滨庭之手法，包括设色、构图、笔法、黑漆搭金画，堵头图案、没骨油彩技法等，因此被视为属于潮州大埔彩绘派系。黄矮传子黄水龙、黄水清、黄福三、黄三郎，并传徒柳德裕、黄港、黄燕、陈柱等。其职场以台南为主。

此外，台湾的外岛金门、马祖及澎湖等地，较具代表性者仅有来自福建落籍澎湖的彩绘匠师黄文华（黄友谦之父），然其作品较少，现存最早有记录的彩绘作品为马公天后宫，其彩绘风格构图严谨、层次丰富，他的职场以澎湖为主。而台湾外岛包括金门、马祖及澎湖等地，其建筑彩绘工程直至1945年后，仍大都为台南彩绘匠师所承揽。因此，在研究此时期本土区域性彩绘特色时，台湾外岛不加以区分。

从台湾传统彩绘发展史看，直到现在，对整个台湾彩绘影响最广、最深远的，非粤东潮汕系统莫属。早期受聘来台的何金龙和吕璧松，引进潮汕彩绘和剪黏工艺之后，他们不仅开启了台南彩绘派系的源流，更为台湾建筑彩绘界培养了第一代的本土画师，其中较有名的是台南的潘春源与陈玉峰，而潮汕传统建筑彩绘的风格与特色，在他们广收门徒之下，于全台开枝散叶，至今仍对台湾传统建筑彩绘有着重大的影响。唐山师傅日渐式微之后，以及日据时期以来，在各地资深本土彩绘匠师无人传承的情况下，导致一些彩绘派系相继凋零没落。在这种背景下，反观台南派系，尤其是潘氏彩绘体系至今仍蓬勃发展，潘氏家族在第二代潘丽水的传承下，更是书写了台湾传统彩绘发展史上光辉的一页，可见潮汕传统建筑彩绘对台湾彩绘的影响之深。

二、台湾传统彩绘的类型

在早期，台湾传统彩绘的类型依其彩绘形式与主题内容，可归纳成南式彩绘、北式彩绘和苏式彩绘三种。现略述如下。

1.南式彩绘。此形式是在梁枋左右两端与柱子相接的部分，施作左右对称的"堵头"，堵头的彩绘大都以各种花草纹样作装饰。梁枋中央枋心的部分称为"堵仁"，堵仁内的彩绘主题，有各式各样的山水画、花鸟画、人物画等图样，构图活泼、设色鲜艳、图案多样、多彩多姿，堵仁的边框部分，则绘制各式花草、螭虎或纹样等图案。

2.北式彩绘。所谓的北式彩绘即是传统彩绘类型中的和玺彩绘。一般认为，这种类型的彩绘是在1949年后才引进台

①萧琼瑞.府城民间传统画师专辑[M].台南：台南市政府，1996.

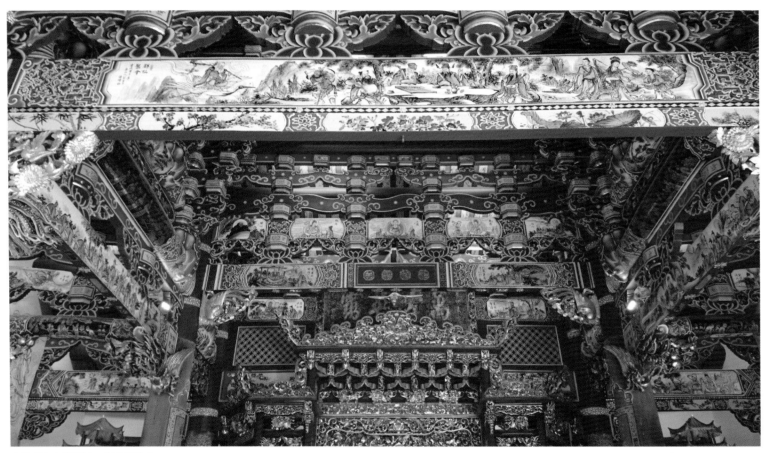

台湾顶泰山岩彩绘，刘家正作品

湾。台湾的北式彩绘也大多用于宫殿建筑中，同样分成三种形式：第一种是以龙、凤、卷草等图案为主的和玺彩绘，此种形式设色浓重，层次分明，充分显示出权威庄严的气派。第二种是以旋子花纹、变形花草等图案为主的旋子彩绘，这种形式的最大特点是设色较为柔和，多用退晕技法，整体展现出文人气息的美感。第三种是源于南方苏杭一带的苏式彩绘风格，其特征是以做锦为主，内容较为生动活泼，主题比较写实，有些笔法和彩绘主题是以西洋景观及技法融入苏式彩绘之中。北式彩绘的施作方式，是将梁枋划分为数个段落，其最大的特色是在所有的线条和纹路上施以沥粉、贴金作纹饰，以突显宫殿建筑的尊贵与华丽的气派。

3.苏式彩绘。这一种被视为南式彩绘的延伸。台湾有些学者认为就台湾彩绘的表现形式而言，比较接近苏式彩绘，其特点是喜用锦纹、色调明快、题材多样、构图严谨，因此将台湾传统建筑彩绘，归纳为苏式彩绘。[①]然台湾的苏式彩绘的题材与施作技法不像清代官式彩绘所制定的那样严格，整体风格较具弹性、活泼，施作方式也与大陆地区有些许差异，自成一格。其做法较南式彩绘繁复、严谨，梁枋左右的堵头两侧接近柱头部分加绘箍头，并以竖立的纹样或连珠隔出盒子状，盒子内绘制各式图案、纹饰等，可随画师兴之所至绘制而成。堵头接近堵仁的部分，则大都施作多层次的用色，并以退晕技法处理，其收边饰以花鸟、螭虎、花草、葫芦等。至于梁枋中央的堵仁部分，则是彩绘画师们大展身手之处，有各式各样的彩绘主题，其题材内容非常丰富多样。

根据笔者长年从事彩绘工作及实地调查结果发现，台湾早期所谓的南式彩绘，大都是属于闽、粤地区的彩绘样貌。

闽地彩绘一般是指泉州、漳州一带的彩绘形式，其图案多元、色彩多样，题材多为人物、花鸟、山水、走兽、吉祥图案等。而粤式彩绘则是指广东潮汕一带的彩绘类型，其特色是融合传统彩绘和当地区域特色及漆艺技法，使得色彩较为鲜艳华丽，并形成独特的样貌。北式彩绘1949年之后在很多重要的建筑中大量使用，然1949年之前，台湾是否已有北式彩绘则尚待查证。至于台湾所采用的苏式彩绘，实则包含官式苏画的苏式彩绘及源于江南苏杭一带的苏式彩绘。从台湾现存年代较早的古建筑中，我们还可看见早期使用于园林中的亭、台、廊、榭、四合院等的彩绘，其风格特点都属于源自江南苏杭一带的苏式彩绘。然自从1949年大量使用北式彩绘之后，官式苏画的苏式彩绘也被广泛应用于宫殿寺庙之中。

台湾早期传统彩绘，虽然已逐渐形成本土化特色，但却是属于一种集闽粤等地众多特色和风格于一身的混合形式。尤其在1949年以后，这种混合式的彩绘形式也经常出现在寺

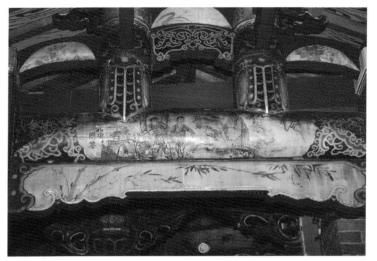

刘家正梁枋彩绘作品，刘家正供图

①陈炎正.台湾传统建筑典范[M].台中：台湾省各姓渊源学会，1998.

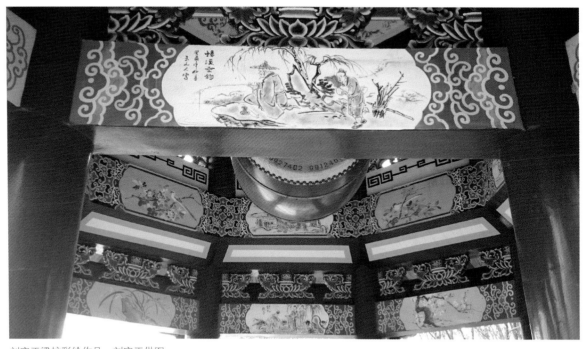

刘家正梁枋彩绘作品，刘家正供图

佛寺对彩绘的装饰也越来越重视，装饰风格与台湾早期朴实简洁的佛寺风格，或佛道信仰混合的寺庙彩绘风格，完全大异其趣。其特色是以佛教的经典内容或图案为主，如极乐世界图、大悲出相图、放生故事、佛菩萨圣像图、飞天、莲花、宝相花、八吉祥、法轮等，还融合了设色较淡雅的彩绘，以展现佛教艺术的庄严典雅美感。

庙宫殿及宗祠建筑中。此时的最大特点是将北式彩绘类型应用在传统闽南式建筑或南式彩绘形式之中，形成了所谓的南北混合式彩绘，此种混搭的突兀现象已造成台湾营建制度及建筑装饰的重大变更，这股风潮对台湾彩绘的后续发展具有非常重大的影响。[1]近年来，由于受现代化的影响日剧，不只整个建筑结构及彩绘形式有明显的改变，其整体审美观念也跟着改变。彩绘形式日渐不同，在用料和彩绘技法上都产生了很大变化，此时的彩绘施作更具弹性。尤其是经过长时间的发展与创新，在题材内容上又更加多元化，设色也更加活泼鲜艳，于是形成了台湾建筑彩绘的新样貌，并俨然形成一个属于台湾特有的区域性文化特征。此外，近年来台湾的

三、台湾传统彩绘的工艺特色

（一）台湾早期的彩绘特色

台湾传统建筑的木结构不将檩、梁、枋连在一起，纵向的通梁都是单独施作彩绘，其下方的员光或随木，则比较重视木雕装饰。寿梁、大楣、三弯枋或五弯枋上的彩绘构图都依据各梁枋本身的尺寸大小来选择，使其呈现出各自单独的构件。而在大木屋架的设色上，一般都以红色、靛青或黑色等大色做地仗，再以二色或小色勾画细部花草及螭虎团。至

①李乾朗.台湾的寺庙[M].南投：台湾省政府新闻处，1986.

于包巾图案的运用则比较广泛，除了通梁、大楣之外，还在较小的构件束木、斗拱，梁身两端或中央承受瓜柱之处，屋顶下的中脊桁等处绘制包巾彩绘的图案。[①]

（二）百家争鸣的彩绘风格

早期唐山师傅常受聘来台为寺庙、宗祠及古厝施作彩绘，为台湾遗留下很多珍贵的彩绘佳作。这些唐山师傅来自不同地区，包括泉州、漳州、潮汕、江苏、浙江等地，他们把原生地的彩绘风格与特色引进台湾，使得台湾传统彩绘早期的形式与风格依然保留唐山师傅原生地的区域特色。如道光年间的台北林安泰古宅，同治光绪年间的台中潭子林宅摘星山庄、丰原吕宅筱云山庄、社口林宅大夫第，彰化永靖陈宅余三馆等彩绘作品，1913年鹿港郭藜光在台中张廖家庙的彩绘作品，1924年邱玉坡彩绘的新竹北埔姜氏家庙，1931年苏滨庭彩绘的嘉义太保新埤徐宅，1936年郭佛赐为淡水燕楼李氏宗祠所彩绘的作品，都充分展现出唐山师傅原生地的彩绘区域特色。尤其是20世纪20年代开始，台湾传统彩绘进入一个高峰期，当时台湾经济富庶，名匠辈出，各地富商豪绅不惜花重金竞相聘请彩绘名匠施作，彩绘作品量多且质精，水准可说是臻于高峰，特别是梁架上各个构件的彩绘作品皆属一时之选，堪称台湾传统建筑彩绘的最高典型，为台湾建筑增添了丰富的艺术遗产。[②]出于不同匠派之手的作品都自成一格，因此形成了台湾彩绘百家争鸣的景象。

（三）南北技法混搭的彩绘新形式

笔者多年的田野调查发现，闽粤地区也有南北彩绘混搭的现象，但大都体现在彩绘形式上。而台湾是以北式彩绘重要的沥粉技法和叠色运用混搭南式彩绘的形式与内容，尤其是近年来这种施作方式越来越多，俨然已蔚为风气。这是由于台湾传统彩绘承包制度的改变，过去师徒制的形式日渐衰微，使得台湾彩绘匠师们有更多相互观摩学习的机会，因此产生了施作南式彩绘时融入北式技法的彩绘新形式。

[①] 李乾朗. 台湾古建筑鉴赏二十讲 [M]. 台北：艺术家出版社，2005.
[②] 李乾朗. 台湾古建筑鉴赏二十讲 [M]. 台北：艺术家出版社，2005.

第二节　台湾传统彩绘口述史

台湾传统彩绘界，北部最具代表性的是李氏彩绘世家、邱氏彩绘世家及宜兰的曾氏家族；中部是鹿港郭氏家族、彰化陈氏家族；南部有潘氏家族、陈氏父子及黄矮系统的彩绘世家。其师承体系都是父子、亲戚或姻亲关系，因此彩绘属于他们的家族事业。然而，这些体系大都已日渐式微，目前以外姓传承或师徒传承者居多。本节以当代台湾彩绘界最具代表性的台南潘岳雄、台中吕文三及台北刘家正为访谈对象。潘岳雄是台湾著名的台南潘氏家族第三代彩绘画师传承人。台中吕文三是目前台湾北式彩绘界最元老级的彩绘师。台北刘家正是台湾少有的兼具彩绘师及彩绘画师之传承者，他不只荣获全球中华文化艺术薪传奖传统工艺美术奖及传统彩绘古迹修复奖，而且获台湾文化事务主管部门颁证为全台唯一门神文化资产保存者及重要传统工艺美术"建筑彩绘"保存者，是台湾当代彩绘界获得最大荣誉者。

一、潘岳雄："承袭家族彩绘，台南地区独占一席之地。"

【人物名片】

潘岳雄，1943 年生，台南人，台南潘氏彩绘世家第三代

传承人，个人专长为传统彩绘技艺、漆画、胶彩画。

潘岳雄，拍摄于台南春源画室

口述人：潘岳雄

时间：2018 年 1 月 4 日

地点：台南春源画室

学艺经历

我从小生长在彩绘世家，由于祖父潘春源和父亲潘丽水在台南彩绘界和画坛颇负盛名，我从小就感觉压力特别大，

潘春源自画像和春源画室，拍摄于台南春源画室

颇受长辈盛名之累。我们潘氏彩绘的第一代是我的祖父潘春源，他原本就是台南著名的彩绘画师，我们潘氏的彩绘体系，最主要是以彩绘中的绘画作为传承，但传承到我之后，至今尚无子女传承，目前只有五个徒弟。我们工作的范围以台南居多，其他地区比较少。

家父脾气很好，他生气时只是不说话，从不严格要求我，更不强迫我一定要学习彩绘。所以，我在习艺时非常随性，只是我个人因深感家学盛名压力而常常私下苦练。我知道祖父一直用心地提携家父，但家父并无意培养我往彩绘界发展，当时台湾社会的普遍观念是认为做庙的（意指从事寺庙彩绘工作者）身份低下，父亲希望我能到美军单位工作（这是当时台湾社会普遍的崇洋心态），于是我就到美军俱乐部去工作了十年，直到1976年才解职。

之后，我深感彩绘世家的盛名压力，虽然家父并不鼓励我往彩绘界发展，但是我依然努力学习彩绘的绘画技法。于是我开始时常将祖父和父亲画过的墓碑画稿和佛画图稿拿出

来临摹并勤加练习。在考察台湾的彩绘作品时，我发现台湾当时的彩绘作品以清末民初时期的作品为主，清末以前的极为少见。在我更加努力习艺的过程中，我觉得寺庙中的彩绘技艺有比较多的框架与局限，因此，我除了继续学习彩绘的画艺之外，还学过漆艺（漆画）和胶彩画。我个人较不擅长画花鸟，比较擅长人物画，于是在承包彩绘工作时，需要画花鸟的部分都会另请画师来作画。我之所以比较偏向人物画，最主要是受到祖父和父亲的影响。

我祖父潘春源（1891—1972），人称"科司"，于1909年，当时年仅18岁就无师自通，自修有成，在府城三官庙旁，开设了"春源画室"，从此以自己的兴趣去营生。我祖父的画艺受到唐山师傅的影响很大，在1910年前后，当时台南三山国王庙进行整修工程，聘请潮汕的匠师前来施作彩绘，我祖

潘岳雄作品，拍摄于台南春源画室

潘岳雄作品，拍摄于台南春源画室

潘岳雄作品，拍摄于台南春源画室

三分之二以上的庙宇人物彩绘都是出自家父之手，其中尤以传神的四顾眼门神画最受人赞赏。我受祖父和父亲的影响很深，所以在学习彩绘技艺过程中，我也以人物画和门神画为主要项目。1966—1977年间，我协助父亲前往各地绘制庙画及门神画。在1976年时，我就能独当一面了，法华寺的门神画就是在家父的指导下，我独立完成的处女作。

技艺与工具

我所传承的彩绘技艺是以画艺为主，佛道神像画等都承袭了家族彩绘技艺，所以在台南能占一席之地。彩绘的题材几乎涵盖了中国画所表现的各个种类。但是中国画和传统彩绘的创作技法有很大的不同，中国画自明清以来，注重文人画，用笔简洁，设色淡雅，彩绘则用色鲜艳绚丽，色彩强烈。台湾庙宇彩绘的用色强调大红、绿、黄、藏青、白等色彩，黑色的使用概率则较少，而如何用这些色彩绚丽的颜料绘制出艳而不俗的境界，正是彩绘技艺修为功夫的一大挑战。

我的专业项目大约可分成梁枋彩绘、门神彩绘和壁画三种，这三种绘画的施作方法，因素材不同而有所差异，绘画题材的不同也会有不同的技法。施作梁枋彩绘时，由于梁枋的画面比较小，在构图上就需要懂得取舍和简化。一般情况

父得以向他们习艺。1920年，大陆知名的民俗画师吕璧松来台，他擅长水墨山水，属南宗画派，讲究墨色渲染，构图奇俊，我祖父和他交往，他们的关系是亦师亦友，祖父向他学习了很多东西。1924—1926年间，祖父前往广州及泉州学习技艺与游历，同时也进入汕头集美美术学校学习水墨画及肖像画。祖父的绘画技法以人物画最为突出，后来都传给家父，也有传授一些徒弟，家父是当中的佼佼者。到了1934年，身为长子的家父就正式学成出道并继承我祖父事业。家父从小随祖父习画，擅长水墨，人物画更是深得祖父真传。1993年，家父荣获台湾教育事务主管部门民族艺师薪传奖，成为台湾传统彩绘界第一位获此殊荣的彩绘画师。在台南地区，约有

下，庙宇的梁枋数量都比较多，在绘画题材和内容上要寻求变化，不能重复。梁枋彩绘的题材大体可分为山水画、人物画和花鸟画等，而我大都是画人物画，所以我的取材多是历史故事、忠孝节义典故、民间故事、圣贤传说、传记小说和释道典故等等。

就门神彩绘技艺而言，我们通常从庙门所画的门神类别，就可以分辨出这是道庙还是佛寺。从门神的脸部，尤其是眼睛，及其整体线条、架构等，可以看出该画师的彩绘技艺水平与绘画功夫的修为。一位真正厉害的彩绘画师，不只画艺要高明，还要掌握宗教常识，才能具备一身好功夫，也才不会将绘画题材搞错，导致以讹传讹误导社会大众。道教庙宇的门神画，在正殿的大门多画秦叔宝与尉迟恭，次间大多为加官、晋禄、添花、晋爵之朝官。而佛教庙宇的门神画，在

正殿的大门多画韦驮将军与伽蓝尊者，次间大多为四大天王等。台湾寺庙的门神彩绘，通常都是彩绘画师们较量彩绘技艺的地方。我比较幸运的是我的家传彩绘中比较擅长门神画，尤其是家父向来以门神画著称，我以前就常常练习父亲的门神画技艺和工法，以后还将继续传承下去。

潘岳雄的自制画笔，拍摄于台南春源画室

潘岳雄的现代画笔与工具，拍摄于台南春源画室

潘岳雄画稿，拍摄于台南春源画室

至于壁画方面，我觉得湿壁画可表现出如同宣纸的效果，但宣纸比较难画，壁画比较容易些，因为壁画的技法在操作上比较容易控制，宣纸很容易因水墨使用不当而破坏画面。台湾壁画除了出现在寺庙之外，早期有些富贵人家的住宅也有绘制壁画。一般而言，道教寺庙中的壁画题材以各种历史故事及神祇传说居多，如历山隐耕、钟馗嫁妹、神明成仙得道的典故等。而佛寺讲究清幽淡雅，台湾早期佛寺彩绘比较少，其壁画内容以观世音菩萨的典故、大悲出相图、极乐世界图为主。至于早期富贵人家的宅第壁画，则以彰扬圣贤德行、忠孝节义及一些文人雅士的艺术题材为主。我除了绘制壁画之外，也曾参与壁画修复的工作，如与台南艺术大学合作修复大天后宫，所选用的彩绘颜料都是上好的品牌，因此色差较小，修复过的色彩比较接近原作。我也曾修复过我祖

父在台南五帝庙的一堵壁画，这些技法都是承袭家传技艺。

发展与创新

我现在也尽力在推广彩绘艺术，早期施作彩绘的范围大都集中在台南地区，现在也去过金门和澎湖等地，比较遗憾的是还不曾到过台湾以外的地区做过画。我也经常参与展览活动，通过展览推广传统彩绘，我在台南麻豆和宜兰传统艺术中心都展览过作品。我在传统彩绘技法上有所创新的部分都是深受家父的影响。1949年以后，台湾引进了中原文化的北派建筑彩绘类型，当时对台湾整个传统建筑彩绘界冲击很大，对台湾整个传统建筑彩绘的风格产生了很深的影响。当时家父随机应变，创造了兼融南北画风的彩绘风格，有些部位运用北式图案简约造型，而门神改转汉朝衣冠人物，气韵生动、眼神灵活、须发飘逸，并在壁堵上细描精绘故事人物，笔触、线条或用色都有独到之处，于是广受各地寺庙的青睐。我一方面传承家父这种独创的风格体系；另一方面在彩绘题材上，渐渐改造传统题材的彩绘图案和纹样，使比较具有世俗性主题的彩绘内容成为我创作的核心。

二、吕文三："因用料的不同，技法上有所创新和改变。"

【人物名片】

吕文三，1943年生，桃园人，居住台中已三十几年，为中部著名北式彩绘师，个人专长为传统彩绘。

吕文三（左一），拍摄于台中圣寿宫

口述人：吕文三

时间：2018年1月3日

地点：台中圣寿宫

学艺经历

我的彩绘技法是承袭自唐山师傅，我的师傅是来自上海的宫廷彩绘师郑维轩，他是杭州艺术专科学校毕业的，来台湾从事专业彩绘时已经四五十岁，是台湾第一家北式彩绘的代表。我师傅留下了很多画稿，我们都将它好好地保存下来。我算是师傅在台湾的第一代传承人之一，在师兄弟间排行第七位，习艺约一年四个月，都是学习北式彩绘的各种技法，师傅要求我们基本功一定要扎实，有时间就要苦练。出师后，为了加强自己的实力，我依然跟随师傅一起从事彩绘工作，长达

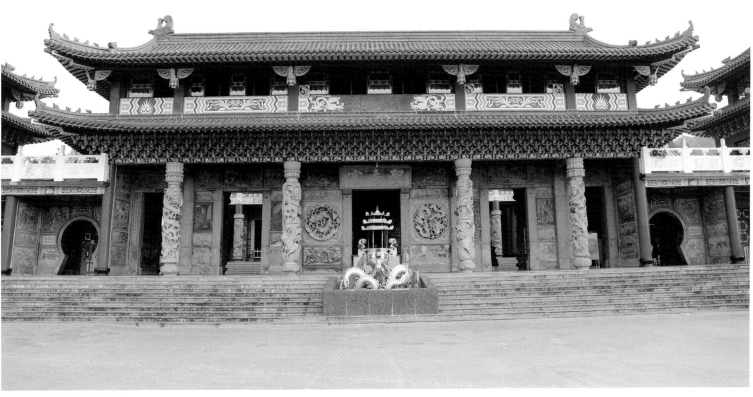

吕文三彩绘作品，拍摄于台中圣寿宫

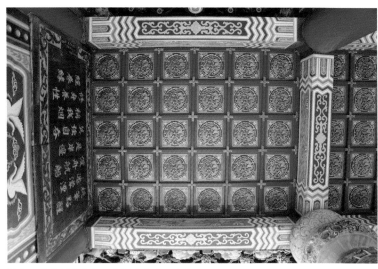
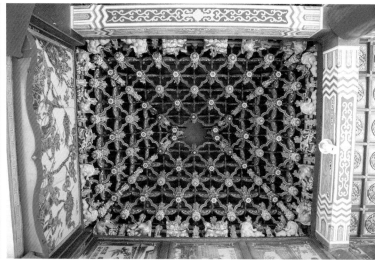

吕文三藻井彩绘作品，拍摄于台中圣寿宫

十五年左右。伴随师傅身边的这段时间，我一方面继续向师傅学习更多的技艺，另一方面借由工作机会去磨练自己的功夫。

技艺与工具

我所学的北式彩绘技艺，技法上是属于北式彩绘的系统，因为我师傅是上海的宫廷彩绘师，是以清朝宫殿式建筑彩绘形式为蓝本，与南方建筑彩绘类型有极大的不同。

台湾的寺庙建筑彩绘，我们早期都分为南式彩绘、北式彩绘和苏式彩绘三种。一般而言，传统南式彩绘是以闽、粤等地的唐山师傅所传的为主，这些彩绘匠师将其原属南方建筑的彩绘形式传播到台湾，其特点多元而又繁复。

北式彩绘之所以在台湾流行起来，最主要原因是 1949 年后亟须具有官方色彩的北式彩绘去绘制宫殿式的建筑。而当时会施作北式彩绘的人可以说是少之又少，所以台湾目前有

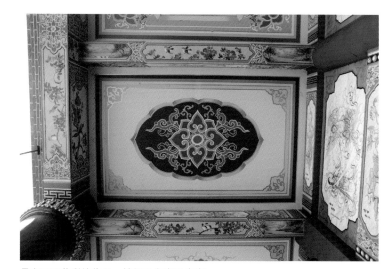

吕文三天花彩绘作品，拍摄于台中圣寿宫

很多北式彩绘是我师傅的作品。我师傅的技法非常高超，他的彩绘用料也十分讲究，都是采用天然的矿物或植物颜料，并以桐油作为溶剂制漆，所以每次要施工之前，我师傅都教

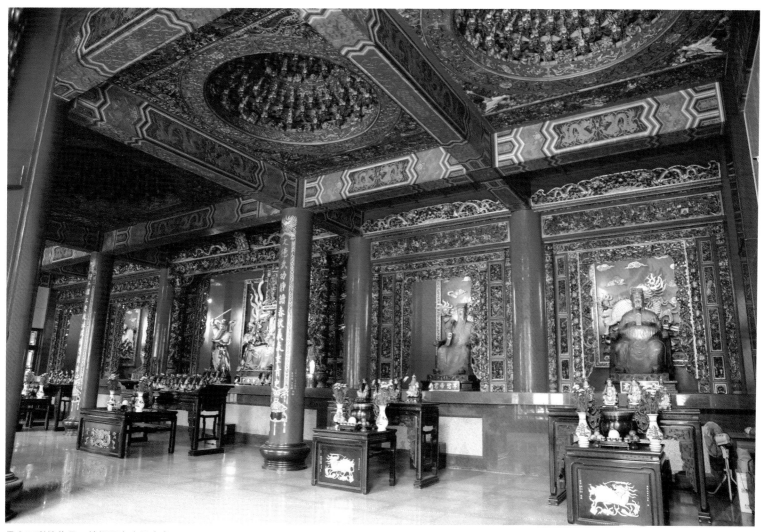

吕文三彩绘作品，拍摄于台中圣寿宫

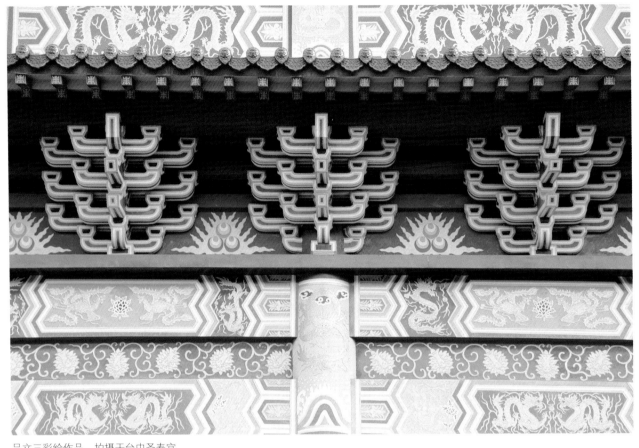

吕文三彩绘作品，拍摄于台中圣寿宫

我们要自行烧制桐油，并且要学会调配桐油漆，除了需要控制漆的色调深浅之外，更要注意干的速度快慢，这些都是学习彩绘基本功时必须学会的技法。

当时我们除了要学习煮桐油的技法，还要学习制作彩绘所需要的工具，但是现在的彩绘工具、漆料或颜料都以现成的为主。我们早期要自己制作工具，如贴金鬃毛刷、沥粉管、毛笔、批刀、刮刀等都是自己做的。

除此之外，彩绘地仗层的施作更是一大功夫。我师傅教

我们的都是传统北式彩绘技法，从施作前的清除灰尘、修补缝隙、捉缝灰、扫荡灰、一麻（布）五灰、磨平、支油浆到上完底漆这些油灰工艺都要细心、努力地学习，才能打好扎实的彩绘基本功。

地仗层处理完毕，就进入彩绘的工序了。我们北式彩绘的技法中与南式彩绘最大的差异，就是我们大量使用沥粉贴金。所以我学习的彩绘技艺中，最重要的是沥粉、贴金、上色、叠色等。我早期沥粉的做法是使用水胶片去加热，现在

自己调制的做法是在花底漆中加入石粉，增强黏着性，调制的浓稠度需适中。受现代生活节奏和工业化的影响，现在大部分都使用现成的，近期使用的沥粉是以水性塑胶漆（树脂）为主，既方便又快速，黏着性尚可。使用沥粉技法要特别注意的事项是在拉直线时，需要使用尺来进行，但在拉圆形和平面时，则需运用浮手来挤压。此外，在落手与修（休）手时最为重要，在收尾时须先轻压后再提，使手感呈现出稍微顿点，这样收尾才会漂亮。

北式彩绘所用的画稿，一般而言，除非像我师傅一样留下很多画稿给我们，否则大多会另请专业彩绘画师先画好图

吕文三彩绘作品，拍摄于台中圣寿宫

稿，再转印到要施作的画面上，这样才能按照图案纹样去施作。我最常使用的彩绘技艺就是沿袭我师傅的和玺彩绘、旋子彩绘和苏式彩绘的技法。

发展与创新

为了推广北式彩绘，我目前在职训中心教授彩绘的相关课程。至于现场的彩绘施作，多半交代给我儿子吕绍正去处理，他是土木工程系毕业，后来也跟随我学习彩绘技艺。我希望北式彩绘这门优良的传统技艺，不只有我的儿子能够独当一面继续传承下去，还希望传授更多的徒弟，将这门技艺好好地发扬光大。

至于创新的部分，我觉得师傅所传授的北式彩绘，所使用的做法、颜料与油料，大致都跟大陆一样。但是由于现代化的影响，建筑物的改变越来越多，所以在彩绘颜料及施作用具方面的差异性就很大，施作的技法就要有所变通，不能

吕文三彩绘作品，拍摄于台中圣寿宫

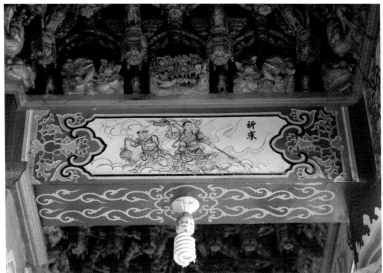

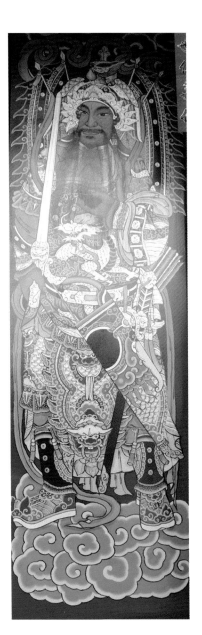

吕文三彩绘作品，拍摄于台中代天宫

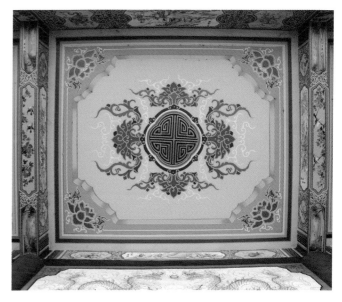

吕文三彩绘作品，拍摄于台中代天宫

吕文三彩绘作品，拍摄于台中圣寿宫

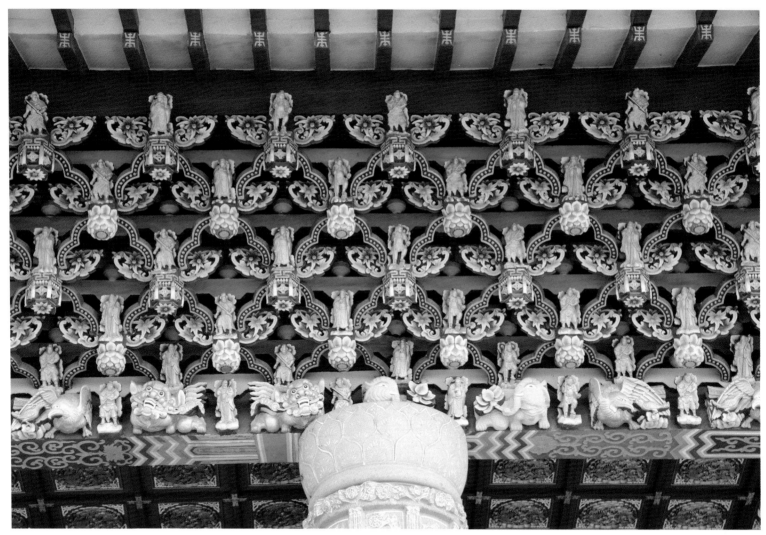

吕文三彩绘作品，拍摄于台中圣寿宫

完全遵照师傅所教授的那套去做，于是我在施作技法上有所改良与创新。

像早期我们都还要使用矿物颜料做色粉，后来逐渐使用原色漆作为彩绘的主要颜料，就较少使用色粉了。而近三十年，又慢慢改成使用水泥漆了。目前我在彩绘颜料的选择上主要有三种：原色漆、油性水泥漆和水性水泥漆。原色漆干燥的速度比较慢，而水泥漆干燥的速度比较快。由于用料的不同，其特性也就有所差异，在彩绘施作的技法上也会受到很大的影响，为了适应不同颜料，我在技法上必须有所创新和改变。台湾的彩绘用色、比例与配比上没有严格的规章制度，在彩绘的施作技艺上就显得更加多元化与弹性化，在整个彩绘题材上也更为丰富、活泼。因此，我目前所使用的彩绘技法也就渐渐地与我师傅所传授的有很大不同了，这就是我所做的创新。

吕文三彩绘作品，拍摄于台中代天宫

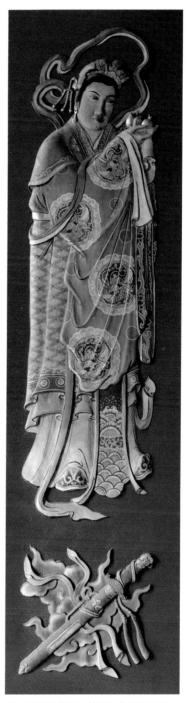

吕文三彩绘作品，拍摄于台中代天宫

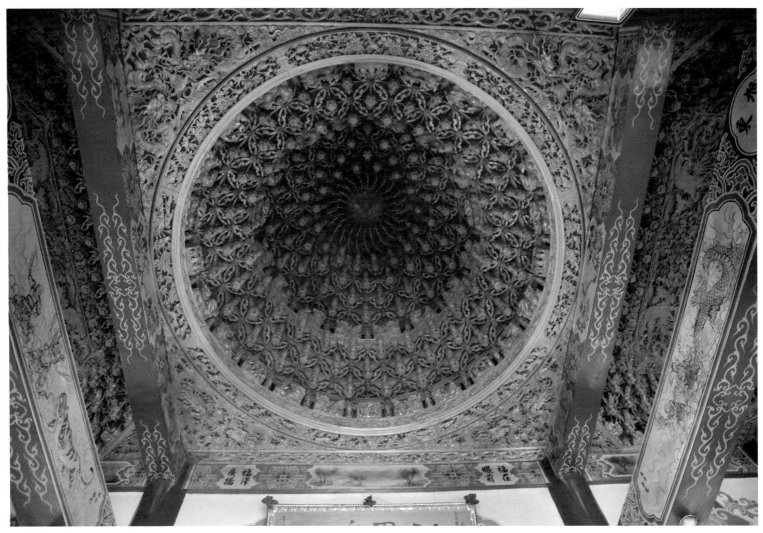

吕文三彩绘作品，拍摄于台中代天宫

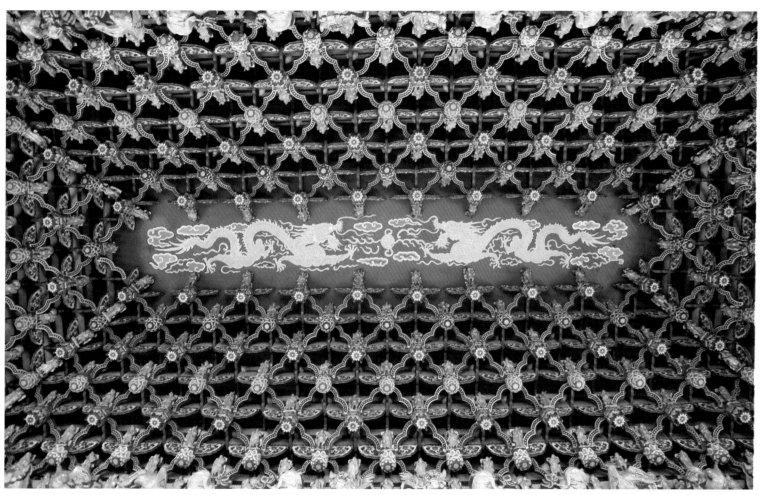

吕文三彩绘作品，拍摄于台中代天宫

三、刘家正："在传统中要创新，在创新中要保留传统。"

【人物名片】

刘家正，1955 年生，台湾南投县信义乡人，迁居台北已四十年，为台湾著名彩绘画师、画家，个人专长为擂金画、传统彩绘。台北市宗教艺术文化学会创会会长暨理事长、台北市传统艺术门神文化资产保存者、台湾文化事务主管部门重要传统工艺美术"建筑彩绘"保存者。曾获日本国际艺术展

刘家正，拍摄于台北鼎臻传统艺术坊

特别优秀奖、北京国际艺术博览会银奖、世界华侨总会颁发的"走向世界十大中国书画大师"、台北市传统艺术艺师奖等。作品被收入《台湾当代书画家名鉴》《海内外中国书画艺术当代名家集》《一代大师》等。

口述人：刘家正

时间：2018 年 11 月 18 日

地点：鼎臻传统艺术坊

学艺经历

我学习传统彩绘的过程，可分成绘画和彩绘两大部分，这两大方面我都有传承。

我的习画因缘主要是我从小就爱绘画，而我姨父曾竹根先生又常偕同友人蔡草如、陈寿彝（台南著名画师）来我故乡游玩，他们每次来都是写生作画，当时我就经常站在旁边观看学习，并立志将来一定要追随他们习画。小学毕业时，姨父就常指导我一些绘画技巧。1970 年，家父带我前往台南，直接入住姨父家习艺。我姨父是一位专业画家，最擅长画佛像，姨父认为我的资质还不错，以前教我的绘画基本功我都能熟练掌握，因此，我当时就直接从画佛像开始学习。之后，姨父为了让我接触更宽广的绘画领域，就带我去云鹏工艺社，拜师姨父的好友丁网先生，他是一位专业的寺庙彩绘师，因此，就开始了我彩绘基本功的学习与磨练，不论是自制画笔、煮桐油、猪血土的制作、披麻捉灰等，还是各种地仗层的处理，都得到了严格训练。这期间由于住在姨父家，姨父也一直在教导我，他着重传授我绘画特别是绘制佛像的

刘家正彩绘作品，拍摄于台南朝天宫

刘家正彩绘作品，拍摄于台南朝天宫

种种技法。当时的云鹏工艺社只从事专业寺庙彩绘工作，彩绘精细之处的绘画部分都是另外聘请著名的彩绘画师潘丽水和蔡草如二人作画，因此我也常常受教于潘、蔡二人，他们在空闲之余常教导我一些作画技巧。总之，在台南习艺期间，可说是训练加磨练，除了过年时稍作休息之外，其余时间不是跟随师傅从事彩绘工作，就是在姨父处训练绘画功夫。就连放假休息时，师兄们相约出游玩乐，我都需留在姨父处练习绘画。当时虽然非常辛苦，可是我都秉持着"吃苦当吃补"的信念，坚持不懈地精进学习。1977 年，我当兵退伍之后，陆续在南部承接寺庙的彩绘工作，当时我已逐渐由彩绘师提升至彩绘画师，于是我取了别号"玉山人"，在台南已经小有名气了。我和师兄丁清石、曹天助三人一起创立了华山彩画公司，从事专业彩绘及宫庙修复，"华山"二字正是家父命名的，我们合作的第一件工程就是修复台南的大天后宫。

1980 年，恰巧有机缘受聘到北部木栅集应庙作画，这是我个人北上的处女作。当时也因受到师兄与姨父的鼓励，才终于下定决心到台北来发展，从此我也就开始迈向专业画师之路，同时也开始了在台北的彩绘生涯。在北部我已经画过很多座庙宇，如台北关渡宫、二级古迹大龙峒保安宫、三级古迹青山宫、三级古迹霞海城隍庙、三级古迹万华祖师庙等。在北部发展期间，我对宗教艺术的多元化深有感触，它不只含括宗教艺术、民俗艺术，还有书法和山水画、花鸟画、人物画等技艺，以及其相关的知识与理论，都需要深入研究。因此，我除了继续苦练师傅及前辈们所教的技艺之外，还加倍努力学习书法、水墨画、素描和西画，甚至为了让画作更具立体感、结构更为正确，我还特地去学习解剖学，还有其他一些对提升彩绘技艺有益的技法。我向来秉持着"三人行，必有我师"的理念和"活到老，学到老"的精神，直至今日，

刘家正湿壁画作品，拍摄于台北霞海城隍庙

刘家正壁画作品，刘家正供图

我还在不断地学习各种新知和专业技法，只要对我的绘画有所帮助的，我都会尽力去学习。

技艺与工具

我的技艺功夫可划分为彩绘和绘画两大类。传统彩绘又可划分为彩与绘两大不同的工法体系。绘画类又可分为水墨画、工笔画和白描等。

我在师傅丁网的门下时，都要学会自己炼制涂料和调配颜料，彩绘所用的画笔也都是师傅教我用竹片、头发、胶和绳子制作而成，现在已经很少人会做了，大多以现成的毛笔或水彩笔取代。当时所有的颜料都是由天然矿石研磨精制而成的矿物颜料，或用有机的植物染料等，还需要自己熬煮桐油去调配。不同的颜色就会有不同的调配方法，当时我常用

的大色有红、绿、黄、蓝、黑等矿物制成的无机颜料，其他颜色则会依照比例与其他颜色搭配调和，因此耗费的时间和力气比较多。

彩绘基本功十分复杂，基底地仗层的处理，从桐油灰的涂料调配，猪血灰料的调制，在建筑构件的表层进行填补抹平、上灰，到披麻捉灰，涂料打底等，样样都需照着传统的工序工法施作才能打好基底。我会在木构件的基层表面清除杂

刘家正彩绘作品，刘家正供图

刘家正彩绘作品，拍摄于台湾顶泰山岩

刘家正彩绘修复作品，拍摄于台北霞海城隍庙

物、填补缝隙并磨平之后，再使用自己调制的桐油灰（或猪血灰）均匀地涂抹在上面，使木料更具耐久力，表层更为平整，以便于后续的彩绘工作。如有需要披麻捉灰，再平裱麻布，但是也有不使麻的做法，这道技法必须依据木材的状况决定，不使麻者称之为单皮灰（单披灰），使麻者又可分为一布四灰、一麻五灰、一麻一布六灰，甚至二麻六灰和二麻二布七灰等不同做法。披麻与捉灰的工序工法需要交互进行，在披麻布之前必须先捉灰，将木构件表面处理得非常平滑，才能披上麻布，披上麻布后，再铺叠层层粗细不一的桐油灰或猪血灰，直到上了最外层的桐油，晾干后，再磨平，随即打底上漆。

　　地仗层的工法还包括石灰墙壁的灰壁地仗，这种地仗基层，不能使用麻布，并且必须等待混凝土干透之后才能开始施工，混凝土如果未干则会产生灰皮裂痕或脱落的现象。灰壁地仗所使用的材料是桐油、猪血、石灰、石粉、

刘家正彩绘草图，拍摄于台北鼎臻传统艺术坊

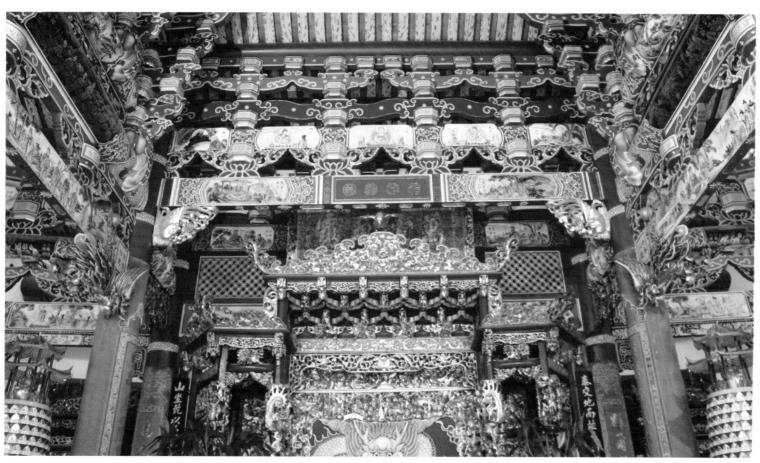

刘家正彩绘作品，拍摄于台湾顶泰山岩

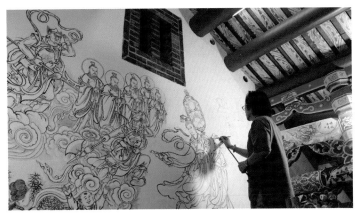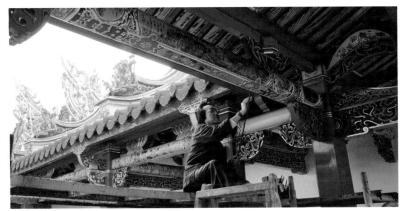

刘家正彩绘作品，拍摄于台湾顶泰山岩

黄土、麻丝、面粉、砖灰等。石灰墙壁的处理通常都是泥水匠完成壁面之后才能进行彩的制作程序，但是如果要绘制湿壁画，其地仗工法又有所不同。

以上这些都是属于彩的油饰地仗的工法，等这些地仗层处理完成之后即进入彩的工艺层面，其工序工法包括在构件上填色、上色、平涂、贴金、刷染、装銮与螺钿嵌填、彩塑等等。

我学艺时，在进行整体的彩绘施作时，彩绘师与彩绘画师就必须相互交叉施作，才能完成整件彩绘作品。因为彩绘在施工前，其整体的图案与纹样都是先由画师构图设计、起

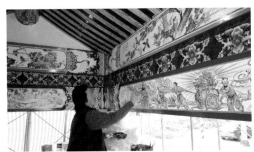

刘家正彩绘作品，刘家正供图

草图案，这些都属于画师所施作的绘的部分。台湾早期传统建筑彩绘的施作情况，彩的部分是由彩绘师（亦称油漆匠师）负责，其工作内容包含壁面及木料的基底层处理，工法如上所述。而绘的部分，通常由专业的彩绘画师全权负责。因此，台湾早期彩绘师和画师的职位分野非常明确，画师是彩绘界身份地位最高者，比较受人尊重。通常彩绘师在完成整个彩的施作之后，接着就由画师负责整个建筑彩绘的绘画艺术表现，包含堵仁（垛仁）彩绘、壁画及门神画等的绘制，这是美术工艺的重点表现，也是整体彩绘工艺中最具艺术含量的重点所在。

目前在我的绘画领域中，所使用的技法包括传统彩绘、壁画、播金画、水墨画、工笔画和白描等。至于绘画题材，除了门神画、佛像画、道画、博古画、祥兽画之外，还包含山水画、花鸟画、人物画及飞禽走兽画等等。施作的部位、材质不同，彩绘技法的表现和制作的工序工法就有很大的差异。例如，我在梁枋画方面的题材内容大都是以主祀神的相关经典记载为主，再搭配与之相呼应的历史典故、传记、小

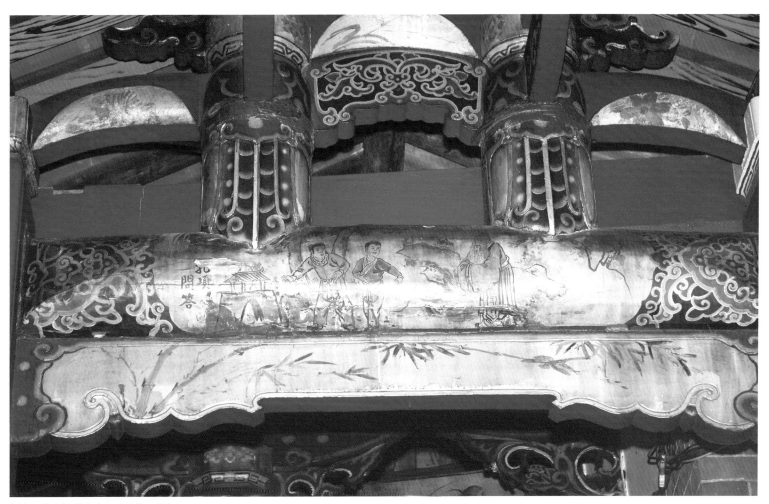

刘家正的梁枋彩绘作品，刘家正供图

刘家正壁画作品，拍摄于苗栗昊天宫

说等，包括神佛典故、本生故事、示现应化事迹、宗教传说、忠孝节义故事、四维八德故事等等。

梁枋彩绘中的精致作品擂金画，虽然题材内容相同，但是绘制技法需要使用大量的金粉或金箔，需运用墨线勾勒和衬地刷笔的技法，在纯黑与金色之间，绘制出所要展现的主题画面。这种技法和一般的梁枋彩绘不同，所绘出的整体画面具有高贵华丽的风格，其保存时间也比较长久。

壁画的绘制会因为干、湿壁画的不同而有不同的技艺手法。尤其是湿壁画还要搭配泥水匠师去施作，在墙面未干之时就要开始作画，此时每一笔每一画都非常关键，因为未干的墙壁会将墨色和颜料吸收进去，一画错就不能更改了。一般绘制壁画，要比绘制梁枋画困难很多。

至于门神画的部分，我的作品区分为佛教的护法神和道教、民间信仰庙宇的门神画。在佛教方面我画过很多种门神，最主要的是韦驮将军和伽蓝尊者，此外还有四大天王、哼哈二将、金刚力士等。道教及民间信仰的庙宇门神画的种类更多，因其传说与造型不一，有武将、文官、宫女、太监、童男、童女等，可说是男女老少都有。最常绘制的武将是秦叔宝和尉迟恭，最常画的文官则是加冠、晋禄。从整体上看，门神画和壁画都是建筑彩绘中最精华的部分，都是最展现画师功夫的地方，也是对画师画功的一大考验。

我从事绘画和彩绘的工作已五十年了，所彩绘过的有庙宇彩绘、佛寺彩绘、宅第彩绘、公司行号、石版图稿等等，涵盖层面可以说是很广了。其中还包括石版图稿的画作，这类作品受到打石师傅石刻技法的影响很大。技法高超者，就能将我原来所绘制的图稿纹样线条的粗细变化、空间明暗等原貌重现出来，并巧妙搭配阴刻、阳刻的技法，将图案生动

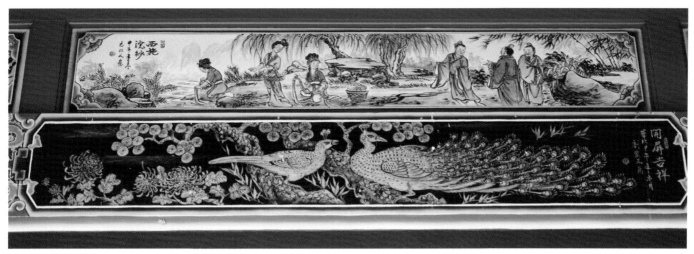

刘家正擂金画作品，刘家正供图

表现出来。台湾在二十世纪八十年代至九十年代，有很多寺庙都大量采用大理石板做成的石版画取代木质梁枋画和石灰画壁，有些只运用在寺庙外墙的壁面，但有些甚至整座庙宇全都用石版画装饰。

目前我除了对绘画技巧持续精进之外，对于作画所用的工具、原料等也下了许多功夫在做研究。因为受到现代化的影响，就算想找回原来所使用的工具和原料也很困难了。而现代工具和化学涂料既经济，又不费时费力，目前已被广泛使用。尤其现代的油漆种类很多，又有水性和油性之分，色调也比较鲜艳，质地又比较细致，因此我目前大多使用现代油漆。但是我个人比较注重环保，也重视对大众身体健康的影响，迫于使用现代化学涂料、漆料已是一个无法避免的时代趋势，因此我在执行修复或彩绘时，除了尽量采用天然的矿物颜料之外，都会尽量避免使用对人体

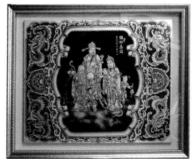

刘家正擂金画与门神彩绘作品，拍摄于鼎臻传统艺术坊

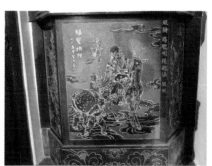

刘家正壁画修复作品，拍摄于台北霞海城隍庙

刘家正石雕线描作品，刘家正供图

有害的化学用料。我对各种涂料也会不断地研究，每次有新的产品推出，我都会先行测试，再决定是否使用。

发展与创新

我目前的发展方向以修复古迹、发扬彩绘艺术及创新彩绘作品为主。我所承作的庙宇，我都把它们视为是我的最佳展览空间，因此我都尽心尽力绘制，希望把我画过的每一座庙宇都打造成一座宗教艺术殿堂。同时，我认为发扬传统彩绘及宗教艺术是我这辈子的使命，所以我要绘画出更多、更完美的作品，让大家都想要把它保留下来。

至今我仍旧不改初衷，在绘画过程中，不但苦学前辈精湛的技法，而且不断思考如何以创新的、多元的角度去突破现状，尝试在传统的彩绘工艺中融入中西绘画的技巧，希望能将中国特有的传统宗教艺术以一种崭新但又有传统特色的形态呈现出来，更好地表现它庄严秀丽的美感。为了扭转多数人对于传统彩绘太呆板、太工艺化的印象，我采用西画的技法，强调明暗对比的光影处理，同时还汲取了东方绘画的技法。这其实是一大学问，因为要融合三种不同种类的绘画，又要能拿捏得恰到好处，真是很大的考验。

受现代生活的影响，彩绘不再局限于木构件或水泥墙上，现在施作于木、石、砖、竹、金属构件等材料上的彩绘都有，运用范围非常广泛。面对工具材料的改变，要如何去展现不同的彩绘形式与风格，正是这一时代对传统彩绘的一大考验。现在的传统彩绘应用范围非常广泛，应用场合包括寺庙、宫殿、祠堂、古厝、会馆、饭店、公司、行号、民宅等，材质如泥构件、木构件、金属类、陶瓷、玻璃、布料、纸类、石类等，都适用。也因此传统彩绘不得不迈向创新的路线。面对不同的材质，可以考虑与竹纸工艺、陶土工艺、漆器工艺、玻璃工艺等不同的工艺跨界合作，运用彩绘的元素作装饰，使其呈现出以传统彩绘为主体的另一种装饰工艺，这是我目前创新的发展方向之一。

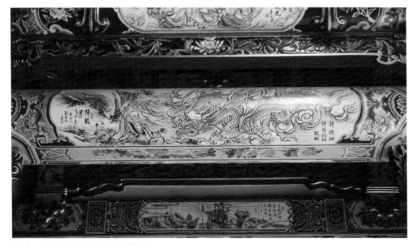

刘家正彩绘作品，刘家正供图

由于我长期致力于彩绘工艺与宗教艺术，现在也积极推广传统艺术文化，除了创新彩绘之外，还不遗余力推广与发扬彩绘。我将传承民间艺术、发扬民族文化作为目标，希望能提升彩绘的艺术价值，让它雅俗共赏。

我在台湾的一些场合作画或展览时，常有外国人主动求画，如1994年受邀至中影文化城展出门神画作，就有以色列友人前来求画。此后陆续有日本、泰国、韩国、柬埔寨、法国等地的邀请。2003年新加坡博物馆指定我为其绘制门神，这都是我在推广传统彩绘时国际友人对我的肯定。

总的来说，我目前在努力传承传统彩绘特色的基础上进行了一些创新尝试，使之不仅更具艺术内涵，而且更能融入装饰艺术门类。但是我个人始终坚持"在传统中要创新，在创新中要保留传统"的观念。因此我的彩绘作品，不论是宗庙、祠堂，还是商家、行号、居家厅堂都能将之悬挂起来，不但有趋吉避凶的寓意，而且更具升华之后的艺术美感。我希望这项民间艺术能产生新时代的意义与价值。

刘家正的彩绘教学课程，拍摄于马来西亚槟城

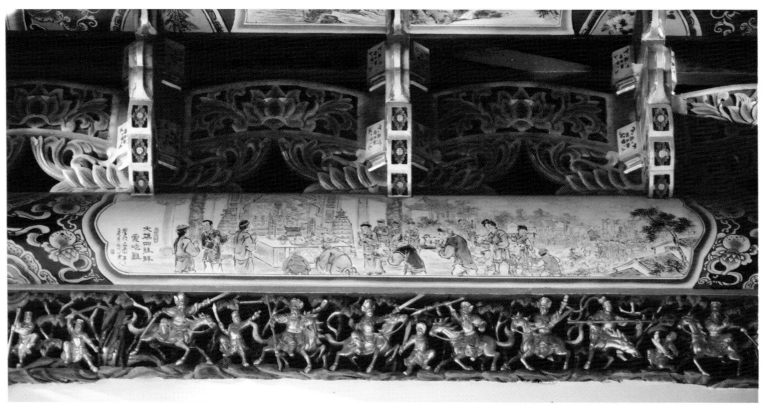

刘家正彩绘作品，刘家正供图

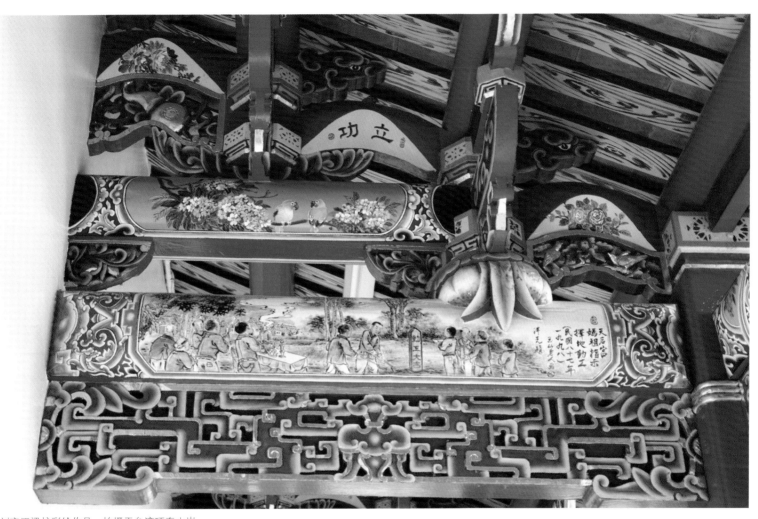

刘家正梁枋彩绘作品，拍摄于台湾顶泰山岩

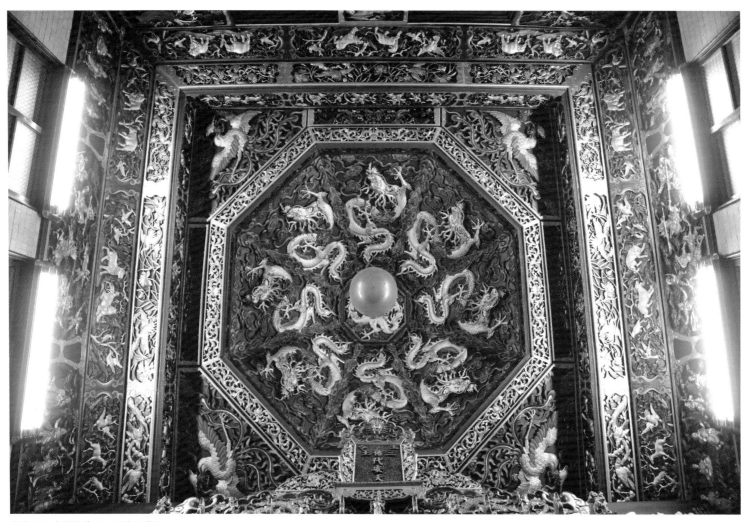

刘家正九龙彩绘作品，刘家正供图

刘家正彩绘作品，拍摄于台湾鼎臻传统艺术坊

参考文献

专著

1. 梁思成 . 清式营造则例 [M]. 北京：清华大学出版社，2006.

2. 杜仙洲 . 中国古建筑修缮技术 [M]. 台北：明文书局，1984.

3. 李乾朗 . 台湾的寺庙 [M]. 南投：台湾省政府新闻处，1986.

4. 李乾朗 . 传统营造匠师派别之调查研究 [M]. 台北：李乾朗古建筑研究室，1988.

5. 吴山 . 中国工艺美术辞典 [M]. 台北：雄狮图书股份有限公司，1995.

6. 林会承 . 传统建筑手册·形式与作法篇 [M]. 台北：艺术家出版社，1990.

7. 李乾朗 . 台湾传统建筑彩绘之调查研究：以台南民间彩绘画师陈玉峰及其传人之彩绘作品为对象 [M]. 台北：台湾地区行政管理机构文化建设委员会，1993.

8. 李豫闽 . 闽台民间美术 [M]. 福州：福建人民出版社，2009.

9. 王定理 . 中国画颜色的运用与制作 [M]. 台北：艺术家出版社，1993.

10. 中国科学院自然科学史研究所 . 中国古代建筑技术史 [M]. 北京：科学出版社，1985.

11. 边精一 . 中国古建筑油漆彩画 [M]. 北京：中国建材工业出版社，2007.

12. 李乾朗 . 台湾传统建筑匠艺 [M]. 台北：古燕楼古建筑出版社，1995.

13. 萧琼瑞 . 府城民间传统画师专辑 [M]. 台南：台南市政府，1996.

14. 王其钧 . 中国建筑图解词典 [M]. 北京：机械工业出版社，2016.

15. 林洋港 . 重修台湾省通志 [M]. 台中：台湾省文献委员会，1997.

16. 刘许鹏 . 中国传统建筑装饰百问百答 [M]. 合肥：黄山书社，2014.

17. 楼庆西 . 中国传统建筑装饰 [M]. 北京：中国建筑工业出版社，1999.

18. 林衡道 . 台湾史迹源流 [M]. 台北：台湾地区行政管理机构文化建设委员会，1999.

19. 蔡草如 . 蔡草如八十回顾展 [M]. 台中：台湾省立美术馆，1999.

20. 李允鉌 . 华夏意匠：中国古典建筑设计原理分析 [M]. 台北：明文书局，1990.

21. 林衡道 . 台湾历史民俗 [M]. 台北：黎明文化事业公司，2001.

22. 马瑞田 . 中国古建彩画 [M]. 北京：文物出版社，1996.

23. 徐明福，萧琼瑞. 云山丽水：府城传统画师潘丽水作品之研究 [M]. 台北：台湾传统艺术中心筹备处，2001.

24. 台南艺术学院古物维护研究所. 壁画修复入门研习 [M]. 台南：台湾文化资产保存研究中心筹备处，2002.

25. 戴吾三. 考工记图说典 [M]. 济南：山东画报出版社，2003.

26. 李乾朗. 台湾古建筑图解事典 [M]. 台北：远流出版公司，2003.

27. 杨裕富. 创意将作：建筑与室内设计 [M]. 台北：田园城市文化，2004.

28. 陈淑华. 建筑彩绘保存修护 [M]. 台南：台湾文化资产保存研究中心筹备处，2006.

29. [宋] 李诫. 营造法式 [M]. 北京：中国书店，2006.

30. 邱季端. 福建古代历史文化博览 [M]. 福州：福建教育出版社，2007.

31. 侯淑姿. 高雄市传统艺术普查 [M]. 高雄：高雄市政府文化局，2007.

32. [宋] 李诫. 营造法式译解 [M]. 王海燕，注译. 武汉：华中科技大学出版社，2011.

33. 李路珂. 营造法式彩画研究 [M]. 南京：东南大学出版社，2011.

34. 黄冬富. 蔡草如《菜圃景色》[M]. 台南：台南市政府，2012.

35. 林保尧. 潘春源《妇女》[M]. 台南：台南市政府，2012.

36. 李乾朗. 陈玉峰《郭子仪厥孙最多》[M]. 台南：台南市政府，2012.

37. 杨淑芬. 潘丽水《关庙山西宫门神》[M]. 台南：台南市政府，2014.

38. [清] 黄叔璥. 台海使槎录 [M]. 南投：台湾省文献委员会，1996.

39. 吕变庭. "营造法式"五彩遍装祥瑞意象研究 [M]. 北京：中国社会科学出版社，2011.

论文

1. 汪洁. 闽台宫庙壁画研究 [D]. 福州：福建师范大学，2003.

2. 李乾朗. 庙宇建筑及其装饰艺术 [J]. 房屋市场，1980（84）.

3. 石万寿. 台湾传统寺庙建筑的规制 [J]. 建筑师，1980（10）.

4. 洪百耀，卢友义，吴坤良. 访谢自南司傅 [J]. 建筑师，1980（10）.

5. 梁秀中，陈琼花. 谈台湾光复前之传统绘画 [J]. 师大学报，1990（35）.

6. 李乾朗. 剪黏与彩画艺术 [J]. 房屋市场，1981（89）.

7.林邦辉.台湾传统闽南式庙宇营建与施工之研究[D].台南：成功大学建筑研究所，1981.

8.文毓义.台湾传统式庙宇的空间系统及其转变之研究[D].台中：东海大学，1984.

9.刘颜宁.试探影响台湾建筑之诸因素[C]//台湾省文献委员会.台湾省文献委员会成立四十周年纪念论文集.南投：台湾省文献委员会，1988.

10.徐裕建.台湾传统建筑营建体制及社会角色变迁之研究[C]//中华海峡两岸文化资产交流促进会.海峡两岸传统建筑技术观摩研讨会实录，1994.

11.林经国.台南市妈祖庙建筑变迁之研究：庙宇的传统与现代[D].台南：成功大学建筑研究所，1997.

12.徐七冠.潘丽水寺庙门神画作之研究[D].台南：成功大学建筑研究所，1997.

13.陈炎正.台湾传统建筑[J].台湾源流，1998（10）.

14.张志成.台湾南部地区民间信仰与庙宇建筑之发展研究[D].台南：成功大学建筑研究所，1999.

15.廖芳佳.传统大木匠师许汉珍庙宇作品之研究[D].台南：成功大学建筑研究所，2000.

16.叶乃齐.台湾传统营造技术的变迁初探：清代至日本殖民时期[D].台北：台湾大学建筑与城乡研究所，2002.

17.刘秋琴.艺师李汉卿之佛寺彩绘研究[D].云林：云林科技大学空间设计研究所，2002.

18.陈盈升.现今传统建筑木构彩画的涂膜层耐久性之研究[D].台南：成功大学建筑研究所，2003.

19.陈如枫.陈玉峰庙宇彩绘艺术之研究[D].屏东：屏东师范学院视觉艺术教育研究所，2004.

20.王美雪.日据时期传统民宅彩绘风格研究：以麻豆黄矮师徒为例[D].台南：成功大学建筑研究所，2005.

21.薛琴.古迹修复工程中剪黏技艺的保存[J].台湾美术，2005（60）.

22.潘玺.建筑彩绘地仗层之研究：以台湾当代作法为例[D].台南：成功大学建筑研究所，2005.

后 记

彩绘是一项结合了美术、书法及工艺的综合艺术，除了有保护建筑构件的作用之外，还具有丰富的美学价值，还有保存历史传统、宗教和民俗信仰的文化意义。因此，彩绘艺术具有以下特征：蕴含传统历史文化内涵；深具民间艺术的精华与特色；满足民众祈福纳祥的愿望；具有社会教化的功用；弘扬宗教教义的功能。传统彩绘是中国传统文化中的重要门类，是一门文化艺术，集中体现了传统工艺技术，很少有艺术门类可以同时具备这么多的内涵与功用。因此，传统建筑彩绘已经逐渐地引起了人们的重视，也慢慢地让人惊觉到它的价值与可贵。

彩绘可分为三大部分。第一部分是油作工法（油漆工）。此阶段包含：（1）油灰地仗（简称地仗），是对建筑承重的主要木构件进行防潮补护及防腐处理。（2）油漆（油皮），在地仗处理完成之后，施以油漆工程等。第二部分是彩绘工艺（彩绘师）。构件尺寸丈量，依画师所绘之图稿，于施作物上上面漆、衬地、安金、上色、叠色、拓色等等。第三部分是画作工艺（彩绘画师）。起谱打稿，定稿构图，于堵仁、穹顶、墙壁等部位绘制人物、山水、花鸟、门神等题材的图案。这里面有的被认为是粗工，有的被认为是细活。粗工指油作工艺和彩绘工艺；细活指以前所谓的"画司"及现代所谓的"画师"所承担的工艺，即画作工艺。要成为一名真正的彩绘画师，不只要学会传统彩绘的技法，还要学习书法和中国传统的作画技艺。因此，一位名副其实的彩绘画师所具

备的功夫是不容小觑的，他们不仅有经年累月的彩绘历练，而且集书、画、彩绘艺术于一身。然而以往许多人不知道彩绘艺术的可贵，甚至在台湾艺坛，亦大都非常藐视寺庙彩绘画师。尤其是台湾早期的寺庙彩绘画师，原本就寥寥无几，有的画师希望能够受到学术界或艺坛的认同，还转行投向水墨画或胶彩画创作，他们甚至不愿自己的下一代从事彩绘行业。而今老一辈画师大都凋零，早已造成断层、青黄不接的现象。取而代之的，是美工相关科系毕业的对美术有兴趣的人大量投入彩绘行业。这成了传统彩绘的一大隐忧。

目前闽粤台的彩绘状况可归纳如下。

1.因现代交通便利的关系，彩绘师和彩绘画师都到处工作，因此已渐渐形成彩绘形式、风格及技法混搭的现象。

2.或因经济因素，或因不受重视，尤其是闽粤台海峡两岸的彩绘制度不健全，造成有能力的彩绘传承人常常"英雄无用武之地"。他们大都需依附或归投在营造厂或做统包工程的公司旗下，很难独立生存，这是造成彩绘传承人不愿其后代继续传承的最主要原因。

3.由于法令制度及公司统包的影响，彩绘师或彩绘画师施作时处处受限，很难尽情施展所学，更遑论遵循古法了。

4.当代从事彩绘工作者，大多是美术科班毕业生或对彩绘有兴趣者，真正的彩绘传承人已鲜少。在"技艺不外传"及"同行相忌"的思想影响下，加上这些从业者大都以西画为基础，造成很多古建彩绘已日渐缺乏彩绘传统的技术要素，

更日渐欠缺传统彩绘的精髓。

5.受现代化影响，古建筑的木结构已逐渐被钢筋水泥取代，造成施作于木构件的传统技法日渐式微，甚至消失。而且现在所使用的油料、颜料与传统所使用的已经完全不同，造成一些彩绘古法已难以发挥作用。

6.在恶性竞争之下，当代很多古迹彩绘修复工程找不到好的彩绘师或好的彩绘画师，而优秀的人才也苦无门道承揽这些古迹彩绘修复工作。因此，不只逐渐牺牲了古迹的原貌与风格，更造成了彩绘传统修复技法日益消失。

7.彩绘师非彩绘画师，一般彩绘师大都不会画师的技艺，而彩绘画师也并非都懂得彩绘传统技法。目前兼具两者手艺的传承人已经非常鲜少，刘家正是其中之一。

由此可知，当代闽粤台彩绘界真正的彩绘传承人越来越少，甚至大都已呈现断层现象，目前投入彩绘界者大都是美术科班出身或对彩绘有兴趣者。因此，如何鼓励彩绘传承人继续将其彩绘古法传承下去，是非常重要的课题。这种非行伍出身就直接投入职场的情况，最直接造成的就是彩绘技法基本功的逐渐没落与失传。传统彩绘有别于一般绘画，其绘画部分的技法有自己的特有方式。过去彩绘匠师的绘画基础乃是建立在传统水墨的训练上，虽然传统彩绘于分类上属于民间绘画，但是彩绘画作的内容、风格、构图、技法都有着传统水墨画的功夫与内涵，并衍生出丰富的地域风格，以符合传统民间社会对于建筑装饰的期待与想象。然而近年来，

由于海峡两岸都迈向现代化，随着传统建筑的逐渐消失，传统寺庙的彩绘技法亦受到功利现实的冲击而式微。现今彩绘工作的问题除古迹保存修护政策的不明确外，肯用心学习技艺的年轻人也越来越少，而且寺庙彩绘工程招标时往往只是比价，并不重视实质的创作水准。长此以往，取而代之的是粗糙的彩绘创作，让人不禁要为这门原本集众多艺术于一身的彩绘艺术忧心。

传统彩绘发展至今，匠师出身、颜料用具、画作工法、承包制度等各方面皆产生不同的样貌，这些都对彩绘产生了重大的影响。尤其受到现代化及西方艺术的冲击，很多年轻人不懂得传统艺术的价值与可贵，他们大都接受西方艺术的特色，而忽视了传统艺术的重要性。幸得有些文化单位和文艺工作者渐渐意识到传统彩绘是中国传统的重要艺术之一，它蕴含着丰富的艺术内涵和文化元素。我们从传统建筑构件上可以看到各类色彩瑰丽的图案与纹饰，如山水、花鸟、走兽、历史典故、传说故事等题材内容，其重要的彩绘图像如门神画、壁画、梁枋画有着独特的造型、色彩、技巧。这些不仅能彰显传统建筑整体庄严典雅的气氛，而且蕴含着历史文化的意义与浓厚的民情特色，这是中国特有的艺术种类，也是建筑装饰的重要一环。

在这次的访谈中，由闽粤台最具代表性的彩绘师和画师的口述当中得知，现代化的建筑结构的不同、师承体系的改变、承包机制的缺失等是他们共同面临的最大困境。由此可

知，现代化对传统彩绘来说影响是非常重大的。面对这样不可抗拒的时代变迁，笔者觉得刘家正所主张的理论是非常具有现实意义的，他说："艺术形式随着时代的不同和工具的改变而有所差异，时代在进步、科技在发展，连带也会造成许多耗时、耗力又费事的工作逐渐地被淘汰或取代。传统彩绘艺术又需要根植于前人的经验累积，不断地自我充实与努力，才能逐渐形成自我的风格，进而才能创造出与时代潮流相互辉映的精华作品。所以，传统一定要有所创新，因为我们无法阻止时代的变迁所带来的种种改变，而所谓的创新就是在扎实的传统基础上再造新风格。同时我们还要将传统以新的面目呈现出来，而这种'再现'是一种修为与技术的突破。这意味着要在传统中创新，在创新中又不离传统。这个功夫绝非一蹴可成，不能像时下有的彩绘作品随心所欲地胡乱创新，完全脱离了传统的本质。所以，传统彩绘的艺术创作，应该根植于基本应有的态度——'温故而知新'。"所以，他一再强调："传统中必须创新，创新中保留传统。"

刘家正所主张的"传统中必须创新"并非无渊源的创新，更非大量运用西画元素就称创新。他说："如果一味坚守传统，则易导致故步自封，没有时代价值。但创新不能搞怪，更不可为沽名钓誉而诋毁传统。没有传统就没有现在，没有现在就没有创新。"因此，他更强调"创新中保留传统"，因为目前太多的创新已经失去了传统的基本要素，更丧失了传统的重要技艺。他所谓的"传统中必须创新"是根植于传统的技艺去创新的，而非一味地采用西画的技法或自以为是的创作。刘家正的主张可供目前传统彩绘匠师们借鉴。尤其是当代现存的古建筑急需保存与修复，必须仰赖优秀的彩绘人才将彩绘技法好好传承下去，才能让这些珍贵的文化遗产得以继续保存。针对彩绘修复，刘家正也提出"以传统修复古法结合现代科技仪器检测法"和"去芜存菁法"，这又是一项重要课题，值得作为传统彩绘的后续研究。